KB088583

그림을 보는 기술

그림을 보는 기술

명화의 구조를 읽는 법

아키타 마사코

이연식 옮김

까치

絵を見る技術

by 秋田麻早子

© 秋田麻早子, 朝日出版社刊
Original Japanese title : E WO MIRU GIJUTSU
Copyright © 2019 by Masako Akita
All rights reserved.
Original Japanese edition published by Asahi Press Co., Ltd.
Korean translation rights arranged with Asahi Press Co., Ltd. through The
English Agency (Japan) Ltd. and Danny Hong Agency.

이 책의 한국어판 저작권은 대니홍 에이전시를 통한 저작권자와의 독점계
약으로 (주)까치글방에 있습니다. 저작권법에 의하여 한국 내에서 보호를
받는 저작물이므로 무단전재와 무단복제를 금합니다.

역자 이연식(李連植)
서울대학교 미술대학에서 서양화를 전공하고, 한국예술종합학교 예술전문사
과정에서 미술이론을 공부했다. 지은 책으로는『유혹하는 그림, 우키요에』,
『눈속임 그림』,『아트 파탈』,『이연식의 서양 미술사 산책』,『불안의 미술관』,
『예술가의 나이듦에 대하여』,『뒷모습』이 있고, 옮긴 책으로는『쉽게 읽는 서
양미술사』,『다시 읽는 서양미술사』,『모티프로 그림을 읽다 1, 2』,『명화의 수
수께끼를 풀다』,『몸짓으로 그림을 읽다』등이 있다.

그림을 보는 기술 : 명화의 구조를 읽는 법

저자 / 아키타 마사코
역자 / 이연식
발행처 / 까치글방
발행인 / 박후영
주소 / 서울시 용산구 서빙고로 67, 파크타워 103동 1003호
전화 / 02·735·8998, 736·7768
팩시밀리 / 02·723·4591
홈페이지 / www.kachibooks.co.kr
전자우편 / kachibooks@gmail.com
등록번호 / 1−528
등록일 / 1977. 8. 5
초판 1쇄 발행일 / 2020. 9. 15
 3쇄 발행일 / 2021. 8. 10

값 / 뒤표지에 쓰여 있음

ISBN 978−89−7291−723−6 03600

이 도서의 국립중앙도서관 출판예정도서목록(CIP)은 서지정보유통지원시스템 홈페이지
(http://seoji.nl.go.kr)와 국가자료공동목록시스템(http://www.nl.go.kr/kolisnet)에서
이용하실 수 있습니다. (CIP제어번호 : CIP2020035854)

차례

제4장 왜 그 색인가?
—물감과 색의 비밀

서장

자네는 보고는 있지만,
관찰하고 있지는 않다네, 왓슨.

—시각적 읽기

명화를 제대로 볼 수 있는
눈을 가지고 싶다!

전 세계적으로 유명한 명화를 향한 관심과 기대가 여러 분야에서
높아지고 있습니다. 저는 그림에 흥미를 가지기 시작했을 때, 순수
하게 훌륭한 명화의 가치를 느끼고 싶었던 한편으로, 교양으로서
알아두어야 한다는 의무감이 없었다고는 할 수 없습니다. 여러분들
은 어떠십니까?

이유가 무엇이든, 세계적인 명화를 제대로 볼 수 있는 눈을 가지
고 싶어하는 사람이 늘어나고 있다는 점은 분명합니다. 하지만 그림
이라는 것이 보고 싶은 대로 보면 된다고는 해도 어디에서부터 어떻
게 보아야 할지 알기란 어렵습니다. 지금 내가 하고 있는 방식이 맞
는 것인지 불안해집니다. 거꾸로 작품의 배경이 되는 지식이 충분해
야 작품을 잘 볼 수 있다는 말을 들으면, 공부를 많이 해야만 할 것
같습니다.

한 쪽에는 감각에 의지하는 방법이, 다른 한 쪽에는 지식에 의지
하는 방법이 있습니다. 물론 우리에게는 양쪽 모두 필요합니다. 하
지만 감각에 자신이 없고, 지식이 별로 없어도 그림을 제대로 볼 수
있는 방법은 정말 없는 것일까요.

"보는 것"과 "관찰"의 차이

"보고 싶은 대로 보는 것"과 "지식을 가지고 보는 것" 사이에는 무엇이 있을까요? "관찰"이 있습니다.

애초에 사람은 무엇인가를 볼 때 막연하게 바라보고는 합니다. 그리고 그렇기 때문에 보고도 많은 정보를 놓칩니다. 이에 딱 들어맞는 예를 명탐정 홈스와 조수 왓슨의 대화가 잘 보여줍니다.

> "자네는 보고는 있지만, 관찰하고 있지는 않다네. 그 차이는 명백하네. 예를 들어 자네는 현관에서 이 방으로 올라오는 계단을 자주 봤을 테지."
>
> "자주 봤지."
>
> "어느 정도?"
>
> "글쎄, 수백 번?"
>
> "그럼 계단이 몇 개인지 아나?"
>
> "계단이 몇 개냐고? 몰라."
>
> "바로 그걸세. 자네는 관찰하지 않아. 그래도 보고는 있지. 내가 지적하려는 게 바로 그 점일세. 알겠나? 나는 계단이 17개라는 걸 알고 있네. 왜냐하면 나는 보고 관찰하기 때문이지(하략)."
>
> ─아서 코난 도일의 『보헤미아 왕국의 스캔들』에서

"보고는 있지만 관찰하지는 않는다."─무엇이 다른 것일까요? 왓슨에게는 물론 눈이 있고, 계단이 몇 개인지 셀 수도 있습니다. 그런

데도 계단이 몇 개인지 대답할 수 없었던 것은 그때까지 계단을 막연하게 보기만 했기 때문입니다. 즉 되는 대로 보고 있었습니다. 그래서는 수백 번 보더라도 통찰을 얻을 수 없습니다.

홈스는 목적 없이 보지 않았습니다. 늘 물음을 던지면서 보았고, 그 물음이 스킴(보기 위한 틀)의 역할을 했습니다. 그저 계단을 볼 때에도, 수량이라는 스킴에 따라 실제로 계단을 세고는 17개라는 정보를 얻었던 것입니다. 스킴을 가지고 있으면 누구라도 관찰만으로 알 수 있는 것입니다.

회화의 경우에도 관찰만으로 알 수 있는 것이 많습니다. 그렇다면, 회화를 관찰하기 위해서 필요한 스킴(scheme)이란 대체 무엇일까요? 미술 훈련을 받은 사람과 받지 않은 사람은 눈을 움직이는 방법과 착안점이 다릅니다.

"눈을 움직이는 방법"이 다르다!

다음의 그림은 사진(파도 위로 나온 여성의 얼굴)을 볼 때의 눈의 움직임을 아이 트래커(Eye-Tracker)라는 장치를 사용해서 기록한 것입니다.

왼쪽은 미술 교육을 받은 사람의 눈의 움직임으로, 사진을 상하좌우, 가장자리까지 구석구석 살펴보고 시선이 한곳에만 머물지 않습니다. 오른쪽은 보통 학생이 눈을 움직이는 방식을 보여줍니다. 시선은 한복판의 머리 부분에만 머물러 있고, 배경, 특히 사진의 양쪽 가장자리는 거의 보지 않습니다.

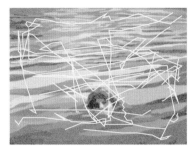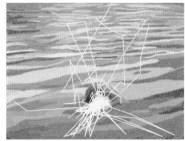

Vogt, Stine, and S. Magnussen. "Expertise in pictorial perception: eye-movement patterns and visual memory in artists and laymen", *Perception* 36.1(2007) 91-100 을 바탕으로 새롭게 제작.
(왼쪽) 미술 전문 교육을 받은 사람의 시선. (오른쪽) 보통 학생의 시선.

즉 그림 보는 법을 아는 사람은 눈에 띄는 부분뿐만 아니라 그것과 배경의 "연관성"을 의식하며 보지만, 그림을 보는 데에 익숙하지 않은 사람은 눈길이 닿는 부분에만 주목합니다. **눈을 움직이는 방법 자체가 완전히 다른 것입니다.** 홈스와 왓슨에게 아이 트랙커를 달았어도 같은 결과가 나왔을 것입니다.

다른 비슷한 연구를 통해서도 미술 교육을 받은 사람과 받지 않은 사람은 그림에 대해서 말로 묘사할 때에 포인트가 다르다는 점을 알 수 있습니다. 미술 교육을 받은 사람은 "윤곽선이 있다, 없다"라던가 "이 색이 눈에 띈다, 저 형태가 눈에 띈다"라는 식으로 **조형적 요소를** 지적하지만, 교육을 받지 않은 사람은 "밝다, 어둡다"라는 식으로 막연한 인상을 이야기합니다.

또 한 가지, 보는 포인트의 차이를 알 수 있는 예가 있습니다. 쇼와 시대(1926-1989)를 대표하는 작가 시바 료타로(1923-1996)는 삽

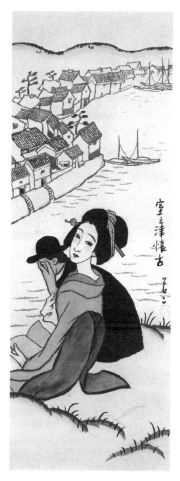

다케히사 유메지,
「무로노쓰의 추억」, 1917년

화 담당 화가인 스다 고쿠타(1906-1990)와 함께 여행하다가 효고 현의 무로쓰에서 다케히사 유메지(1884-1934)의 그림을 발견했습니다. 시바는 스다에게 "유메지의 그림을 좋아합니까?"라고 물었습니다.

"어릴 적부터 유메지의 감수성이 잘 이해가 되지 않았던" 시바에

게 스다는 "회화로서의 조형성은 아주 단단합니다"라고 대답했고, 시바는 이 대답에 놀랐습니다(『가도를 걷다9―신슈 사쿠라다이 길, 가타의 길 외』, 아사히 문예 문고). 그저 나긋나긋한 그림이라고 생각했는데 단단하다니, 의외의 대답이었기 때문일까요.

이런 차이는 시바가 그림의 붓 터치 같은 **표면적인 특징**에서 받는 인상을 문제 삼았던 것과 달리 스다는 **그림의 구성(구조와 조형)**을 보고 말했기 때문입니다. 하나의 그림에서 두 가지 측면을 보고 있었던 것으로, 양쪽 모두 각자의 시점에서는 정확했습니다.

즉, "그림을 보는 방법을 안다"는 것은 표면적인 인상뿐만 아니라 선, 형태, 색 등의 조형에서 보아야 할 포인트를 잡고, 그 배치와 구조를 보는 것이라고 할 수 있습니다.

물론 그림을 깊이 이해하기 위해서는 역사적인 배경이나 화가에 대해서 아는 것도 중요합니다. 그러나 그 전에 관찰방법을 익힐 필요가 있습니다. 홈스도 자신의 일에는 "관찰과 지식"이 필요하다고 했습니다. 미술사를 가르치던 선생님은 저를 비롯한 학생들에게 "미술사가는 좋은 탐정이어야 한다"라고 했습니다. 미술사는 관찰에 지식을 조합하여 더 깊은 이해를 추구하는 학문이기 때문입니다. 관찰을 잘 하지 못하면 지식을 활용할 수 없습니다.

형태를 보는 것이 의미를 아는 것으로 이어진다

그림을 보는 전문가의 방법이 어떠한 것인지, 조금 살펴보겠습니다. 하버드 대학교에서 미술사를 가르치는 제니퍼 로버츠는 식민지 시대

이후의 미국 회화의 전문가로, 교육에도 열성을 쏟고 있습니다. 그녀의 교수법은 실로 독특합니다. 그녀는 학생들에게 특이한 과제를 줍니다. 해당 작품의 배경을 미리 조사하지 않고 미술관에 가서 세 시간 동안 한 작품만 뚫어지게 바라보고는, 깨달은 결과를 작성해서 제출하라는 과제입니다. 이를 통해서 스스로가 평소에 그림을 제대로 보지 않았음을 실감하게 하는 것입니다.

그 방법을 언급한 에세이와 논문에서 그녀는 자신이 어느 한 점의 그림을 보았을 때, 어떠한 특징을 얼마 정도의 시간을 들여 깨달았는지를 밝혔는데요. 여기에서 그 과정을 소개하고자 합니다.

그럼, 여러분도 다음의 그림을 찬찬히 관찰해보시기 바랍니다. 그리고 생각난 것, 보고 깨달은 것을 적어두세요. 그런 다음 로버츠의 관찰과 비교하면 스스로가 제대로 보고 있지 않았음을 실감할 수 있을 것입니다.

우선, 이 그림을 간단하게 묘사하겠습니다.

그림의 왼편을 바라보는 소년이 분홍색 옷깃이 달린 검은색 상의와, 그 속에 하얀 옷깃과 소매장식이 달린 황금색의 셔츠를 입고, 오른손 손가락에 얇은 사슬을 감고 있습니다. 소년은 눈을 위로 뜨고 살짝 입을 벌리고 있습니다. 소년의 뒤쪽에는 무늬 없는 빨간 천이 주름을 만들며 걸려 있습니다. 바로 앞에 이쪽으로 모퉁이를 향한 책상이 있으며, 그 위에 물이 담긴 유리잔, 사슬에 연결된 다람쥐, 그리고 그 다람쥐가 먹고 어질러놓은 껍데기가 있습니다. 반짝이는 책상에 소년과 컵, 다람쥐의 모습이 비칩니다.

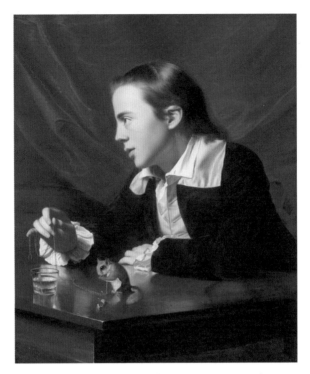

존 싱글턴 코플리, 「헨리 펠럼의 초상(소년과 다람쥐)」, 1765년

이상이 그림 속 세상에 대한 대강의 묘사입니다. 이제 로버츠의 관찰 과정을 살펴봅시다.

• 9분 경과 : 소년의 귀의 형태와 다람쥐의 배의 하얀 부분의 윤곽선이 형태가 같다는 것을 알아차렸다.

이것으로부터 무엇을 알 수 있는가 하면, 소년과 다람쥐가 대비되는 관계라는 것입니다. 소년이 꿈을 꾸는 듯이 어딘가에 정신을 빼앗긴 모습인 것과 달리 다람쥐는 식사에 열중합니다.

- 21분 경과 : 소년이 사슬을 감은 엄지손가락과 새끼 손가락의 폭과 유리잔의 가로폭이 같다는 것을 알아 차렸다.

이것은 코플리가 만들어낸 일종의 착시입니다. 손이 유리잔 바로 위에 있는 것처럼 보이지만, 실제로는 유리잔이 소년의 손 앞에 있습니다. 애초에 손가락을 벌린 폭이 더 넓지만 원근법으로 멀리 있는 것을 실제보다 작게 그렸기 때문에 양쪽이 길이가 같아 보이는 것입니다.

- 45분 경과 : 배경의 빨간 천의 주름 속에 소년의 눈, 귀, 입, 손과 같은 형태가 반복된다는 것을 알아차렸다. 왼편의 주름은 소년의 오른손 집게손가락의 굴곡과 손바닥의 굴곡을 반복하면서 또한 소년의 눈과도 닮았다. 오른편 주름은 소년의 귀, 입과 닮았다.

소년의 눈, 귀, 손은 애초에 상당히 인상적으로 그려져 있어서 주의를 끕니다. 그렇기 때문에 로버츠는 배경에도 형태가 반복되고 있는 점을 토대로 여기에는 시각, 청각, 촉각 등의 감각기관을 강조하

려는 의도가 있는 것이 아닐까라고 추측합니다.

　이상의 설명은 모두 본 것만으로 이해할 수 있는 것들입니다. 그러나 경험이 많은 하버드 대학교의 교수라고 해도 적어도 한 시간은 필요했습니다. 그렇다면 우리가 그림을 볼 때에도 이러한 세부를 깨달으려면, 역시 그에 상응하는 시간이 걸릴 것이라고 각오해야 합니다. 같은 형태와 공간에 대한 세밀한 해석이 놀랍기도 하겠지만, 이를 통해서 **관찰을 해석으로 연결시키는** 과정을 이해할 수 있을 것입니다.

　이 그림의 배경에 대해서 보충하자면, 이 그림은 미국의 화가 코플리가 처음으로 영국의 전시회에 선보인 작품이며, 이 그림을 통해서 그는 영국에서 명성을 얻었습니다. 로버츠는 "대서양을 건넌 도전"이라는 테마를 하늘을 나는 날다람쥐에게 담은 것이라는 해석을 내놓았습니다. 이 말만 들어서는 그저 추측일 뿐인 것 같지만, 당시

범선의 이름에 다람쥐나 날다람쥐가 자주 사용되었다는 근거와 함께 놓고 보면 신빙성이 높아집니다.

분명한 것은 일부러 질감이 다른 여러 가지 물건들을 묘사해서 화가로서의 기량을 런던 미술계에 내보이고자 했다는 점입니다. 투명한 유리, 물, 금속, 목제 테이블, 테이블에 반사된 각종 천, 동물 등 중구난방으로 보이기도 하지만, 묘사력을 선보이기 위한 것이라면 납득이 갑니다(물론, 전시회에서 이 그림은 훌륭하지만 세부 묘사에 지나치게 집착했다는 평가를 받았습니다).

이상으로 그림의 조형적인 부분을 관찰한다는 것이 어떠한 것인가, 그것이 어떻게 그림에 대한 깊이 있는 이해로 이어지는가를 조금이나마 보여드렸습니다. 이처럼 그림의 구성과 그림의 의미는 떼려야 뗄 수 없는 것입니다.

이 책으로
볼 수 있게 되는 것

저는 서양미술사를 전공했지만, 그중에서도 고대 메소포타미아 미술이 전문입니다. 시기가 고대인 만큼 근대 미술에 비하면 문자 사료가 적어서 작품 그 자체에서 정보를 읽어낼 수밖에 없습니다. 형태를 철저하게 관찰하고 묘사하는 훈련을 엄격하게 받기도 했고, 미술 작품의 조형을 상세하게 살피는 작업에 학생 때부터 관심을 가지고

있었습니다.

미술사를 전공하면 고대에서부터 현대에 이르기까지 미술의 전체 역사를 배웁니다. 시대별, 화가별 특징 등도 예를 들면, 보티첼리의 그림의 손가락 부분만을 보고 비교하며 분류법의 요령까지 구체적으로 배우게 됩니다. 그러다 보면 처음에는 잘 몰랐다가도 학부와 대학원을 거치면서 반복 학습을 통해서 누구나 이런 분류법을 습득하게 됩니다.

그러나 10년 정도 전에 "그림을 보는 방법을 가르쳐주세요"라는 요청을 받았을 때는, 각각의 그림을 세세하게 설명하는 것은 가능했지만, 어느 그림을 볼 때든 적용할 수 있는 단순한 방법을 가르치는 것은 불가능했습니다. 그렇기 때문에 "어째서 이 그림이 뛰어난가"라는 근본적인 질문에 대해서도 설득력 있는 설명을 제시하지 못했습니다.

그리고 그 즈음 읽고 쓰기와는 다르게 보는 방법, 소위 말하는 시각적 읽기(visual literacy)에 대해서는 배울 기회가 없다는 점을 깨달았습니다. 애초에 회화의 표현수단인 조형을 보는 방법이 알려져 있지 않았으므로, 먼저 그 방법을 전해야겠다고 생각했습니다.

그래서 저는 조형 분석에 대해서 선학들(마이어 샤피로, 에른스트 곰브리치, 루돌프 아른하임, 헨리 랜킨 푸어 등)이 남겨준 책들을 닥치는 대로 읽었습니다. 하지만 그 대부분은 용어와 표현이 너무 어려웠습니다. 게다가 분석은 되어 있어도 그것이 어떤 다른 요소들과 연계되는지, 곧장 알기 어려운 것들뿐이었습니다. 이들 저서에 담긴

여러 방향의 정보를 시대별로 명화에 적용하여 확인하고 정리하면서 새롭게 보이는 것이 있었습니다. 바로 우리가 이른바 명화라고 부르는 작품들의 조형적 완성도였습니다. 이를 통해서 걸작이 걸작인 이유를 설명하는 길이 보이기 시작했습니다.

그러나 그 내용을 다른 사람에게 전달하는 것은 또다른 문제입니다. 4년 전부터 기업인을 대상으로 한 "그림을 보는 기술을 배우자!"라는 제목의 강좌를 진행하게 되면서, 여러 가지 방법들을 시험했습니다. 참가자에게 본 것을 말로 표현하도록 하거나 보조선을 긋고 보는 방법을 강의하기도 했습니다. 최종적으로 "눈을 움직이는 방법이 애초에 다르다"라고 설명했을 때, 참가자들이 수긍하는 모습을 보고 바로 이거다!라고 생각했습니다.

강좌를 진행해나가며 이런 지식을 필요로 하는 사람들이 많다는 사실도 알게 되었습니다. 많은 분들이 어떻게 그림을 보면 좋을지 처음으로 알게 되었고, 미술관에 가는 즐거움이 커졌다고 말씀해주셨습니다. 애초에 저는 명화를 보는 방법을 광고 디자인이나 사진에 응용하여 보여줌으로써 명화에 대한 관심을 높이려고 했습니다. 하지만 막상 강좌에서는 명화 자체를 더 깊이 알고 느끼고 싶어하는 분들이 많다는 것을 실감했습니다.

이 책은 그 강좌의 내용을 더욱 충실하게 만들고, 많은 연습 문제들을 넣어서 해설한 것입니다. 누가 보더라도 "정말 그렇게 되어 있네!"라며 확인할 수 있도록 책의 구성에 주의를 기울였습니다.

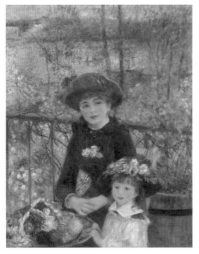 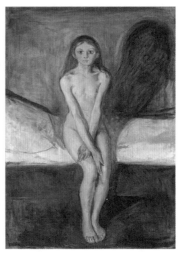

피에르 오귀스트 르누아르,　　　　　　에드바르드 뭉크,
「두 자매(테라스에서)」, 1881년　　　　「사춘기」, 1894-1895년

센스란 무엇인가

어려워 보인다고 생각할지도 모르지만 괜찮습니다.

　신기하게도 특별한 미술 교육을 받지 않은 사람이라도 조형을 정확하게 읽을 수 있습니다. 그저 무엇을 보고 자신이 무엇을 느꼈는가를 구체적으로 설명할 수 없을 뿐입니다.

　위의 두 장의 그림은 모두 소녀를 그린 것입니다. 그림에 대한 배경지식이 전혀 없다고 해도 왼쪽 그림을 보면 "밝은 느낌" 같은 느긋한 인상을 받고, 오른쪽의 그림을 보면 "어쩐지 불안한 느낌"이라든지 압박해오는 듯한 음습한 분위기가 느껴질 것입니다. 이런 인상은 배색이나 붓 터치, 선의 상태나 구도 등, 여러 가지 **조형언어**를 통해

서 표현되며, 여러분은 이것들을 실제로는 분명하게 읽을 수 있습니다. 다만 앞에서 본 시바 료타로의 사례에서처럼 어디의 무엇을 보고 그렇게 생각하는지, 분명하게 연관지어 설명할 수 없기 때문에 잘 모른다고 단념하고 마는 것입니다.

미술 교육을 받은 사람은 이런 점들을 조금 더 의식적으로 보고 있을 뿐입니다. 즉, "어째서 밝은 느낌이 드는 것일까"라든지 "어째서 이 색인가"라는 질문을 던지며 보는 습관이 배어 있습니다. 이처럼 그림을 보기 위한 "스킴"을 알고 있는 것을 가리켜 우리는 "보는 센스가 있다"라고 말합니다.

사람에 따라서는 홈스처럼 자발적인 훈련을 자신도 모르는 사이에 거듭하여 자연스럽게 요령을 터득한 사람도 있습니다. 곁에서 보면 특별하고 선천적인 재능 같습니다. 하지만 그런 경우라도 실은 스스로 의식하지 못할 뿐 경험을 통해서 몸에 밴 것입니다. 누구라도 관찰의 스킴을 통해 바라보는 습관을 들인다면 갖출 수 있습니다.

이제까지 제안된 "그림을 보는 법"

지금까지 전문가들은 일반인도 알기 쉬운 그림을 보는 방법을 고안해왔습니다. 그중에도 특히 화제가 된 방법은 두 가지입니다. 내용을 소개하면서 그것의 장점과 과제를 정리해보겠습니다.

우선 **아멜리아 아레나스**라는 뉴욕 현대미술관(MoMA)의 인기 큐레이터가 고안한 **대화형 감상**이라는 방법에서는 그림을 보고 깨달은 것, 느낀 것을 말로 전달합니다. 회화의 배경 정보는 다루지 않고 대화를

통해서 보는 체험을 깊이 있게 만드는 것입니다.

이 방법의 결점을 굳이 지적하자면 서로 주관적인 관점에 머물고 만다는 것입니다. 그림의 내용을 좀더 알고 싶다, 객관적으로 이해하고 싶다는 목적에는 적합하지 않을지도 모릅니다.

그래도 이 방법에는 좋은 점도 많습니다. 전문 지식이 없어도 누구라도 참여할 수 있고, 다른 사람과 체험을 공유하면서 서로의 시점을 알 수 있습니다. 저도 이런 방식을 잠깐 활용해본 적이 있는데, 특히 의사소통 능력이 뛰어난 사람들에게 좋은 평을 받았습니다. 대화를 나누는 것이 어려운 사람에게는 조금 긴장되는 방법일 수도 있습니다.

다음으로 뉴욕에 있는 프릭 컬렉션(The Frick Collection)이라는 미술관의 교육 담당자였던 에이미 E. 허먼이 개발한 지각의 기술(Art of Perception©)은 앞에서 코플리의 그림을 분석한 것과 같이 작품을 관찰하고 언어화하는 작업을 통해서 관찰력을 높이는 방법을 제안합니다. 다만 이 방법은 회화의 이해를 돕기는 하지만, 그보다는 관찰력 전반을 높이는 것에 초점을 두고 있습니다.

아레나스와 허먼 두 사람 모두 "말로 표현하는" 과정을 채용했습니다. 전자는 다른 사람들과의 교류를 위해서 후자는 더욱 치밀한 관찰을 위해서. 미술사의 연구에서도 "언어로 묘사하는" 작업은 중요시되며, 말로 표현하려고 의식적으로 노력하면 작품을 더욱 능동적으로 바라보게 되고, 대상을 객관적으로 파악할 수 있게 됩니다.

두 방법 모두 어느 미술관이라고 해도 일제히 관람객이 줄어드는

"미술관의 동절기"에 어떻게 해서든 사람들에게 그림을 보여주고자 궁리한 노력의 산물입니다. 그렇기 때문에 딱딱한 학문 없이 즐겁게 실천할 수 있거나 비즈니스 등 다른 분야에 도움이 된다는 장점을 강조한 것입니다.

어느 방법을 사용하든 얻을 수 있는 정보량은 늘어나지만, 그것을 분석하고 평가하기 위해서는 한 걸음 더 나아가 관찰을 위한 스킬이 필요합니다.

"그림은 이렇게 이루어져 있구나"를 알게 된다

그렇다면 스킬이란 구체적으로 어떤 것일까요? 그림의 구성을 요소마다 나누고, 각각의 역할이 무엇인지, 그림에 물으면서 보는 것입니다. 이 책에서는 6개의 장으로 나눠 각각 스킬을 통해서 "그림은 이렇게 이루어져 있구나"를 서서히 알 수 있도록 구성했습니다.

제1장에서는 그림 속 "주인공"은 어디에 있는지를 판단하는 방법을 살펴볼 것입니다. 조연은 어째서 조연인지, 주인공과는 어떤 관계에 있는지를 알아볼 수 있도록 할 것입니다. 일단 이 단계를 거치면 배경지식이 없더라도 그림 속에서 진행되는 이야기를 짐작할 수 있습니다.

그리고 이 책의 서두에서 본 미술 교육을 받은 사람처럼 눈을 움직이는 방법을 익히고 싶지 않으신가요? 그것을 배우는 것이 제2장입니다. 실제로 그림 속에는 보는 순서를 나타내는 "경로"가 있고, 그것을 발견할 수 있으면 미술 교육을 받은 사람처럼 보게 됩니다.

그림의 경로는 알지 못해도 균형이 좋은지 나쁜지는 대충 알 것 같기도 합니다. 제3장에서는 명화에 대해서 "균형이 좋다"라고 할 때, 그 균형을 구체적으로 어떻게 측정하고 판단할 수 있는지 살펴볼 것입니다. 간단히 말해서 명화는 반드시 균형이 잡혀 있는데, 보는 사람은 스스로도 의식하지 못하는 사이에 그 균형을 판단합니다. 나쁜 것은 사라지고 좋은 것은 남습니다.

균형에 관해서 생각해본 적이 없더라도 색에 대해서는 저항감 없이 감상을 이야기할 수 있는 사람도 많을 것입니다. 그만큼 색이 주는 인상은 강하고, 예비 지식이 없으면 색만 보고 끝나는 경우도 있습니다. 제4장에서는 이 "색"의 작용에 대해서 세 가지 관점에서 찬찬히 살펴보도록 하겠습니다. 또한 그 전에 준비운동 삼아 물감이라는 물질에 대해서도 생각해보겠습니다.

여기까지 살펴본 요소들을 화면 속에 어떻게 분배할 것인가가 제5장의 테마입니다. 화면 안에 색이나 선 등을 어떻게 배치하는가는 그림의 테마와 깊이 연동되어 있습니다. 명화가 "딱 맞아떨어져 보이는" 것은 무엇 때문인가 ― 여기서 비례가 맡는 중요한 역할을 아는 것은 그림의 목적이나 효과를 알기 위해서는 빠질 수 없습니다. 명화의 배후에 있는 구조를 알면 아마 여러분 모두 놀라게 될 것입니다.

맨 마지막인 제6장에서는 "표면적인 특징"과 "구조"를 나누어 생각해볼 것입니다. 시바 료타로와 스다 화백 사이에서 엇갈림이 일어난 부분이지요. 작품을 멍하니 볼 때에 받는 인상은 제4장에서 다루는 색이나 제6장에서 다루는 "표면적인 특징"에 좌우되는 경우가 많

습니다. 이것을 "구조"와 나눠서 살펴보면 작품을 더 깊이 이해할 수 있습니다. 마지막에는 걸작 한 점을 찬찬히 살펴보면서 모든 요소들을 동원하여 복습할 것입니다.

이와 같은 스킴을 알면, 그림이 어떻게 구성되어 있는가를 알 수 있게 됩니다. 이론적으로도 이해할 수 있게 됩니다. 바꿔 말하면, 자신이 느낀 점이, 그림의 무엇을 보고 얻은 것인지를 알게 되는 것입니다. 즉 자신의 감성이 어떠한지를 구체적으로 파악할 수 있습니다. 시각적 읽기의 기본적 스킬이 단련되면, 나아가 자신의 미의식을 객관적으로 만드는 방법으로 사용할 수 있습니다.

제대로 관찰할 수 있게 되면, 이후로는 인터넷에서 그림에 대한 상세한 정보를 얼마든지 조사할 수 있을 것입니다. 나는 여러분이 이 방법을 통해서 진정한 자신만의 그림을 보는 방법을 키워나갈 수 있게 되기를 바랍니다.

이 책의 끝부분에는 각자가 지닌 미의식을 자각하기 위한 간단한 연습지면을 마련해두었습니다. 그림을 보는 법을 알 수 있을 뿐만 아니라 스스로가 무엇을 좋아하며, 무엇을 아름답다고 생각하는지를 파악할 수 있을 것입니다. 꼭 도전해보시기를 바랍니다.

"이 세상은 누구도 관찰하려고 하지 않는 분명한 것들로 가득하다"
홈스의 해설을 듣고 나서 왓슨은 이렇게 탄식합니다. "자네의 추리를 들으면 (중략) 이야기는 항상 어처구니없을 정도로 단순해서 나도 간단하게 해낼 수 있을 것 같은 생각이 드네. 하지만 자네가 순서대

로 하나하나 설명해주기 전까지는 나는 멍하니 있을 뿐이네. 그래도 나의 눈은 자네와 같은 정도로 좋다고 생각하고 있지만 말이네."

그림을 보는 방법도 마찬가지입니다. 알고 나면 단순합니다. 하지만 저 또한 돌이켜보면 하나하나의 착안점을 혼자 힘만으로 파악할 수는 없었습니다. 그런데도 왓슨과 마찬가지로 스스로의 눈만은 선학들처럼 좋다고 생각했습니다.

이 책에서 소개하는 "그림을 보는 기술"은 세계적인 명화라는 인류의 보물의 바다를 항해하기 위한 지도와 나침반 같은 역할을 해줍니다. "이 세상은 누구도 관찰하려고 하지 않는 분명한 것들로 가득 차 있다"는 이 말 역시 홈스가 한 것입니다(『바스커빌 가의 개』). 이 방법으로 보면 볼수록, 명화란 정말로 잘 이루어져 있구나를 깨닫게 됩니다. 지금까지 어째서 깨닫지 못한 것일까 하고 몇 번이고 놀랄지도 모릅니다.

자, 이제 "누구도 관찰하려고 하지 않는 분명한 것"을 발견하러 떠나봅시다!

제1장

이 그림의 주인공은 어디에 있는가?

—초점

한 점의 그림을 마주했을 때, 도대체 어디에서부터 시작하면 좋을까요? 일단 눈이 가닿는 곳부터 보고, 조금 시간을 들여서 바라보고는 뭐, 이 정도면 되겠지 하며 단념합니다. 이것으로 그림을 보았다고 할 수 있나 하는 일말의 불안을 안고서 미술관을 나가는 사람도 많을 것입니다.

이렇게 생각해보면 어떨까요? 예를 들어서 우리는 누군가를 처음 만났을 때에는 우선 얼굴을 봅니다. 얼굴을 보고 "안녕하세요"라고 인사하고, 전체적인 모습을 보면서 어떤 사람인지 조금씩 알아갑니다. 그림도 마찬가지입니다. 그림에도 "얼굴"에 해당하는 부분이 있습니다. 우선 얼굴인 **"초점"을 찾아야 합니다**. 그 부분이 바로 그림을 보는 출발 지점입니다.

초점(focal point)이란 "집중되는 지점"이라는 의미로, 그림에서 가장 중요한 곳입니다. 그림의 주인공으로, 화가의 입장에서 사람들이 가장 먼저 봐주기를 바라는 부분입니다.

이번 장에서는 그림의 초점을 함께 찾을 것입니다. 어째서 그 부분이 "그림의 주인공"인 것일까? 그 이유를 생각하면서 보면, 그림 속에서 눈에 띄는 부분만 보고 끝내는 것이 아니라 그림 전체를 즐길 수 있게 됩니다.

그림의 주인공,
"초점"을 찾는 법

왜 눈에 띄는가?

초점을 찾는 방법은 간단합니다. 그림을 보았을 때에 곧바로 눈길이 확 닿는 곳, 그곳이 바로 그림의 초점입니다.

다카하시 유이치(1828-1894)의 「연어」를 예로 들어보겠습니다. 연어가 주인공이라는 점을 금방 알 수 있겠지요. 밋밋한 배경에 연어 말고는 아무것도 없기 때문입니다.

"도(圖)와 지(地)"라는 말을 들어본 적이 있으신가요? 시각심리학의 용어로 사람이 무엇인가를 인식할 때, 어떤 사물이 형태로서 부각되는 것을 "도"라고 하고, 이와 반대로 배경으로 물러나 보이는 것을 "지"라고 합니다. 이 그림은 그야말로 연어가 "도"로서 아무런 무늬가 없는 배경에서 떠오릅니다.

그중에서도 연어의 머리와 칼로 도려낸 부분에 눈길이 쏠리지 않습니까? 이처럼 얼굴이나, 그림에서 유독 색이 다른 부분에 눈길이 가기 쉽습니다.

더 자세히 보면, 밋밋한 배경의 윗부분이 어둡고 연어의 왼편에는 그림자가 그려져 있습니다. 그 때문에 연어의 머리와 붉은 살의 가장자리가 도드라져서 입체적으로 보입니다. 이것도 연어에 눈이 가는 이유 중의 하나입니다. 너무도 유명한 그림이지만 찬찬히 살펴보면 화가가 이처럼 색과 명도를 세심하게 조율했음을 알 수 있

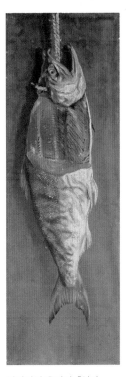

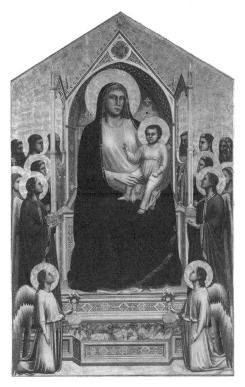

다카하시 유이치, 「연어」,
1877년경

조토 디 본도네, 「마에스타」,
1300-1305년경

습니다.

　위의 오른쪽 그림의 초점은 어디일까요?

　조토(1267-1337)의 「마에스타」는 등장인물이 많은 데다가 의자와
대좌(臺座)와 같은 물건도 보이고, 「연어」보다 화면이 훨씬 더 복잡합
니다. 그래도 화면 한복판에 아이를 데리고 앉아 있는 여성이 이 그
림의 주인공이라는 데에는 누구나 동의할 것입니다. 분명하고, 크게

한가운데에 다른 이들을 압도하며 자리를 잡고 있기 때문입니다. 설마 왼쪽 안의 뒤에 서 있는 인물이 주인공이라고 생각하는 사람은 없겠지요.

요약하자면, 사람의 시선을 순간적으로 잡아끄는 부분에는 다섯 가지 특징이 있습니다.

1. 화면에 그것 하나밖에 없다(도와 지가 명확하다)
2. 얼굴 등 익숙한 것
3. 그 부분만 색이 다르다
4. 화면의 다른 요소에 비해서 크다
5. 화면 한복판에 있다

이런 식으로 지적하지 않아도, 여러분도 이러한 특징을 바탕으로 평소에 "도와 지"를 구분하고 있을 것입니다.

화가는 시각이 지닌 이런 성질을 경험으로 이해하고 있습니다. 이를 바탕으로 배경이 너무 눈길을 끌지 않도록 억누르고, 어떤 방식으로 초점을 두드러지게 하는지, 화가가 조정하는 방식을 따져보면 그림의 전체를 볼 수 있게 됩니다.

이 두 점의 그림은 초점이 명확했기 때문에 그림의 주인공을 파악하기가 간단했습니다. 명화가 다들 이 그림처럼 단순하고 명쾌하면 좋겠지만, 실제로는 훨씬 더 알기 어려운 장치들이 들어 있는 그림과도 만나게 됩니다. 그런 경우에는 방금 예를 든 다섯 가지 단서만으로는 읽어낼 수 없습니다. 의지할 수 있는 다른 단서를 찾아야 합니다.

빛을 찾아라!

사람의 눈길은 무의식적으로 빛에 이끌립니다. 좀더 분명하게 말하자면 **밝음과 어둠의 차이가 큰 곳**이 눈길을 끕니다. 인간의 눈은 대조에 민감하기 때문에 자연스럽게 그곳으로 눈길이 향합니다.

생각해보면 독자 여러분이 지금 이 글을 읽을 수 있는 것도 흰 종이에 검은 글씨로 인쇄되어 있고 명암의 대조가 뚜렷하기 때문입니다. 그림이라는 것은 선과 형태로 이루어져 있지만, 직선이든 곡선이든 원이든 사각형이든 배경과의 명암의 낙차가 있기 때문에 알아

볼 수 있는 것입니다.

그림 속에서 밝음과 어둠의 차이가 있는 곳은 당연히 눈길을 끕니다. 그렇기 때문에 화가는 관객이 가장 먼저 주목했으면 싶은 곳, 즉 **초점**에 명암의 차이가 가장 **크도록** 주의 깊게 배려합니다. 「연어」와 「마에스타」도 그렇게 되어 있습니다. 초점을 발견하려면, "대조가 큰 곳은 어디인가?"라는 스킴이 힌트가 된다는 것. 거꾸로 말하면, 가장 강조하고 싶은 곳이 아닌데 대조가 뚜렷하다면 전체적으로 초점이 불분명한 실패작인 것입니다.

컬러 이미지를 흑백으로 바꾸면 명암의 구성을 파악하기 쉽습니다. 익숙해지기 전이라면 컬러 이미지를 흑백으로 변환해서 보는 것도 괜찮은 방법입니다.

그럼, 얼른 연습으로 들어가보겠습니다. 다음 사진의 초점은 분명합니다. 하지만 명암의 대조라는 관점에서 어째서 눈에 띄는지 설명해봅시다.

한복판에서 약간 왼편으로 치우친 마차가 눈길을 사로잡는 유일한 덩어리입니다. 명암의 차이가 가장 크기 때문에 초점이라고 안심하고 판단할 수 있습니다. 다른 부분들은 마차보다 눈에 띄지 않도록 약간 흐릿합니다.

이 사진의 경우, 어두운 부분이 초점입니다. 일반적으로는 빛나는 부분, 즉 하얀 부분이 눈에 띄지만, 거꾸로 하얀 배경에 검은 물건이 있으면 그것이 "도"가 됩니다. 얼마나 밝고 어두우냐보다는 주변이 억제되어 초점만 두드러지는 것이 중요합니다.

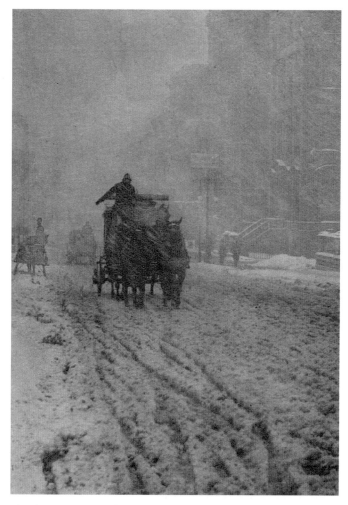

알프레드 스티글리츠, 「겨울―5번가」, 1893년

 여기서부터 4점의 그림을 살펴보겠습니다. 각 그림의 대조에 주목
하여 초점을 찾아봅시다.

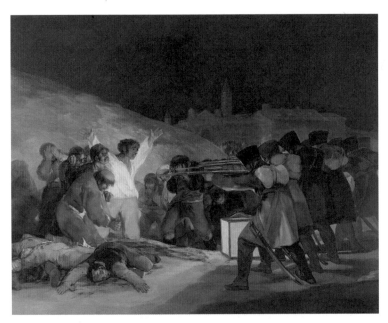

프란시스코 데 고야, 「마드리드, 1808년 5월 3일」, 1814년

거장 고야(1746–1828)의 대표작 중 하나입니다. 화면 왼편에서 양팔을 들어올린 흰 셔츠의 남성이 가장 강한 대조를 나타내고 있습니다. 그는 화면의 중앙을 차지하지도 않았고, 다른 사람들보다 크게 묘사되지도 않았습니다. 스포트라이트가 그에게 비춰져 명암의 대비가 결정적으로 그가 주인공이라는 점을 보여줍니다.

게다가 스포트라이트를 받으면서 그의 검은 머리가 가장 눈길을 끌게 되었습니다. 그의 머리카락이 금빛이나 백발이었다면 배경에 잠겨들었겠지요. 주변의 다른 사람들이 어두운 색의 옷을 입고 있는 것도 빛을 받는 이 인물을 두드러지게 하기 위한 장치입니다. 오른편에 광원인 조명 기구가 놓여 있지만, 그림의 주인공인 이 남성보다 밝지 않도록 조정되어 있습니다.

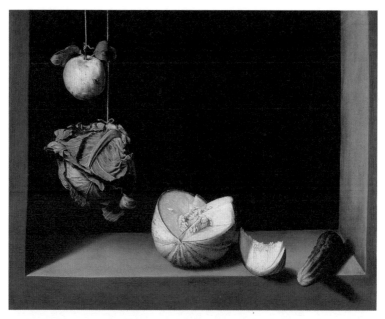

후안 산체스 코탄, 「모과, 양배추, 멜론, 오이」, 1602년

스페인의 화가 코탄(1560-1627)이 17세기 초에 그린 그림입니다. 명암의 낙차가 큰 것은 "바로크(Baroque)"라고 불리는 이 시대의 특징 가운데 하나로, 이 그림에도 빛과 그림자가 분명하게 나타나 있습니다. 그림 속의 채소와 과일은 모두 입체감이 명확해서 배경에서 두드러져 보입니다.

특히 한복판에 놓인 멜론의 잘린 면에서 명암이 가장 뚜렷하게 대비됩니다. 만약 이 그림을 흑백으로 바꿔보면 이 점이 더욱 분명하게 드러날 것입니다. 오른편에 놓인 멜론 한 조각도 나름대로 밝게 묘사되어 있지만, 그림자도 드리워져 있고 크기도 훨씬 작습니다. 한편, 한복판의 멜론은 주인공의 위치라고 할 수 있는 화면의 중앙축 위에 놓여 있고, 크기도 가장 큽니다. 이 그림은 멜론의 명암차를 가장 강하게 하고, 다른 것들을 조금 억누르면서 누가 주인공이고 누가 조연인지를 보여주는 주종의 "서열"을 나타내고 있습니다.

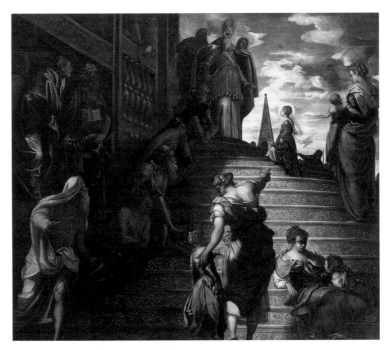

틴토레토, 「성모의 봉헌」, 1553-1556년

이 그림의 초점을 찾아보면, 화면 오른편 위쪽, 태양을 상징하는 피라미드 모양의 건축물 오른편에 서 있는 어린 마리아입니다. 명암이 가장 강하게 대비됩니다.

이 그림이 어려운 것은 초점인 마리아가 너무 작게 그려져 있다는 점과 화면 중앙에서 벗

어나 있다는 점 때문입니다. 이런 경우일수록 명암의 대비는 중요한 단서가 됩니다.

틴토레토(1518?-1594)는 이처럼 극단적인 구도를 잘 활용했고, 주인공을 화면 구석에 조그맣게 그린 경우가 많았습니다. 이처럼 주인공을 한복판에 놓지 않고서도 돋보이게 한 방식이 새롭습니다. 작은 고추가 맵다는 것을 보여주는 명화입니다.

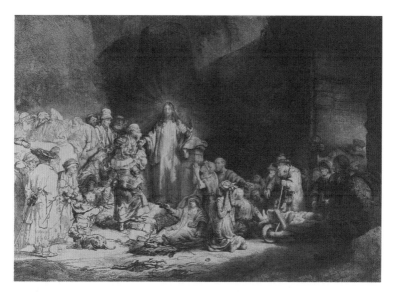

렘브란트 판 레인, 「병자들을 낫게 하는 그리스도」, 1648년경

여러 사람들이 그려진 화면에서 조금이나마 대조가 두드러진 지점은 정중앙에 서 있는 그리스도입니다. 그리스도는 후광이 빛나고 있고, 다른 사람들보다 머리 하나 정도 높이 자리하고 있습니다.

　그림의 제목이 「병자들을 낫게 하는 그리스도」이므로, 당연히 그리스도가 초점이라고 생각할 수 있습니다. 문제는 렘브란트(1606~1669)가 인물의 위치와 명암을 조절하여 그리스도를 그림의 초점으로 만든 방식입니다.

　그리스도를 뚜렷한 명암으로 처리하는 편이 주인공임을 분명하게 드러내는 쉬운 방법이었을 것입니다. 그런데 이 그림에서 그리스도는 주변 사람들에 비해 크지도 않고, 명암의 차이도 확연하지 않습니다. 그리스도는 사람들 사이에 섞여서 자리를 잡고 있습니다. 렘브란트는 그리스도를 좀더 친숙한 존재로 묘사했습니다. 강렬한 명암으로 그리스도를 부각시키기보다는 사람들이 편하게 다가갈 수 있는, 너무 특별하지 않은 존재로서 신성함을 연출했습니다. 이처럼 절묘한 조율 때문에 렘브란트가 사랑받는 것입니다.

이처럼 명암의 대조를 단서로 초점을 찾아보았습니다. 스티글리츠(1864-1946)의 사진처럼 극단적인 방식도 있고, 렘브란트의 그림처럼 섬세한 방식도 있다는 것을 알 수 있습니다. 또 틴토레토의 그림을 보면 초점은 특별히 크거나 그림의 한복판에 있지 않더라도 명암의 차이가 뚜렷하면 주인공이 된다는 것을 알 수 있습니다.

명암의 대조는 많은 경우에 적용될 수 있는 가장 강력한 단서이지만 이것으로 모든 그림의 초점을 잡아낼 수는 없습니다. 그럴 때에 도움이 되는 단서가 따로 있습니다.

선은 어디에 집중되어 있는가?

렘브란트의 그림에서는 대조를 통해서 그리스도가 주인공이라는 것을 알 수 있었습니다. 그런데 그리스도를 두드러지게 만드는 또다른 요소가 있습니다. 바로 후광입니다.

후광은 어떻게 표현되어 있을까요? 집중선으로 되어 있습니다. 후광이란 성스러운 존재임을 상징적으로 나타내는 표현이기도 하지만, 어떤 인물이 중요하다는 점

을, 선을 집중시킴으로써 시각적으로 나타낸 것입니다. 집중선은 선이 모여 있는 것처럼 보이며, 확산되고 있는 것처럼도 보입니다. 만화에서도 강조하고 싶을 때에 사용하는 수법입니다. **선을 한 점으로 집중시킴으로써 중요함을 나타낼 수 있는 것입니다.**

"선은 어디에 집중되어 있는가?" 이 단서를 알면, 명암의 차이가

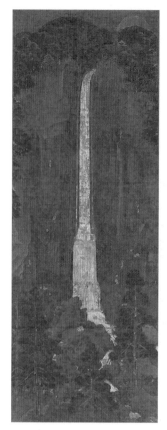

바넷 뉴먼, 「오너먼트1」, 1948년
© Barnett Newman / ARS, New
York – SACK, Seoul, 2020

「나치 폭포도」, 13–14세기

적은 그림을 볼 때도 어디가 집중되는 지점인지를 제대로 알 수 있게
됩니다.

　사람의 눈은 **선을 쫓는** 성질이 있습니다. 선이라는 것 자체가 강력
하기 때문인데, 그래서 선이 주인공 역할을 하는 경우도 있습니다.
「나치 폭포도」와 바넷 뉴먼(1905-1970)의 「오너먼트 1」이 그러한 예
입니다.

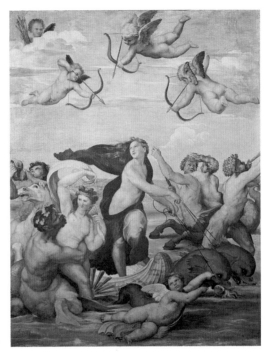

라파엘로 산치오, 「갈라테이아의 승리」, 1513년경

여기서 라파엘로(1483-1520)의 「갈라테이아의 승리」를 봅시다.

중앙의 갈라테이아 위의 하늘에 세 명의 큐피드가 그녀를 향해서 활을 겨누고 있습니다. 이 활과 화살이 바로 화살표의 역할을 합니다. 집중선과 같이 주인공인 갈라테이아를 눈에 띄게 하기 위한 것임을 아시겠죠.

이처럼 중요한 지점으로 눈길을 유도하는 선을 "리딩 라인(Leading Line)"이라고 합니다. 갈라테이아가 잡고 있는 돌고래의 고삐나 갈라테이아의 배후에 있는 수평선도 리딩 라인의 움직임을 취하고 있지

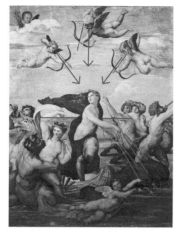

리딩 라인 둘러싸기

만, 화살처럼 화살표가 되어 있는 경우에는 특히나 어느 쪽을 가리키고 유도하고 있는지가 명백합니다.

이 점을 염두에 두고서 다시 한번 그림을 보면, "서장"에서 소개한 아이 트랙커 실험에 사용되었던 사진(16쪽)에서는 파도가 만드는 지그재그 모양이, 번개 모양의 리딩 라인으로 여성의 머리를 향해서 다가온다는 점을 알게 됩니다. 이것을 알아차리기 전까지는 얼굴에만 주의를 기울였을지도 모릅니다.

고야의 「마드리드, 1808년 5월 3일」(42쪽)의 경우는 초점인 흰 옷옷의 남성을 향해 병사들이 총을 겨누고 있고, 스티글리츠의 사진(41쪽)에서는 무수한 바퀴자국이 마차를 향해서 흐르는 듯이 달리고 있습니다.

또한 조토의 「마에스타」(37쪽)에서 아치로 이루어진 왕좌가 빚어내

는 선이 성스러운 어머니와 아들을 빙 둘러싸고 있습니다. 이처럼 두드러지게 하고 싶은 것 주변을 단순하고 인식하기 쉬운 형태로 둘러싸는 것도 또 하나의 방법입니다. 조금 앞에서 "도와 지"에 관해서 이야기를 했습니다만, 익숙한 형태는 찾기 쉽고, 그 부분이 "도"라는 것은 쉽게 알 수 있습니다.

리딩 라인은 선이 두꺼울수록 강조의 성격이 강해지고, 선이 모이는 지점, 선이 교차하는 지점은 다른 곳보다 주목을 집중하도록 만듭니다. 왜냐하면 거기에 초점이 있을 가능성이 높다고 할 수 있기 때문입니다.

여기에서 주의해야 할 점은, 확실한 선뿐만 아니라 선의 형태로 보이는 것, 선을 나타내는 것에도 동일한 움직임이 있다는 것입니다. 어떻게 된 일일까요?

1. 앞에서 보았던 코탄의 그림(43쪽)을 다시 살펴보겠습니다. 다음의 그림에 표시한 것처럼 새카만 배경에 다섯 개의 물건이 나열되어 있습니다. 사람은 비슷한 것이 나열되어 있으면, 선으로 인식하고 연결된 것처럼 느끼는데, 이것도 리딩 라인의 움직임이 됩니다. 그리고 주인공인 멜론은 이 다섯 개의 물건이 만드는 곡선의 중심에 있습니다. 이처럼 리딩 라인은 점선의 형태로 표현될 수도 있습니다.

또한 양배추 겉잎이 살짝 젖혀져 멜론 쪽을 향해 말려 있는 모양은 마치 엄지손가락으로 옆을 가리키는 것처럼 보입니다.

잘린 멜론도 마치 본체는 저쪽에 있다고 말하는 것 같고, 멜론을 관통하는 배후의 직선도 화살표를 향하고 있는 것처럼 보입니다.

2. **몸짓이나 손짓도 선과 마찬가지로 방향을 나타냅니다.** 이 점은 틴토레토의 「성모의 봉헌」에서도 이미 보았습니다. 계단이 리딩 라인을 이루고 있고, 여기에 더해 화면 중앙 아래쪽의 여성이 팔을 뻗어 손가락으로 마리아를 가리킵니다. 이처럼 몸짓, 손짓도 리딩 라인의 역할을 합니다.

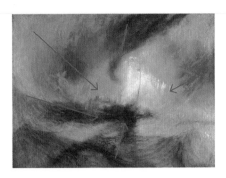

터너, 「눈보라 — 항구 앞바다의 증기선」, 1842년경

3. 윌리엄 터너(1775-1851)의 「눈보라」는 전체적으로 흐릿한 그림입니다. 선이라고 할 만한 것이 거의 없지만 화면 한복판이 명암의 낙차가 가장 커서 초점을 이루고, 그쪽을 향해 농담과 붓터치가 흐름을 이룹니다.

　이처럼 그라데이션이나 필치로도 선처럼 방향을 가리킬 수 있습니다. 이런 수법은 그라데이션은 렘브란트가, 필치는 반 고흐 (1853-1890)가 대표적입니다.

4. 파울 클레(1879-1940)의 작품에서는 커다란 사각(동그라미)에서 작은 사각(동그라미)으로 시선이 향하는 흐름을 느낄 수 있습니다.

　눈은 큰 물체에서 작은 물체로 움직이는 성질이 있는 것 같습니다. 예를 들면 우리는 나무를 볼 때는 몸통을 먼저 보고 나서 가지를 보게 되고,

파울 클레, 「크리스탈 그라데이션」, 1921년

팔을 볼 때는 어깨를 먼저 보고 나서 손가락을 봅니다. 그래서 그림에서도 서로 크기가 다른 똑같은 형태를 배치해서 일정한 방향을 나타내기도 합니다.

5. 레오나르도 다 빈치(1452-1519)의 「최후의 만찬」은 초점이 뚜렷하고 명확한 그림의 대표적인 예입니다. 그리스도는 중앙에 앉아, 넓은 면적을 차지하고 있으며, 바로 뒤는 창문이기 때문에 명암의 대조도 다른 곳보다도 뚜렷합니다.

　뿐만 아니라 다른 여러 가지 방법들로 그리스도를 거듭해서 강조합니다. 첫 번째는 1점 투시도법(one-point perspective)의 소실점이 그리스도의 머리 위에 있기 때문에 진경(眞景)의 선이 초점으로 집중되고 있습니다. 두 번째는 몸짓과 손짓에 의

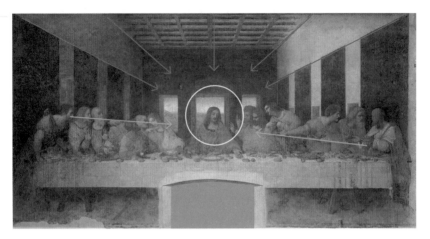

레오나르도 다 빈치, 「최후의 만찬」, 1495-1498년

한 방향 지시입니다. 다른 사람들의 팔이나 손이 그리스도를 향하고 있는 것은 틴토레토의 작품을 예로 설명한 것과 같은 기법입니다. 세 번째는 화면 안에서 그리스도를 향한 인물들의 시선입니다. 그림 속의 인물들이 보고 있는 방향을 관람자도 결국에는 따라가기 때문에, 소위 말하는 숨은 리딩 라인을 만들고 있습니다.

리딩 라인에는 선뿐만 아니라, 여러 가지 표현방법이 있다는 것을 아셨으리라고 생각합니다. 그리고 정말로 초점으로 선이 모인다는 것을 확인할 수 있어서 놀랍지 않습니까? 그러면, 다음의 그림으로 연습을 해봅시다.

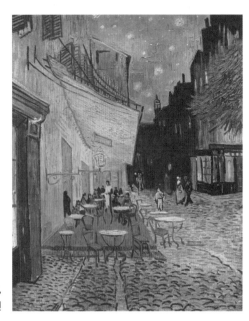

**빈센트 반 고흐,
「밤의 카페 테라스」, 1888년**

눈길을 확 끄는 것은 아무래도 카페 테라스의 황금빛이겠지요. 배경의 검게 그려진 건물과 대비되어 강조된 차양의 가장자리 부분이 가장 두드러집니다. 또 빛을 받는 정중앙에 사람의 검은 실루엣이 있어서 이 지점이 가장 강조하고 싶은 곳이라는 것을 알 수 있습니다.

원근법의 소실점이 밝은 가게 안에 있는 것을 눈치 채셨는지요? 줄지어 서 있는 건물들, 나열된 테이블, 돌바닥의 무늬, 모두가 한가운데를 향하면서 조금씩 줄어듭니다. 차양의 윤곽선도, 별도, 여러 세세한 선들도 가게 안으로 빨려 들어가는 것처럼 보입니다. 또한 돌바닥은 붓질의 방향도 일정합니다. 반 고흐는 이런 수법을 곧잘 구사했습니다.

레오나르도의 「최후의 만찬」에서 그리스도는 소실점 앞에 있는 것처럼 보이지만, 삼차원 공간으로 보면 그리스도는 훨씬 앞쪽에 있습니다. 어디까지나 평면인 그림에서 집중선의 중심에 자리하고 있을 뿐입니다. 한편, 반 고흐의 그림에서 초점은 삼차원 공간에서도 안쪽에 있기 때문에 관객은 화면 안쪽으로 빨려 들어가는 듯한 느낌을 받게 되는 것입니다.

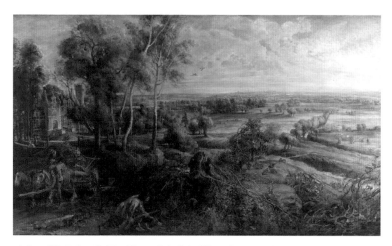

피테르 파울 루벤스, 「이른 아침, 스테인 성의 가을 풍경」, 1636년경

숨겨진 초점

자, 이제 됐어, 어떤 그림을 보든 우선 어디를 보면 좋을지 알 것 같다는 느낌이 드는 분들은 위의 그림을 봐주시기 바랍니다.

어라? 초점이 어디에 있는 거지? 이런 생각이 들지 않습니까? 화면 오른편의 밝은 부분일까요, 아니면 왼편의 짐마차일까요……화면 안쪽으로 희읍스름한 성이 보입니다.

명암의 낙차가 큰 부분은 찾으려야 찾을 수 없습니다. 이렇게 명암의 대조로 초점을 보여주지 않는 그림이야말로 리딩 라인을 활용해서 살펴보아야 합니다.

선의 흐름은 도대체 어디로 향하는 것일까요?

세상에나, 선들은 왼편에 서 있는 나무의 뿌리 부분에 모이는군요. 명암의 차이가 뚜렷한 지점은 없지만, 이 그림은 관람객을 확 잡

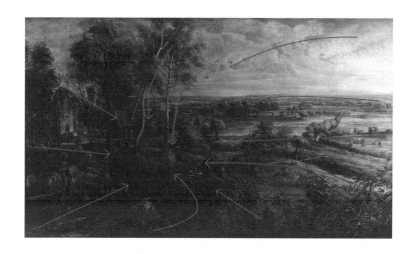

아끄는 인상이 있습니다. 이 나무가 축이 된 소용돌이 구조 때문입니다. 화가는 자기가 본 그대로의 풍경을 그린 것이 아니라 그림이 구심력을 가지도록 의도적으로, 흐름을 갖춘 구성으로 그렸습니다.

거장 루벤스(1577-1640)의 작품입니다. 루벤스는 인물화뿐만 아니라 풍경화에도 탁월한 솜씨를 보여줍니다.

이처럼 명암의 차이가 단서가 되지 않고, 초점이 마치 은둔 고수처럼 숨어 있는 명화도 있습니다. 이런 경우에는 리딩 라인이나 처음에 설명한 눈에 띄는 이유인 "크기", "색", "위치" 등이 단서가 됩니다.

무엇보다, 이 나무는 그림의 내용상의 주인공이라기보다는 그림에 조형적인 정합성을 부여하는 방향타와 같은 존재입니다.

다음의 그림도 화면에서 명암의 차이가 큰 부분은 딱히 없습니다. 리딩 라인을 단서로 초점을 찾아보겠습니다.

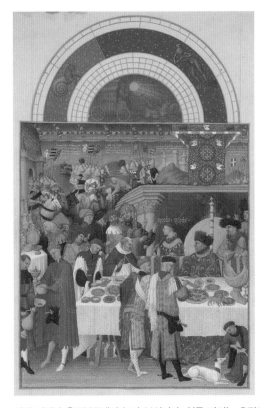

랭부르 형제,
「베리 공의 매우 호화로운
기도서(1월)」, 15세기

화면 전체가 울긋불긋해서 눈이 부십니다. 얼른 봐서는 초점이 잘 드러나지 않습니다. 그렇기는 해도 인물들이 움직이는 흐름이나 건물, 소도구의 리딩 라인은 대부분 화면 오른편 아래쪽에 푸른 옷을 입고 앉은 남성을 향합니다. 이 인물이 바로 그림을 주문한 베리 공입니다. 다시 찬찬히 보면 이 사람이 가장 크게 그려졌고, 옷의 문양도 호화롭습니다.

　사실은 중요한 단서가 숨어 있습니다. 책에 실린 그림으로는 얼른 알아보기 어려울지 모르겠지만 베리 공의 뒤쪽에 금박을 입힌 후광이 있습니다. 그렇습니다. 아주 분명한 장치를 마련해둔 것입니다. 실제로 이 그림을 보면 금박의 광채 때문에 주인공을 금방 알아볼 수 있을 것입니다.

집중과 분산

이제까지 보아온 그림에는 "여기가 초점이다!"라고 곧바로 초점을 찾기 쉬운 그림과 그렇지 않은 그림이 있었는데요. 어느 쪽이 뛰어난 그림인가가 아니라 화가가 무엇을 지향하고 있는가가 다를 뿐입니다. 여기에서 열쇠가 되는 것은 이 그림은 어느 쪽을 지향한 그림인가라는 물음입니다.

각각의 특징과 효과를 정리해봅시다.

「마에스타」(37쪽)나 「갈라테이아의 승리」(48쪽)는 초점이 분명하지요. 왜냐하면 초점을 향한 집중도가 높고, 화면의 다른 부분은 그만큼 억눌러져 있기 때문입니다. 그러니까 화면 속에 **주와 종의 서열**이 분명한 것입니다.

이런 방향성을 극단적으로 추구한 것이 다음에 나오는 말레비치(1878-1935)의 「검은 사각형」 같은 작품입니다. 모든 것을 배제하고, 살짝 찌그러진 검은 사각형에 집중하고 있습니다.

한편, 루벤스의 풍경화나 베리 공의 기도서의 경우에는 초점이 그렇게까지 두드러지지 않고, 화면 전체의 인상이나 여러 가지 세부에 볼거리가 있습니다. 화면 안의 서열이 뚜렷하지 않고, 흥미를 끄는 요소들이 분산되어 있다고 말할 수 있습니다.

분산을 극단적으로 구사한 예로는 잭슨 폴록(1912-1956)의 작품(화면 전체에 물감을 균일하게 뿌린 작품입니다. 인터넷에서 쉽게 검색할 수 있습니다)을 들 수 있겠지요. 폴록의 작품에는 초점이 없

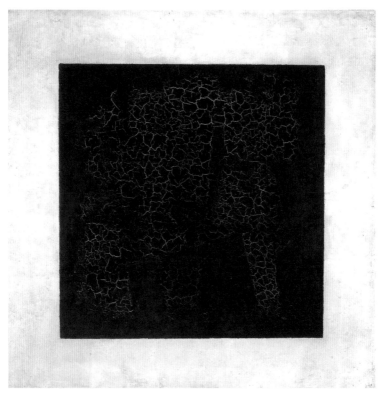

카지미르 말레비치, 「검은 사각형」, 1915년

습니다.

말레비치와 폴록을 양극단에 두고 수많은 그림들이 그 사이의 어딘가에 위치해 있다고 이해하시면 좋겠습니다. 어느 쪽이라고 확정하기보다는 비교적 어느 쪽에 가까운지 살피는 것이 중요합니다.

집중형은 단순하게 한 점으로 좁힌 표현입니다. 한눈에 주인공을 파악할 수 있는 것이 특징입니다.

집중 분산 극단적으로 분산된 그림

　분산형은 막연한 인상이라든지 전체적인 분위기 같은 것을 전하기
에 좋습니다. 또한 분산형은 화면 어디를 보더라도 흥미롭도록 화려
하게 꾸미기에도 좋습니다. 전체적인 인상을 파악하면서 두루 살피
다 보면 세부에서 발견을 하는 즐거움을 느끼게 될 것입니다.

　같은 풍경화라고 해도 어딘가 한 점을 분명하게 표현하고 싶다면
집중형이 좋고, 풍경 전체의 인상을 전하고 싶다면 분산형이 좋은
선택입니다. 집중형과 분산형은 시대의 유행을 반영합니다. 단순한
표현을 원하는 시대가 있으면, 반대로 장식성을 선호하는 시대도 있
습니다.

　캉탱 마시스(1466-1530)의 「대금업자와 그의 아내」를 살펴보겠습
니다. 이 그림은 주인공은 두 명의 인물입니다. 그러나 배경의 작은
물건에 이르기까지 앞쪽의 인물과 같은 정밀함으로 세세하게 묘사되
어 있어서 주의를 분산시킵니다.

　중세가 끝날 무렵의 고딕(Gothic)이라고 불리는 시대의 회화는 「베
리 공의 매우 호화로운 기도서」(58쪽)에서 볼 수 있듯이 화면 어디를
보더라도 눈을 즐겁게 해주는 묘사들로 가득한 작품이 많습니다. 그

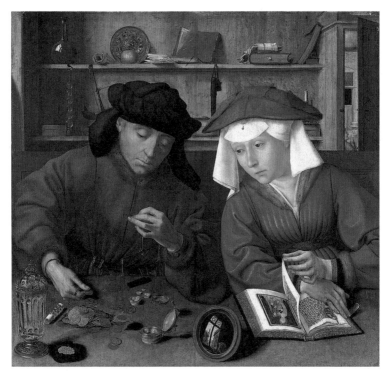

캉탱 마시스, 「대금업자와 그의 아내」, 1514년

랬던 것이 르네상스가 융성기에 다가갈수록 다 빈치의 「최후의 만찬」
에서 볼 수 있듯이, 주인공에 대한 집중도가 높아지고, 나머지 부분
에 대한 세밀한 묘사는 자제하는 방향으로 나아갔습니다.

마시스는 르네상스 시대의 화가이지만, 장식적인 중세의 전통을
계승한 북유럽 르네상스에 속했기 때문에 그림의 구석구석에까지도
이러한 디테일한 묘사가 이루어져 있는 것입니다. 이런 차이는 마시
스의 「성모자와 어린 양」과 이 작품의 참고 작품으로 간주되는 다 빈

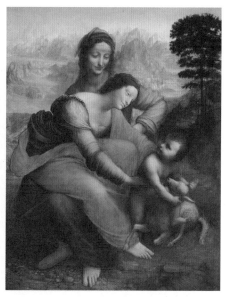

캉탱 마시스, 「성모자와 어린 양」, 1513년경

레오나르도 다 빈치, 「성 안나와 성모자」,
1503–1519년경

치의 「성 안나와 성모자」를 비교해보면 분명히 알 수 있습니다. 두
그림 모두 초점은 분명하지만, 배경의 묘사가 너무 꼼꼼한 마시스의
작품에서는 집중도가 떨어집니다. 다 빈치에게서는 르네상스의 간결
함이, 마시스에게서는 화면을 빠짐없이 묘사하려고 했던 중세의 전
통이 느껴집니다.

　이보다 분산의 정도가 더 큰 그림인 피에르 보나르(1867–1947)의
「욕조 속의 누드와 그 곁의 작은 개」에서는 알몸의 여성은 타원형 욕
조에 잠겨 있고, 개는 색이 비교적 어두워 눈에 띕니다. 하지만 여성
과 개 양쪽 모두 화면에 녹아들어 있습니다. 화가는 화면 전체를 화

제1장 이 그림의 주인공은 어디에 있는가?　　　　　　　　　　　63

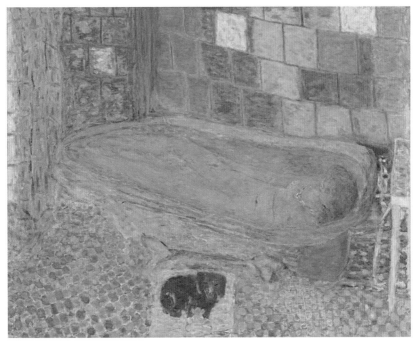

피에르 보나르, 「욕조 속의 누드와 그 곁의 작은 개」, 1940–1946년

려한 색채로 변주하는 데에 몰두한 터라, 화면 속 요소들의 서열은
분명하지 않습니다.

　역사를 돌아보면 집중과 분산이 번갈아 유행했고, 설령 시대가 같
더라도 지역에 따라서 취향이 달랐습니다. 아무튼 어떤 그림을 그리
려고 하는지, 그리고 집중도나 분산도가 적절한지가 중요합니다.

　다음에 볼 「베를 짜는 여인들(아라크네의 우의)」은 역사상 최고의
화가 중 한 사람인 벨라스케스(1599-1660)의 작품입니다. 이 그림을
본 적이 없을지도 모르는데, 그 이유는 이제부터 살펴보겠습니다.

벨라스케스, 「베를 짜는 여인들(아라크네의 우의)」, 1655-1660년

이 그림은 그리스 신화의 여신 아테나와 직물 명인인 아라크네의 대결 장면을 그린 것으로 여겨집니다. 화면 안에 태피스트리(티치아노[1488?-1576]의 「에우로파의 약탈」)가 걸려 있고, 그 앞에는 잘 차려입은 사람들이 모여 있으며, 그 앞쪽에서 베 짜기 대결이 펼쳐지고 있습니다.

여러 장면을 한 작품에 그려넣은 분산형 회화인데, 구성이 산만해서 어떤 이야기가 전개되는지 잘 알 수 없습니다. 여신 아테나가 어디에 있는지조차 분명하지 않습니다(왼쪽의 머리를 천으로 가린 여

성이라고 합니다). 어떤 장면을 그린 것인지 너무나도 불분명하기 때문에 이 작품이 그저 당대의 공방을 그린 것이라는 해석도 있었습니다.

벨라스케스의 작품치고는 초점이 흐릿한 그림이기 때문에 그의 작품을 소개할 때에 예로 선별되는 경우가 별로 없어서 일반적으로는 널리 알려지지 않은 작품입니다. 이 그림의 경우, 초점을 좀더 분명하게 하고 화면 안의 서열을 확실하게 하는 편이 나았을지도 모릅니다. 거장이 그렸다고 해서 모든 작품이 걸작은 아닙니다.

새로운 의문
―초점이 두 개인 그림?

조연의 등장

여기까지 오면, 어떤 그림이라도 잘 감상할 수 있을 것만 같은 느낌이 드실 것입니다. 하지만 여러 그림들을 더 보면 곧 또다른 의문이 생깁니다. 바로 그림 속에 초점을 가리키지 않는 리딩 라인이 존재한다는 것입니다.

예를 들면, 틴토레토의 「성모의 봉헌」이 그렇습니다. 자그마한 마리아가 명암의 차이를 통해서 그림의 주인공이 된 것은 납득이 가지만, 리딩 라인을 따라가보면 마리아를 가리키고 있는 몸짓 말고 화면 위쪽의 사제처럼 보이는 사람에게 모이는 선이 있습니다.

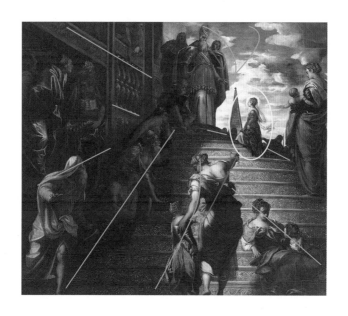

　어째서 모든 선들이 마리아에게 모이지 않는 것일까요? 이 점을 의식하기 시작하면 자신이 무엇인가를 놓치고 있는 것이 아닐까 하는 불안감에 휩싸이게 됩니다. 혹은 틴토레토가 실수를 한 것일까요? 16세기 이탈리아 회화를 대표하는 거장이라고 칭송받는 틴토레토가요?

　결론부터 말하자면 틴토레토는 실수 같은 것은 하지 않았습니다. 그는 의식적으로 리딩 라인을 이렇게 배치했습니다. 그가 살던 시대 (매너리즘 시대)는 **지적으로 비틀어낸 표현**을 선호했습니다.

　비유해서 이야기하면, 마리아가 주인공인 홈스이고, 집중선의 중앙은 탁월한 조연인 왓슨과 같은 구실을 합니다. 두 번째로 중요한 포인트를 마련하면 한 점에 대한 집중의 "안정"을 무너뜨립니다.

그 결과, 그림 속에 보다 복잡한 관계성을 끌어들일 수 있습니다. 「마에스타」, 「갈라테이아의 승리」, 「최후의 만찬」에서는 주인공 외에는 철저하게 "종"인 "그외의 여러 무리"인 것에 비하여, 「성모의 봉헌」에서는 계층이 주인공, 조연, 그외의 여러 무리라는 3단계로 늘어나 있습니다.

당시 사람들은 분명히 "바로 앞의 여성도 크고, 눈에 띄지만 마리아를 손가락으로 가리키는 안내자로군"이라든지, "마리아가 아닌 부분에 선을 집중시키는 이유는 이 사제풍의 인물이 마리아 다음으로 중요하기 때문이겠지"라고 깨달은 후에, "작은 마리아를 주인공으로 삼고 이런 식으로 두드러지게 한 건가" 하고 놀라며 "틴토레토는 구성에 뛰어나구나"라고 즐거워했을 것입니다. 두 개의 포인트가 이야기를 분명하게 하면서 극적인 긴장감을 높입니다. 반대로, 이런 지적인 비틀기를 싫어하고 난해하다고 느끼는 사람은 이 시대의 그림을 별로 좋아하지 않습니다.

그런데 마리아 옆에 피라미드 형태의 건물도 대조가 크고 그 나름대로 눈에 띕니다. 이 건물은 멀리 있지만 마리아 옆에 있는 것처럼 보이고, 게다가 마리아만큼 명암도 선명하고 형태도 마리아와 비슷합니다. 이 그림에서 일부러 마리아를 작게 그리기는 했지만, 피라미드와 같은 정도의 커다란 존재라는 점을 가리킨다고 해석해도 좋겠지요.

다음의 그림을 함께 살펴봅시다. 주인공은 어디에 있나요?

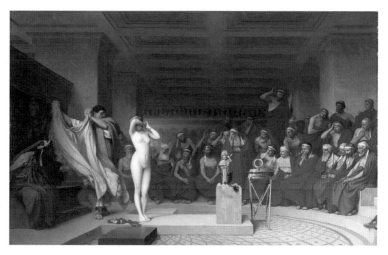

장 레옹 제롬, 「아레오파고스 회의의 프리네」, 1861년

알몸의 여성이 초점이라고 생각하셨다면 바로 맞춘 것입니다. 명암의 콘트라스트가 가장 두드러진 지점은 그녀의 새하얀 나체입니다. 옆에 서 있는 푸른 옷의 남성도 뚫어지게 쳐다보고 있고, 관중들도 모두 그녀를 향하고 있습니다.

그래도 잘 보면 또 한 가지, 눈에 띄지 않게 주의를 끄는 존재가 있습니다. 그것은 화면 한복판에 놓인 작은 황금상입니다.

왼편의 여성은 눈길을 확 끌 뿐만 아니라 리딩 라인도 모여 있습니다. 그러나 황금상도 작지만 눈길을 끕니다. 왜냐하면 1점 투시법의 소실점이기 때문입니다. 포즈는 알몸의 여성과 서로 닮았고, 마치 알몸의 여성이 이 작은 조각상으로 응축된 것 같은 느낌마저 듭니다. 알몸의 여성이 자신의 얼굴을 가린 팔꿈치로 황금상을 가리키는 것처럼 보이기도 합니다.

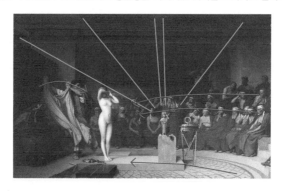

두 개의 초점을 어떻게 연결할 것인가?

이 그림에서 알몸의 여성과 황금 조각상 중 어느 쪽이 우위에 있다고 딱 잘라 말할 수는 없습니다. 양쪽 모두 같은 정도로 중요한 역할을 맡고 있는 것처럼 보이며, 길항(拮抗) 관계인 것 같습니다. 둘 모두가 주인공이라고 생각하는 것이 좋겠습니다.

역사적인 명화를 보고 있으면, 주인공이 두 명인 경우를 간간이 발견하게 됩니다. 하지만 한편으로 "주인공을 두 명 세우는 것은 어렵다"고도 말합니다. 더블(이중) 주인공의 균형을 적절하게 맞추는 것이 어렵기 때문입니다.

아래의 그림에서 타원으로 표시된 초점처럼, 그림에 두 명의 주인공을 두는 경우에는 크기, 명암차, 리딩 라인 등 여러 가지 요소들을 두 개로 할당하여 전체적으로 조화를 이루지 않으면 안 됩니다. 간단하지 않은 작업이라 용의주도한 계획이 필요합니다.

두 개의 초점을 어떻게 연결시키는가도 문제입니다. 초점을 두 개 둘 경우, 「풍신뇌신도(風神雷神圖)」*처럼 쌍둥이인 양 서로 닮게 할

제롬의 그림의 경우 「풍신뇌신도」의 경우

* 17세기 다와라야 소타쓰가 그린, 전설상의 풍신과 뇌신을 묘사한 병풍 그림이다 / 옮긴이.

것인가, 방금 살펴본 제롬(1824-1904)의 그림처럼 언뜻 보기에 전혀 다른 것을 여러 요소들로 균형을 이루게 할 것인가를, 선택할 수 있습니다. 그렇지만 양쪽 모두 두 개의 주인공이 제각기 달라서는 그림이 성립하지 않습니다. 어떤 형태로든 주인공들을 연결시키지 않으면 그림이 둘로 나뉘는 낭패를 겪을 수 있습니다. 여기가 바로 화가의 역량이 발휘되는 대목이며, 관객의 입장에서는 흥미로운 지점입니다.

제롬의 그림에서 나체인 여성의 발끝과 황금상의 대좌는 중앙에서 거의 같은 거리에 있습니다. 또한 똑같이 한 단계 높은 대에 올라가 있어서 바닥의 무늬와 같은 선으로 연결되어 있습니다. 양쪽 모두 오른쪽으로 조금 비스듬한 포즈에, 서로 닮은 형태를 이루고 있는 점에서도 관련성이 느껴집니다.

두 개의 초점을 연결시키려면, 만약 사람이라면 손을 맞잡게 하면 간단합니다. 서로 마주 보거나 노려보거나 하는 아이 콘택트(eye contact), 혹은 같은 일을 함께 하도록 하는 것도 방법입니다.

뛰어난 화가일수록 이 두 개의 "매듭"을 단순한 연결로 두지 않고, 그림 전체를 아우르는 상징적인 표현으로 삼습니다. 미켈란젤로 (1475-1564)가 그린 「아담의 창조」에서 두 사람의 손이 닿을 듯한 순간은 너무도 유명하며, 영화 「E. T.」도 오마주했습니다. 왼편에 아담이, 오른편에는 창조주가 있고, 둘의 손이 닿을락말락하는 지점이 "매듭"입니다. 지금이라도 닿을 것 같은 모습이 드라마틱하게 느껴집니다.

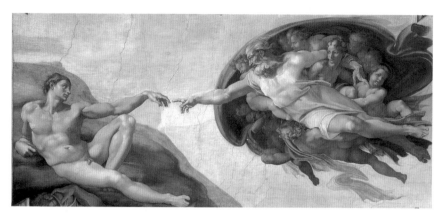

미켈란젤로 부오나로티, 「아담의 창조」(시스티나 예배당 천장화), 1511년경

그럼 73쪽의 그림은 어떻게 두 사람을 연결시키고 있을까요?

그림을 볼 때, 우리가 물어야 하는 질문들을 종합하여 정리해보면 "초점이 애초에 하나인가?", "이중 주인공이나 준주인공의 경우, 어떻게 균형을 이루게 하며, 또는 대립하게 만드는가?", "이중 주인공은 어떻게 서로 연결되어 있는가?"입니다.

　대립하는 두 가지는 많은 경우에 대조를 이루는 개념을 나타냅니다. 남녀, 앞뒤, 하늘과 땅, 젊음과 나이듦 등 양극성이 테마인 경우에는 두 개의 초점을 활용하는 것이 딱 맞습니다. 앞에서 본 제롬의 「아레오파고스 회의의 프리네」의 경우에는 인간/신상, 나체/착의, 크다/작다, 얼굴을 가리다/노출하다 등의 이항 대립이 보입니다. 그렇다면 이항 대립으로 이루어져 있음을 깨닫게 만들어서 양쪽을 연결할 수도 있습니다.

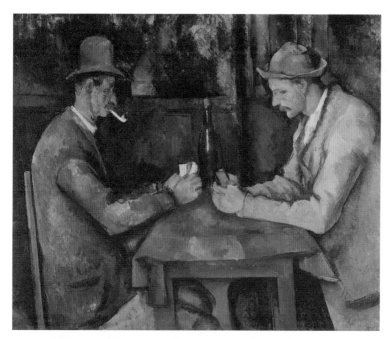

폴 세잔, 「카드놀이 하는 사람들」, 1890-1895년

두 명의 주인공을 엮는 포인트는 중앙에 있습니다. 서로 내밀고 있는 카드를 잡은 손이 "매듭"이 되어 그림의 테마를 분명하게 보여줍니다.

서로 포즈나 주먹의 형태가 닮아 있으며, 카드의 명암과 두 사람의 명암은 상반되어 있다는 것을 아셨을까요. 오른쪽의 남성은 빛이 닿아 밝은 편인데 그가 가지고 있는 카드는 검은색에 가깝습니다. 왼쪽의 남성은 전체적으로 어두운 색입니다만, 카드는 새하얗습니다. 이 둘 사이에 여러 요소들이 대비를 이룹니다.

재킷과 바지의 색이 서로 다릅니다. 모자의 가장자리가 이루는 곡선이 위를 향해 있거나 아래를 향해 있습니다. 파이프를 물고 있습니다/물고 있지 않습니다. 오른쪽의 남성이 좀더 몸집이 크게 느껴지지만, 카드를 쥔 손은 약간 아래에 위치합니다. 배경에도 대비가 있습니다. 오른쪽 남성의 뒤에는 세로선이, 왼쪽 남성의 뒤에는 가로선이 눈에 띕니다.

이처럼 여러 요소들이 두 개의 봉우리처럼 마주하고 있습니다. 두 사람이 든 카드가 이를 연결시킵니다.

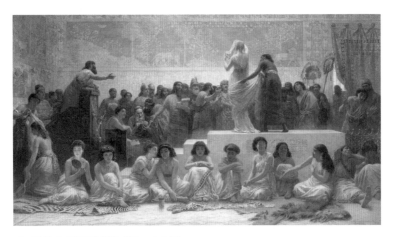

에드윈 롱, 「바빌론의 신부 시장」, 1875년

첫 번째 주인공은 한복판에 앉아 있는 여자 아이입니다. 그녀가 눈에 띄는 이유는 세 가지입니다. 한가운데에 있고, 이쪽을 똑바로 쳐다보고 있으며, 여기에 더해 하얀 단상을 배경으로 검은 머리카락이 뚜렷한 명암의 차이를 보여주기 때문입니다.

또 한 명의 주인공은 베일을 쓰고 단상 위에 서 있는 여성입니다. 그녀는 맨 처음의 여자 아이와는 다른 방식으로 눈에 띄도록 고안되어 있습니다. 우선, 사람들의 시선이나 몸짓이 화살표처럼 그녀에게 모여 있습니다. 게다가 배경의 벽화의 선도 그녀를 향해 있습니다. 무엇보다 가장 "높은" 위치에 있는 점에서도 중요 인물이라는 것을 알 수 있습니다.

왼편에서 손을 뻗어 가리키고 있는 남성도 화면 안에서 눈에 띄는 존재이지만, 두 여성들에 비하면 부차적입니다. 아마도 이 남성은 경매의 주최자일 것입니다.

이제부터 경매에 나설 여성과 지금 경매 중인 여성, 어느 쪽이 주인공일까요? 양쪽 모두 주인공이라고 할 수 있습니다.

단상 위에 선 여성이 뒷모습이고 대기하는 여성이 그림의 중심을 이룬 점이 절묘합니다.

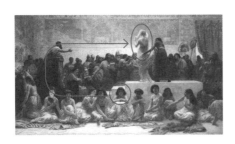

지금 팔리고 있는 여성을 정면으로 그린다는 선택도 가능했을 것입니다. 그러나 롱은 그렇게 하지 않고 지금 벌어지는 일과 앞으로 벌어질 일을 마치 한 여성을 연속으로 찍은 사진처럼 이야기의 흐름으로 보여줍니다.

74쪽의 에드윈 롱(1829-1891)의 「바빌론의 신부 시장」은 언뜻 보기에 여러 인물들이 담겨 있어서 너저분해 보이지만, 이 이항 대립을 활용한 이중 주인공을 성공시키고 있습니다.

이 그림은 신부가 경매에 붙여진 장면인데 주인공은 두 명입니다. 지금 경매에 붙여진 여성과 앞으로 경매에 나설 여성으로서, 하나의 시간축 위에서 쌍을 이루고 있습니다.

어디에 있는지 아시겠습니까. 그림에 익숙하지 않은 사람이라면 누가 주인공인지 알기 어려울 수도 있습니다. 앞에서 살펴본 주인공을 두드러지게 하는 몇몇 방식을 떠올려봅시다.

힌트는 그린 부분도, 뒷모습/정면으로 대조되고 있다는 것입니다.

이 장은 초점을 찾는 방법에서 시작했는데, 제가 왜 그 점에 주목했는지 이유를 알게 되었을 것입니다. 그림에 물음을 던지는 요령도 파악했을 것입니다.

동시에 형태와 의미를 따로 놓고 볼 수 없다는 것도 조금은 알게 되었다고 생각합니다. 초점을 표현하는 방식을 통해서 화가가 그림에 담은 의도와 주제를 대하는 태도를 알 수 있습니다.

초점에 대해서 살펴보았으니, 이제 무엇을 알아보는 것이 좋을까요? 다음 장에서는 리딩 라인이 가르쳐주는 그림의 비밀을 추적해보겠습니다.

제2장

명화가 사람의 눈을
사로잡는 이유는?

— 경로를 찾는 기술

앞의 장에서 본 리딩 라인은 초점이 아닌 부분을 가리키는 경우도 있었습니다. 조연이나 다른 주인공을 나타내기 위해서였습니다. 실제로 리딩 라인에는 또 하나의 중요한 역할이 있습니다. 바로 **화면 안의 "경로"를 나타내는 것입니다.** 도대체 어떻게 하는 것일까요?

라파엘로의 「갈라테이아의 승리」에서 주인공은 갈라테이아이고, 나머지 등장인물과 동물들은 군중입니다. 하지만 이 그림에는 갈라테이아를 가리키지 않는 리딩 라인도 있습니다. 이상하네, 무엇을 강조하고 있는 것일까라고 생각한 분은 안목이 높으십니다.

붉은 화살표로 갈라테이아를 향한 리딩 라인을 표시했습니다. 그리고 갈라테이아와 다른 방향으로 움직이는 흐름은 파란색 화살표로 나타냈습니다. 자, 파란 화살표가 나타내는 흐름은 무엇일까요?

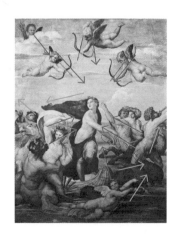

당연한 이야기이지만 화가는 관객이 그림을 구석구석까지 보기를 바라고, 되도록이면 그림 속에 오랫동안 머물기를 바랍니다. 그렇기 때문에 초점 말고도 관객이 다음으로 보아야 할 부분과 그 순서를 마련해둔 것입니다. 이 파란 화살표는 "주인공을 본 다음에는 여기부터"라며 보는 순서를 지시하는 것입니다. 이 책의 "서장"에서 미술교육을 받은 사람은 "보는 법을 안다"라고 했는데, 그것은 이런 경로를 찾을 수 있다는 의미입니다.

　화폭 안에 있는 경로를 금방 알아차리기는 어려울 수도 있습니다. 일단 한 점의 그림을 빠짐없이 보는 것을 하나의 방을 구석구석 걸어다니는 것에 빗대어 설명해보겠습니다. 어떤 경로로 걸으면 효율적으로 돌아다닐 수 있을까요? 방의 어디에서부터 시작하느냐에 따라서 다르겠지만, 어쨌든, 빙글빙글 돌거나, 지그재그로 가거나, 방사형으로 가는 방법밖에 없을 것입니다. 그림도 마찬가지여서, 그림 속에 담긴 경로에는 크게 세 종류가 있습니다. 경로가 달라지면 관객이 그림을 이해하는 과정도 달라집니다. 이 경로라는 관점에서 명화의 구조를 분명하게 밝히는 것이 이번 장의 목적입니다.

명화는 "구석"을 좋아하지 않는다
― 회전형 구도

「갈라테이아의 승리」에서 초점을 벗어난 리딩 라인(파란 화살표로 나

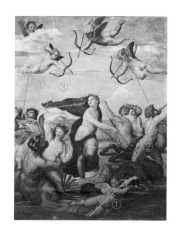

타낸 흐름)이 어디로 향하는지 살펴보겠습니다.

화면 아래쪽의 천사(①)는 오른편 위쪽을 가리키고, 그쪽의 남성이 머리를 젖혀서는(②) 하늘에 떠 있는 천사들 쪽으로 시선을 이끄는 흐름을 만듭니다. 화면 왼편에서도 같은 방식의 흐름이 형성되어 있고, 갈라테이아는 왼편 위쪽을 보고, 그녀의 옷도 같은 방향으로 가로로 길게 뻗어 있으며(③), 갈라테이아의 앞쪽에 있는 남성(④)이 올려다보는 방향에도 역시 천사가 있습니다.

이렇게 갈라테이아에서 출발하여 주변의 인물이 차례차례 바톤을 넘겨주어 결국 모든 흐름이 갈라테이아에게 돌아가도록 화면을 회전하는 것을 확인할 수 있습니다. 저는 이것을 "회전형"이라고 부르겠습니다(헨리 랜킨 푸어가 사용한 "Circular Observation"이라는 명칭을 따른 것입니다).

명화에는 이따금 부자연스러운 포즈를 취한 인물이 등장합니다.

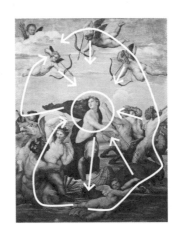

그 인물은 이처럼 화폭 안에서의 방향 지시를 위해서, 해부학적인 정확함이나 자연스러운 포즈를 어쩔 수 없이 희생한 것일 경우가 많습니다.

라파엘로가 대단하다는 평가를 받는 것은 이처럼 갈라테이아를 주인공으로서 두드러지게 하면서도 주변으로도 눈길을 돌리도록 구성했기 때문입니다. 게다가 그는 이런 과제를 인물의 비례를 무너뜨리지 않고 해결했습니다.

모서리에 깃든 인력

오셀로 게임에서는 모서리가 중요하지요. 그림에서도 모서리는 중요합니다. 라파엘로의 「갈라테이아의 승리」를 "회전형"이라고 소개했는데, 라파엘로가 모서리 부분을 어떻게 다루었는지 봐주시면 좋겠습니다. 모서리를 주의를 기울여 누그러뜨렸습니다.

모든 모서리에서 천사 혹은 반인반어가 활 처럼 몸을 휘어 모서리를 방어합니다. 모두가 리딩 라인의 흐름에 따라 모서리가 아닌 다른 방향으로 시선을 유도합니다. 왜 이렇게 하는 것일까요?

화면 속의 네 모서리는 설령 아무것도 그리지 않아도 눈길을 끕니다. 화가는 모서리의 인력(引力)에 맞서야 합니다. 물론 **화면의 중심**이 지닌 인력이 가장 강합니다.

그러나 그 다음으로는 **모서리**가 주의를 끕니다. 앞에 있는 물건이 사각형인지 삼각형인지 금방 알아볼 수 있는 것도 이 때문입니다. 왜냐하면 시선은 중심에서 벗어나 **모서리에 가까이 다가갈수록** 그쪽으로 **빨려들기** 때문입니다. 그러고는 그대로 화면 밖으로 나가버립니다. 우리 모두는 평소에는 자각하지 못하지만, 화면의 이 같은 인력의 영향을 받고 있습니다.

그런데 앞에서 말한 것처럼 화가의 입장에서는 관객이 그림을 구석구석까지 보기를 바랍니다. 그러자면 화면의 모서리로 끌려가는 시선을 한복판으로 되돌리기 위해서 모서리의 인력을 누그러뜨려야 합니다.

이 때문에 모서리를 회피하

루돌프 아른하임, 『미술과 시각』 상권.

티치아노 베첼리오, 「마르스와 비너스」, 1550년경

는 묘사가 나옵니다. 저는 이것을 "모서리의 수문장"이라고 부릅니다. 이처럼 방향을 지시하면서 모서리를 누그러뜨리는 묘사가 있다면, 회전형 구도일 가능성이 상당히 높습니다.

예를 들면 티치아노(1490?-1576)의 「마르스와 비너스」에서 오른편 위쪽에서 이상한 모습으로 날고 있는 큐피드가 "모서리의 수문장"입니다. 이 그림의 초점은 왼편 위쪽의 키스 장면으로, 화면 전체는 원형의 회전형 구도로 되어 있지만, 화면 한복판에 비너스의 넓적다리라는 흥미로운 요소가 있어서 정중앙에도 눈길이 갑니다.

거장들은 화면에 이런 식으로 인력이 작용하는 구조가 있음을 의식적으로 혹은 무의식적으로 이해하고 있었습니다. 저는 이런 점을 알고 있기 때문에 명화를 볼 때마다 "모서리"를 확인하는 습관이 배

존 컨스터블, 「주교관 정원에서 본 솔즈베리 대성당」, 1823년

어 있고, 그래서 위의 그림을 보았을 때에도 "역시, 제대로 되어 있
군"이라고 생각했습니다.

존 컨스터블(1776-1837)은 프랑스의 대표적 낭만주의 화가인 들라
크루아(1798-1863)도 절찬을 보낸 영국 최고의 화가 중 한 사람입니
다. 그가 그린 이 그림에서 왼편 아래쪽의 길과, 위쪽의 휘어진 나뭇
가지는 시선을 모서리에서 멋지게 돌리고 있습니다. 나뭇가지를 따
라가다 보면 대성당을 두루 보게 되지요. 반찬 그릇을 들쑤시는 것
은 좋지 않지만, 그림의 모서리는 들쑤셔봐도 괜찮습니다. 거장의
솜씨는 빈틈이 없기 때문에 들춰낸다고 해도 곤란할 일은 없습니다.

로히어르 판 데르 베이던,
「젊은 여인의 초상」, 1435년경

그리고 모서리만 문제가 된다면 더 간단한 해결책도 있습니다. 우리가 지금까지 살펴본 그림들은 하나의 화면에 여러 가지 요소들이 담겨 있었습니다만, 만약 하나의 요소만 다룬 그림이라면 그 요소를 화면 가득 넣으면 됩니다. 조지아 오키프(1887-1986)의 그림 대부분은 물론이고, 판 데르 베이던(1399?-1464)이 그린 여성의 초상화도 이런 방식을 취했습니다. 같은 형식의 그림을 찾아보면 의외로 많습니다.

여기서 이런 생각이 들지도 모릅니다. 모서리가 그렇게 어렵다면, 애초부터 모서리가 없는 화면에 그리면 되지 않을까라고요. 정말로

그런 예도 있습니다. 레오나르도 다 빈치의 「암굴의 성모」, 존 에버렛 밀레이(1829-1896)의 「오필리어」 같은 작품은 화면의 위쪽이 반원으로 되어 있고, 아예 타원형이나 원형 화폭에 그려진 걸작도 있습니다. 그러나 이것들은 예외적인 경우입니다. 왜냐하면 모서리를 둥글게 하면, 이번에는 화면의 둥근 바깥선이 그림에 압력을 가하기 때문입니다. 자연스레 그림의 테마가 둥근 형태에 맞춰집니다. 또한 원형의 경우에는 중심의 인력이 놀랄 정도로 강해지고, 분산의 자유도도 떨어집니다. 이런 이유와 액자틀의 관계 등으로 인해서 명화의 대부분이 사각형인 것입니다.

회전형 구도의 "형태"

모서리를 없애고 타원에 가까운 형태로 정리가 되어 있으면, 회전형인 거구나 하고 이해하셨을 것입니다. 대체로 그렇습니다. 그러나 경로가 원형만 있는 것은 아닙니다. 삼각형, 사각형, 8자형 등, 요컨대 회전할 수 있는 닫힌 형태면 됩니다.

이처럼 닫힌 형태로 마무리 짓는 수법은 무척 자주 사용됩니다. 왜냐하면 관객에게 작품의 전체상을 쉽게 인식하도록 하며, 모서리와 주변의 인력에 저항하는 경로를 만들 수 있기 때문입니다.

마티아스 그뤼네발트(1470-1528)의 「그리스도의 부활」은 8자 회전형의 사례입니다. 둥그런 빛 때문에 눈길이 위쪽 양편 모서리로는 향하지 않습니다. 그리스도의 발이 위아래를 잇는 "매듭"으로 작용하여 무한대(∞)의 이미지도 자아냅니다.

마티아스 그뤼네발트,
「그리스도의 부활」
(이젠하임 제단화),
1512–1516년

　경로는 반드시 초점을 지나게 되는데, 주인공이 경로의 어디에 자리를 잡느냐가 중요한 포인트입니다. 대부분의 그림은 초점이 한복판에 있기 때문에 회전형 경로는 소용돌이 모양이나 알파벳 "e"를 기울인 모양이 되는데, 초점이 가장자리에 치우쳐 있는 경우에는 회전형 경로가 화폭의 한복판을 지나지 않는 도넛 모양이 되기도 합니다.

　휘슬러(1834–1903)의 「회색과 검은색의 구성—어머니의 초상」에서 초점인 어머니는 화면의 오른편에 앉아 있습니다. 어머니의 윤

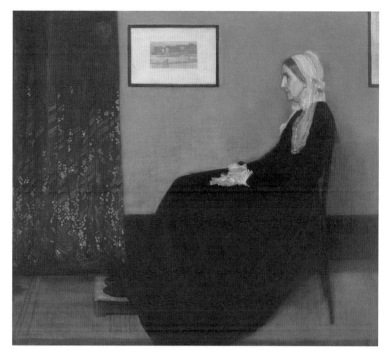

제임스 맥닐 휘슬러, 「회색과 검은색의 구성―어머니의 초상」, 1871년

곽선을 따라가보면 흐름을 알아차릴 수 있습니다. 어머니의 발끝, 작은 발받침대, 세로로 뻗은 커튼의 선, 벽에 걸린 그림을 거쳐 어머니의 얼굴로 되돌아옵니다. 이것이 재미가 있었는지 휘슬러에게 같은 구도로 자신의 초상화를 그려달라고 의뢰한 사람도 있었다고 합니다.

이 경로의 결점은 화면의 한복판이 비게 된다는 것입니다. 주인공이 눈에 확 띄지 않고, 분산의 경향이 강한 그림이 됩니다.

그렇다면 다음의 그림에서는 경로가 어떻게 될까요?

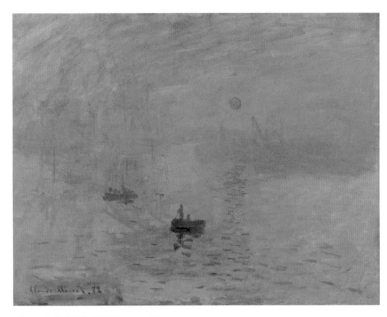

클로드 모네, 「인상-해돋이」, 1872년

어디에서부터 보아야 할까요? 콘트라스트가 강한 지점은 검은 배입니다. 하지만 일출의 붉은 색도 눈길을 끕니다. 태양의 붉은 덩어리가 혼자 떠서 눈길을 끌므로 이곳을 출발점으로 삼겠습니다. 그러면 수면에 비친 오렌지색이 밑으로 향하며 배와 연결되어 거기에서부터 짙은 남색의 점이 줄줄이 이어지고, 뒤쪽의 배로 시선이 향합니다.

이 그림도 휘슬러의 작품과 마찬가지로 화면 한복판이 비어 있습니다. 어딘가에 초점을 맞추는 것이 아니라, 전체적인 분위기를 전해주는 그림입니다.

초점이 두 개인 경우에는 시선의 경로를 잘 생각해야 합니다. 앞의 장에서 살펴본 롱의 「바빌론의 신부 시장」은 찌그러진 원 모양의 경로 위에 두 명의 주인공을 배치했습니다. 관객의 시선이 조금 뒤에 경매에 나설 여성 쪽에서 지금 경매 중인 여성 쪽으로 옮겨가도록 유도합니다.

그렇다면 제롬의 「아레오파고스 회의의 프리네」(69쪽)나 세잔의 「카드놀이 하는 사람들」(73쪽) 같은 경우는 어떨까요? 이 그림들에 대해서는 뒤에서 설명하겠습니다.

여기까지 회전형 구도를 살펴보았습니다. 어떤 구도로 되어 있는지 찾아내는 것은 조금 어려울지도 모르지만, 금방 알아보지 못해도 괜찮습니다. 시간을 두고 느긋하게 바라보면 됩니다. 그림의 부분부분을 향해 "당신은 왜 거기에 있고 뭘 하고 있나요?"라고 묻고 대답을 들어봅시다. 거장의 그림은 더할 것도 뺄 것도 없습니다. 그래서 반드시 답을 얻을 수 있습니다.

화면의 양측면에도 위험이 깃든다

— 지그재그 구도

화면을 빠짐없이 보도록 하려면 회전형 구도 외에도 지그재그 구도를 활용할 수 있습니다. 이렇게 하면 어떤 식으로든 반환점이 화면 가장자리에 가까워지는 문제가 생깁니다. 결국 관객이 화면 밖으로 주의를 돌릴 염려가 있습니다. 회전형 구도에서는 관객의 시선이 모서리에 빨려들어가는 것을 가장 경계하지만, 지그재그 구도에서는 양쪽 가장자리에서 시선이 밖으로 나갈 위험이 있습니다.

동그라미 부분이 가장자리에 지나치게 가까워서 위험하다.

인간의 눈은 가장자리를 확실히 인식하도록 되어 있기 때문에, 결국 가장자리의 끝까지 보게 됩니다. 지그재그 구도에서는 이 양쪽 가장자리의 인력에 주의를 기울여야 합니다. 그리고 어째서인지 인간의 시선은 상하보다도 좌우로 끌려갑니다. 거장들도 그것을 알고 있었던 듯, 수직 방향의 지그재그 경로는 한층 신중하게 구성했습니다.

스토퍼를 두다

그러다 보니, 반환되는 지점에 코너 포스트(corner post)와 같은 것을 두는 방법도 썼습니다. 그림을 보다가 화면 가장자리에 무슨 이유에서인지 슬쩍 놓여 있는 사물이나 인물에 눈길이 간 적이 있을 것입

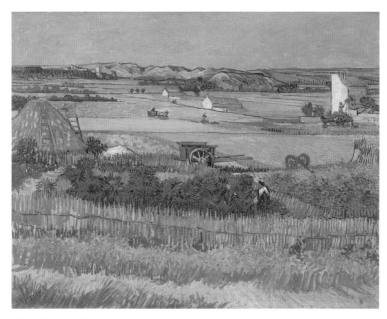

빈센트 반 고흐, 「추수」, 1888년

평범한 시골 풍경을 반 고흐 특유의 강렬한 붓질로 그렸습니다. 파란색 손수레가 딱 화면의 중심에 있어서 초점이 되기는 하지만, 중점이 놓이지는 않았습니다. 이 그림에서는 흥미를 끄는 요소들이 전체에 흩어져 있기 때문에 구석까지 보도록 하기 위한 구도구나 하고 짐작할 수 있습니다. 리딩 라인을 좇다 보면 앞쪽의 오솔길에 접어들었다가 울타리를 따라 왼편으로 시선을 옮기고, 사다리가 걸려 있는 건초더미에 이르면서 지그재그로 나아가게 됩니다.

 좌우 측면으로 눈길이 빠져나갈 법한 모퉁이에 이를 때마다 스토퍼가 눈길을 붙들도록 주의 깊게 배치되어 있습니다.

니다. 풍경화의 한쪽 끄트머리에 작은 집이 있거나, 실내를 그린 그림인데 구석에 양동이가 굴러다닌다거나 합니다. 저는 그것들을 "스토퍼"라고 부르겠습니다.

93쪽에 나온 반 고흐의 그림에서 스토퍼를 찾아봅시다.

이 그림을 미술관에서 보면 반 고흐의 그림 치고는 확 와닿지 않을 수도 있습니다. 하지만 이런 기교를 알면, 첫눈에는 대단하지 않아 보여도 차분히 생각해보면서 알아가는 재미가 있습니다. 비스듬한 울타리는 시선을 이끌고 손수레는 방향을 가리키고 건초더미는 브레이크 구실을 합니다. 이런 관점에서 보면 **화가의 소박한 작품이라도 즐겁게 감상할 수 있게 되고**, 꼼꼼히 보려면 시간이 필요하다고 느끼게 될 것입니다.

회전형 구도에 비해서 지그재그 구도는 낯선 길을 따라가면서 산책하는 느낌이어서 풍경화에 안성맞춤입니다.

수평 방향의 지그재그

생각해보면, 수직 방향으로 지그재그로 진행되기 때문에 좌우에 스토퍼가 필요한 것입니다. 같은 가장자리라도 좌우는 위험하지만 상하는 덜 위험합니다. 그렇다면 수평 방향의 지그재그로 구성하면 되지 않을까요? 이것은 괜찮은 생각입니다.

수평 방향의 지그재그 구도의 예로는, 안타깝게도 제2차 세계대전 당시에 소실된 쿠르베(1819-1877)의 작품 「돌 깨는 사람들」을 살펴보겠습니다. 어떤 방식으로 가로 방향의 흐름을 만들고 있을까요?

귀스타브 쿠르베, 「돌 깨는 사람들」, 1849년

오른편의 인물이 초점이고 왼편의 인물은 조연 역할을 하는 존재입니다. 한가운데에 놓인 곡
괭이 자루가 이 두 인물을 N자 모양으로 연결합니다. 왼편 남성의 왼쪽 다리가 곡괭이 쪽을
향해서 연결을 만들어내는 것이 포인트입니다. 이처럼 그림 속에 등장하는 막대기 모양의 물
건은 시선을 유도하는 장치입니다. 방향과 각도가 주의 깊게 정해져 있으므로 그것을 따라가
보면 그림의 흐름이 보입니다.

　여기서 주의할 점이 있습니다. 오른편 남성의 망치 끝에서 언덕 경사면의 밝은 부분을 거쳐
왼편으로 돌아가는 라인이 생겨납니다. 회전형 구도처럼 보일 수도 있습니다. 하지만 동시에
망치에서 곧바로 하늘로 빠져나가는 흐름 또한 생겨납니다. 어느 쪽으로든 볼 수 있습니다. 훌
륭한 이야기가 여러 가지로 해석될 수 있는 것처럼 명화도 해석의 폭이 넓습니다. 양쪽 경로를
함께 지시하는 그림입니다.

　지그재그 경로는 돌을 깨는 움직
임 그 자체입니다. 회전형의 요소
는 돌을 깨는 작업의 반복성을 연
상시킵니다. 여기에 더해 시선이
흘러가다 보면 두 인물이 입은 구
멍난 옷에 닿게 되는데, 이는 노동
의 참혹함을 한층 더 강조합니다.

S자 곡선

스토퍼를 두지 않고 해결하는 방법도 있습니다. 지그재그의 모서리를 부드럽게 해서 S자 곡선을 만드는 것입니다. 일본의 미인화나 19세기 말에 유행한 아르 누보(Art Nouveau)의 작품들에서 이런 방식을 자주 볼 수 있습니다. 여성의 물결치는 머리카락이나 몸의 선, 식물의 유기적인 아라베스크 무늬는 S자 곡선과 잘 어울립니다.

다이쇼 시대(1912-1926)의 삽화가들 중에서 제가 가장 좋아하는 다카바타케 가쇼(1888-1966)가 그린 「인어」를 보세요. 일본의 아르 누보라고 할 수 있습니다. 커다란 S자의 흐름과 머리카락, 수초, 하반신의 곡선이 서로 닮은 형태를 이루어 조화를 잘 이루고 있습니다.

또 한 점은 비어즐리(1872-1898)의 삽화인데, 이 작품 또한 아르 누보에 속합니다. 왼편 인물의 옷이 커다랗게 S자 곡선을 그리고 있습니다. 세부에 곁들인 공작의 날개 모티프의 곡선과도 잘 어울립니다.

S자를 유독 좋아했던 시대가 있습니다. 역동적인 움직임을 즐겨 묘사했던 마니에리스모 미술과 바로크 미술에서는 **몸을 나선형으로 비튼**, 이른바 "사상나선형(蛇狀螺旋形)" 포즈가 곧잘 보입니다. 만화 『조조의 기묘한 모험』의 등장인물인 "조조가 취하는 특유의" 몸을 비튼 포즈도 이 시대의 복잡한 S자 곡선의 영향을 받은 것입니다.

S자 형태를 선택함으로써 모서리를 회피하면서 화면을 마치 뱀처럼 구불구불 돌게 합니다. 게다가 지그재그에 비해서 시선을 자연스

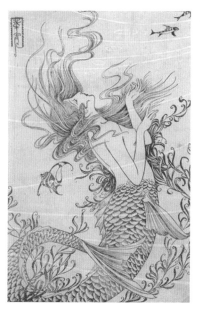

다카바타케 가쇼, 「인어」, 연대 불명

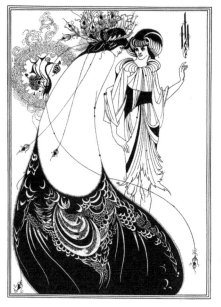

오브리 비어즐리, 「공작 무늬 스커트」(오스카 와일드
작 『살로메』의 삽화), 1892년

럽게 유도합니다. 하지만 그 선의 특성상 뜻밖에 우아하고 우미해지
고 만다는 점이 문제라면 문제입니다. 대상의 부드러움을 표현하는
데에는 좋지만 거칠거나 엄격한 성질을 표현하는 데에는 적합하지
않습니다.

지금까지 살펴본 회전형 구도와 지그재그 구도는 양쪽 모두 하나
로 이어지는 흐름을 지닙니다. 일단 이런 흐름은 끝까지 한번에 이
어지는 것이 특징입니다. 그런데 이제부터 소개할 구도는 하나로 연
결되지 않습니다.

중요한 요소에서 주변으로 펼쳐지는 시선
— 방사형 구도

방 청소에 빗대어 설명보겠습니다. 회전형은 사각형의 방을 둥글게 청소하는 것이라고 할 수 있습니다. 또한 지그재그와 S자는 방 구석에서 구석을 오가면서 청소하는 것입니다. 다른 한 가지, 효율은 좋지 않지만 한 점에서 출발해서 여러 방향으로 뻗어가는 방법도 있습니다. 여기에는 변형 패턴이 있으며, 세 가지로 나눠서 설명을 드리겠지만, 기본적으로는 모두가 한 점에서 방사형으로 뻗어가는 것입니다. 그 한 점에 어떤 식으로든 눈이 가도록 하는 장치입니다.

1. 집중선형

다음의 사진에서는 둥근 거울에 비친 남녀라는 중요한 대상이 한복판에 자리를 잡고, 그 중심을 향해 화면의 나머지 선(파도, 해변, 자동차의 창틀)이 모입니다.

　왼편 멀리에 보이는 태양이 두 번째 초점인데, 모서리를 지키는

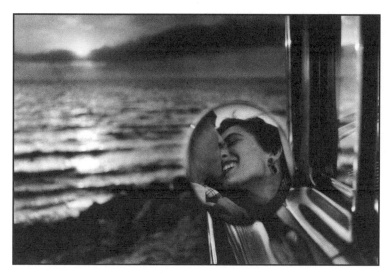

엘리엇 어윗, 「캘리포니아 키스(산타 모니카)」, 1955년
© Elliott Erwitt, Magnum Photos/Europhotos

스토퍼의 역할도 합니다. 파도에 반사된 빛이 아래쪽으로 흐름을 만
들어 시선이 거울로 돌아오도록 되어 있습니다.

이처럼 집중선형은 화면 속 어느 한 점에 주의를 집중시키고 싶을
때에 강한 효과를 발휘하는 구도이기 때문에 앞의 장에서 본 "집중
도 높은 그림"에 어울립니다.

세잔의 「카드놀이 하는 사람들」을 다시 떠올려봅시다. 이 그림의
초점은 두 개입니다. 즉 게임을 하는 두 사람입니다. 이 두 사람은
마주 내민 양손으로 이어져 있습니다. 이 "매듭"을 기점으로 시선의
경로가 방사상으로 펼쳐집니다.

한편, 제롬의 「아레오파고스 회의의 프리네」에서는 두 개의 초점

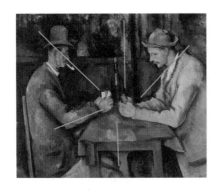 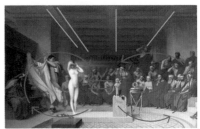

을 8자형의 회전형으로 순환하면서 황금상에는 배경의 선들이, 프리

네에게는 시선이 모이도록 집중선형을 혼합한 기법을 구사했습니다.

2. 십자형

집중선형은 사방에서 선이 모이는 형태인데, 단순하게 가로세로 십

자형의 구도도 있습니다. 이 구도는 단단한 느낌을 주기 때문에 간

결한 테마에 어울립니다.

　다음에 살펴볼 수르바란(1598-1664)의 「성 프란시스코」는 구도와

테마가 훌륭하게 일치하는 예입니다. 이 그림의 테마는 무엇일까요?

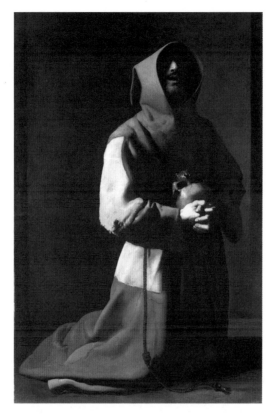

프란시스코 데 수르바란, 「성 프란시스코」, 1635-1639년

이 그림의 초점은 어디일까요? 콘트라스트가 가장 뚜렷한 부분은 손과 소매입니다. 특히 두드러진 부분이 "생명의 유한함"에 대해서 생각하게 만드는 두개골을 안은 두 손입니다. 한편, 다른 그림에서라면 잘 보였을 얼굴은 두건에 가려져서 코 주변이 살짝 보이는 것을 빼고는 어둡게 가라앉아 있습니다.

말하자면 수르바란은 여기서 두개골을 들고 기도하는 자세가 얼굴보다도 훨씬 더 중요하다는 수도사의 테마를 강조하고 있는 것입니다. 무릎을 세운 수직의 자세, 바르게 아래를 향한 두 팔, 늘어진 허리끈으로 세로선이 강렬한 인상을 만들어냅니다. 다음으로 굽혀진 팔꿈치에서 기도하는 손으로 주목하게 만듭니다. 그러면 보는 사람의 시선도 말 그대로 십자가를 긋는 형태를 이룹니다.

먼저 세로로 보고, 그 다음으로는 수도사의 오른손이 만드는 가로선을 보게 됩니다. 그림의 분위기에 걸맞는, 깔끔한 십자형 구도입니다.

3. 크래커형

밀레(1814-1875)의 그림 「이삭줍기」는 등장인물
들이 아무도 관람객을 바라보지 않고, 두드러
지는 요소도 없는데 이상하게도 마음을 끕니
다. 정돈이 잘 된 그림입니다. 그 이유는 무엇
일까요? 그 비밀은 시선의 경로에 있습니다.

 이 그림이 마음을 끄는 이유는 지평선의 한
점을 중심으로 하여 전체 선이 우산 형태로 펼
쳐지는 구심성이 강하기 때문입니다. 어디에서부터 보더라도 그 한
점에 이끌려 돌아가는 듯한 느낌이 있으며, 마치 한지붕 아래에 있
는 것 같은 잘 마무리된 기분이 듭니다.

 이 점을 눈치채지 못했을지도 모릅니다. 선이 모이는 한 점은 아
무것도 아닌 건초더미이기 때문에 눈에 띄지 않고, 인물의 포즈는
배경의 1점 투시도법과는 어긋나 보이기 때문입니다. 그러나 왼편의
두 인물이 뻗은 팔도, 오른편 인물의 상반신도 소실점을 향합니다.
이 각도에는 필연성이 있었던 셈입니다.

 「이삭줍기」에는 집중선형과 같은 알기 쉬움도, 십자형과 같은 단
호함도 없습니다. 그러나 한 점에서 크래커의 내용물이 분출되듯이
화면 전체로 시선이 펼쳐지는 구성입니다. 한 지점에 매달려 있는 듯
하다고 말할 수도 있습니다.

 이 경우에 리딩 라인은 화면 속의 중요한 요소에 적극적으로 시선
을 유도하기보다는 화면을 전체적으로 정돈하는 구실을 합니다.

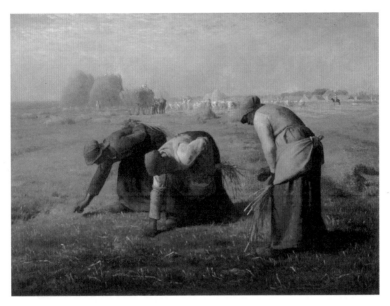

장 프랑수아 밀레, 「이삭줍기」, 1857년

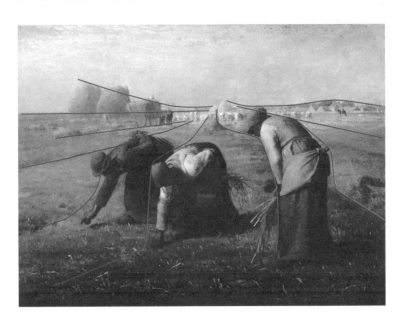

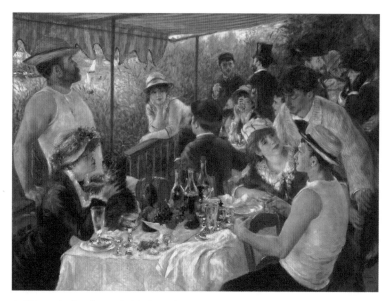

오귀스트 르누아르, 「보트 파티에서의 오찬」, 1880–1881년

오른편 위쪽 모서리에서 크래커를 터뜨린 것처럼 안쪽에서 앞쪽을 향해 사람들이 보입니다. 이 흐름도 하나의 경로인데 한편으로 사람들의 시선과 몸짓이 회전형 구도를 이룬 것을 알아차리셨나요?

이것이 이 그림의 볼거리입니다. 조형적으로 크래커형의 경로가 기반을 이루고, 그림의 내용을 즐길 때는 회전형이 적용되도록 구성했습니다.

발표 당시에도 좋은 평가를 받은 이 그림은 사람들의 즐거운 분위기는 물론, 이처럼 절묘한 구성, 양쪽 가장자리와 모서리를 자연스럽게 처리한 기교가 돋보입니다.

왼쪽에 소개된 작품도 크래커형 구도를 사용한 예인데, 여기에는 또다른 방식의 구도가 들어 있습니다.

이상으로 세 종류의 경로를 설명했습니다. 어떻게 사각형의 모서리와 가장자리의 인력과 싸울 것인가. 그리고 어떻게 화면 안을 구석구석 돌아보도록 할 것인가. 모든 명화는 그저 단순히 시선을 유도하는 데에만 그치지 않고 흐름을 통해서도 그림의 내용을 전달합니다. 걸작들은 모두 이런 특징들을 잘 갖추고 있습니다.

시선을 유도하기 위한
세심한 궁리

친절하게도 입구와 출구가 있는 그림

명화에는 시선을 유도하는 경로가 있다고 했던 의미를 이제 어느 정도 이해하셨으리라 생각합니다. 그리고 친절한 그림에는 시선을 끌어들이는 "입구"가 있습니다.

회화에 "입구"가 있다? 그렇습니다. 이곳에서부터 회화 공간으로 들어오라고 손짓하는 것처럼 "프레임 인(frame in)" 할 수 있는 장치가 마련되어 있어서, 이를 더듬어가면 영화에서 카메라가 주인공의 움직임을 바로 옆에서 따라가는 것과 동일한 효과가 생깁니다.

예를 들면 드가(1834-1917)의 「압생트」에서는 화면 앞쪽의 테이블이 우리의 시선을 끌어들입니다. 이 그림의 주인공은 앉아 있는 여

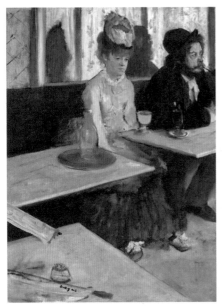

에드가르 드가, 「압생트」, 1875-1876년

성입니다. 그 여성에 이르는 경로가 앞쪽의 테이블에서 시작되어 화면을 가로질러 의자 등받이의 라인까지 이어집니다. 여성을 자리에 꽉 끼워넣은 모양새인데, 이것이 압생트라는 퇴폐적인 술을 마시는 여성의 무력감이나 답답함을 표현하는 데에 딱 들어맞았던 것입니다. 여기에 더해 함께 앉아 있는 남성의 무관심이 그녀의 헤어나올 수 없는 고독함을 강조합니다.

에드윈 롱의 「바빌론의 신부 시장」에서는 오른편 아래쪽에 깔개가 비어져 나오듯이 깔려 있고, 이것이 회전형 구도로 합류하는 입구로서의 구실을 합니다. 스티글리츠가 마차를 찍은 사진(41쪽)에서는 눈

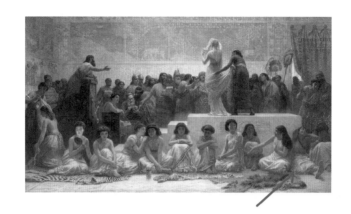

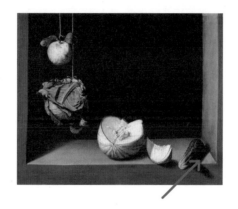

위에 난 바큇자국이 그런 역할을 합니다.

　코탄의 그림에도 입구가 있습니다. 바로 오이인데, 단축법(短縮法)으로 그려져 있습니다. 이것을 발견하면 "아, 입구가 있네. 난 눈치챘지"라고 화가와 무언의 대화를 나눈 기분이 들 것입니다.

　입구가 있다면 출구도 있겠지요. 모든 작품에 있다고 단정할 수는 없지만, **출구가 마련된 그림이 있으며**, 많은 경우 화면 안쪽의 창문이나 문, 산 너머로 살짝 보이는 하늘입니다.

롱의 그림에서 오른쪽 위에 커튼을 살짝 여는 사람이 보이십니까? 거기에서부터 밝은 빛이 들어옵니다. 여기가 출구입니다. 회전형 경로를 거치고 나서는 이제 나가도 좋다는 뜻입니다. 이 그림은 당시 활동하던 화가의 그림으로는 가장 비싸게 팔렸는데, 이렇게 자세히 보면 확실히 세세한 기교가 많이 응축되어 있음을 알 수 있으며, 그림이 비싸게 팔린 것도 납득이 갑니다.

이밖에도 쿠르베의 「돌 깨는 사람들」(95쪽)에서도 오른편 위쪽의 하늘이 출구 구실을 합니다. 출구가 있으면 그림 안에서 밖으로 나갈 수 있을 것 같은 해방감이 생깁니다.

보이지 않는 연결점이 보인다

시선을 유도하는 장치는 화면 안에만 있는 것은 아닙니다. 히시다 슌소(1874-1911)의 「검은 고양이」에서는 고양이가 올라앉은 나무를 뿌리에서부터 위에까지 따라가면, 화면에서 한차례 밖으로 나갔다가, 오른쪽 위에서 다시 화면 안으로 돌아오는 흐름이 자연스럽게 이해됩니다.

원이나 곡선은 같은 운동이 이어지는 느낌을 줍니다. 사람의 눈은 생략된 부분을 채우는 힘이 있으며, 곡선에서는 특히 이런 기제가 강하게 작동합니다. 이 효과를 사용하면 화면 밖으로 휘감는 회전형 구도와 함께 역동적인 구성이 가능해집니다.

게다가 관람객의 이런 보완능력을 활용해서, 그리지 않은 선을 느끼게 할 수도 있습니다. 코탄의 그림에서는, 오이의 절묘한 곡선이

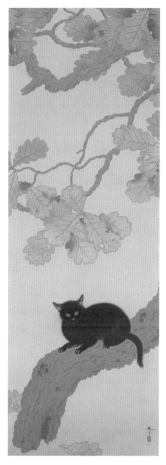

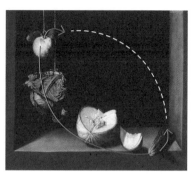

히시다 슌소, 「검은 고양이」, 1910년

이를 받쳐주어서, 아무것도 없는 공간에 곡선이 계속 이어지는 듯한 인상을 받게 됩니다. 이것을 포착하면, 럭비공 모양의 회전형 경로를 알아차릴 수 있습니다.

이차원과 깊이감을 입체적으로 본다

마지막으로 조금만 더 힘을 내서, 보는 방법을 하나 더 알아보도록 하겠습니다.

지금까지 기본적으로 그림을 이차원으로 보아왔습니다. 그래픽 디자인 같은 그림, 평면적인 선이라면 이것만으로 충분합니다. 그러나 르네상스에서부터 근대에 이르기까지 서양 회화는 삼차원 공간을 실감나게 표현하는 데에 진력해왔던 터라, 이차원적으로 보았을 때의 시선의 흐름과 환영으로 만들어진 **삼차원 공간에서의 가상적인 시선의 흐름**을 입체적으로 보아야 합니다.

코탄의 그림을 다시 보겠습니다. 앞에서 오이가 입구 역할을 한다는 점을 살펴보았습니다. 이차원적으로 보면 "/"와 같은 모양이지만, 깊이감이라는 관점에서 보면, 안에서 앞으로 튀어나와 있습니다. 같은 이야기를 옆에 놓인 잘린 멜론 조각에도 적용할 수 있는데, 여기에는 ① 일단 안으로 향하며, ② 앞으로 돌아오고 나서, ③ 다시 한번 안으로 간다는 흐름이 있습니다.

그림 속의 나머지 정물인 멜론, 양배추, 모과는 어떨까요? 찬찬히 살펴보면 양배추와 모과의 그림자가 보이지 않습니다. 즉 이것들은 테이블보다 앞에 있습니다. 언뜻 보기에 그저 포물선으로 보이는 경로는 실은 바로 앞을 향해서 나오는 나선형을 그린 경로였던 것입니다.

게다가 모과를 매단 줄이 약간 기울어져 있는 것은 흔들림을 암시합니다. 조용하기 그지없는 그림 같지만 실은 흔들리면서 나선을 그

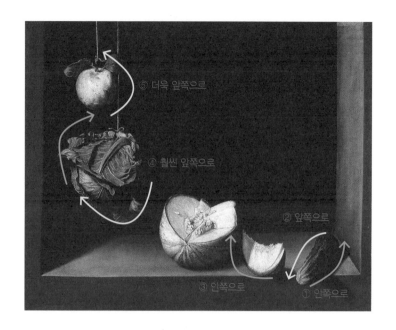

리고 있습니다. 이 그림을 볼 때는 이런 점을 생각하며 즐기시기를 바랍니다. 여기까지 보면 비로소 이 그림이 정말로 잘 되어 있다는 것을 알 수 있으리라고 생각합니다. 이 작품이 정물화의 걸작으로 평가받는 이유입니다.

이어서 볼, 얀 페르메이르(1632-1675)의 「연애편지」는 이차원적으로 보면 밑에서 위로 지그재그로 올라가는 듯한 구성입니다. 그렇다면 삼차원적으로 보면 어떨까요? 좌우에서 고개를 내미는 사물들은 어떤 식으로 그림의 경로를 엮고 있을까요?

화면의 좌우 양쪽 변이 가지는 인력에 맞서는 가장 과감한 방법은 이 그림처럼 양쪽 가장자리를 잘라버리는 것입니다. 자르면 화면이 좁아지지만, 적어도 가장자리로 시선이 나갈 걱정은 없어집니다. 우타가와 히로시게(1797-1858)와 우에무라 쇼엔(1875-1949)도 자주 사용했던 방법으로, 이렇게 하면 안심하고 틀 안에서 상하로 지그재그로 움직일 수 있습니다.

시선의 경로를 살펴보겠습니다. 바로 앞, 오른편 위쪽에 커튼이 드리워 있습니다. 그 밑에 무엇인가 자잘한 물건들이 놓여 있습니다만, 눈길을 끌지 않도록 명암의 차이를 억제했습니다.

기대어 세워져 있는 빗자루, 벗어 던진 샌들이 시선을 끌어들이고, 흑백의 격자 무늬 마루가 만드는 지그재그 모양이 시선을 안쪽으로 유도합니다.

입구부터 어지럽다 싶은데 왼쪽에 놓인 바구니가 눈에 들어옵니다. 그곳에서 오른쪽으로 꺾으면, 초점인 황금색 드레스를 입은 여성에 닿게 됩니다.

그녀는 왼손으로 류트를 쥐고, 오른손으로는 편지를 앞으로 내밀듯이 잡고 있습니다. 초점에도 단계가 있는데, 이 그림에서는 편지가 가장 중요합니다. 편지를 내미는 동작을 통해서 편지가 가장 중요한 부분임을 나타냅니다. 이런 식으로 시선이 안쪽으로 들어갔다가 약간 앞쪽으로 되돌아 나오는 흐름이 생기는데, 이 또한 초점을 강조하는 한 가지 방법입니다.

이어서 여성의 시선이 뒤에 서 있는 하녀를 향하면서 관람객의 시선도 왼편 위쪽으로 향하게 됩니다. 그러고 나서 배경에 걸린 바다 풍경화를 거쳐 오른편의 일상용품으로, 그리고 커튼으로 돌아옵니다.

즉, 가장 깊숙이 안쪽까지 갔다가 가장 앞에 있는 커튼으로 돌아오는 것입니다. 그래서 그늘에 잠긴 오른쪽 앞의 사물을 한 번 더 바라보는 기회를 얻습니다. 서랍장이 정신이 없는 것을 보니, 아무래도 집안일이 밀려 있는 모양입니다.

마치 훔쳐보는 것처럼 시작하여 문제가 편지라는 것을 알게 되며, 뒤에 걸린 (남녀의 사랑을 은유하는) 바다 풍경화를 통해서 애정문제라는 것을 짐작하고, 시선이 커튼을 따라 내려가서 닿게 되는 오른쪽 아래도 무척 어지러운 모습입니다. 뭔가 풍파가 있구나, 생각하게 됩니다.

양쪽 가장자리를 회피하기 위해서 양쪽 측면을 버리는 전략이 비밀스러움이나 그것을 엿보는 즐거움을 강조하는 데에 도움을 줍니다. 화면 속 각각의 사물이 상징적인 의미와 구도상의 역할, 두 가지 역할을 해내고 있는 것입니다. 바닥의 지그재그도 혼란스러운 마음을 반영하는 듯합니다. 두 사람의 뒤에 걸린 두 점의 그림도 검은 액자가 마치 추처럼 무겁게 이 공간을 짓누릅니다. 앞으로 벌어질 괴로운 일들을 암시합니다.

삼차원적인 시각으로 보았을 때 비로소 정말로 잘 그려진 그림이라는 것을 깨닫게 되지 않으셨나요. 어떻게 페르메이르는 이런 것을 떠올리고, 실수 없이 이루어낸 것일까요. 단순히 사실적인 데생의 정확함과는 또다른 차원의 기교가 응축되어 있습니다. 이러니 작품 수가 적은 것도 당연합니다.

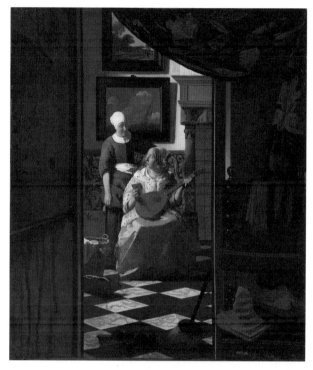

얀 페르메이르, 「연애편지」, 1669-1670년경

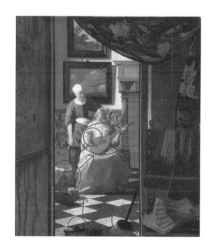

구도가 가장 훌륭한 그림

"이 그림의 경로는 어떻게 이루어져 있을까?"라는 스킴으로 그림을 보는 요령을 파악하셨나요? 사각형 화면에는 인력이 있고, 거장들은 그 인력과 자신이 보여주고 싶은 것 사이에서 줄다리기를 한다는 점을 아셨을 것입니다. 거장들은 그림 속에 나아갈 방향을 만들고, 피해야 할 곳은 피하면서, 상승 효과와 상쇄 효과를 구사하여 그림의 의도를 실현시켰습니다. 이런 장치를 구상하고 실행한 것이야말로 거장의 역량입니다.

이제까지 배운 것으로 다음의 그림을 해독하여 복습하고, 이 장을 끝내도록 합시다.

페르메이르와 같은 시대, 같은 지역에서 활약했고, 그에게도 영향을 주었다고 일컬어지는 네덜란드 회화 황금기의 화가인 더 호흐(1629-1684)의 작품입니다. 이번 장의 과제가 거의 대부분 담겨 있습니다.

1. 이 그림의 초점은 어디일까요?
2. 주요한 리딩 라인을 찾아봅시다. 어디를 가리키고 있습니까?
3. 모서리를 어떤 식으로 처리하고 있을까요? 양 측면에 스토퍼는 있습니까?
4. 시선은 어떤 경로로 유도되어 있을까요? 입구나 출구는 있습니까?
5. 깊이감을 고려한 시선의 경로는 존재할까요?

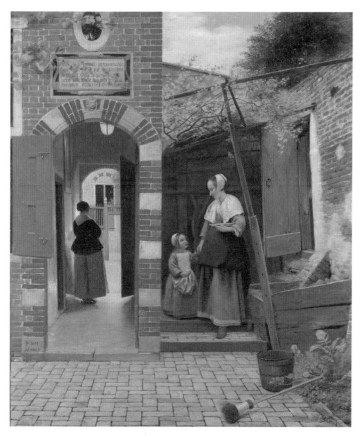

피터르 더 호흐, 「델프트 주택의 안뜰」, 1658년

1. 모녀의 모습, 특히 아이.
2. 중앙의 붉은색과 흰색의 벽돌벽과 비스듬히 기울어진 나무 기
 둥, 돌로 만든 단이 모녀를 감싸고 있다. 모녀의 아이 콘택트는
 서로를 이어준다. 중앙의 벽, 아치의 곡선, 벽돌의 줄무늬 모
 양, 돌 계단, 포석 등의 리딩 라인은 소녀 쪽을 향해 모인다.

3. 위의 양 모서리에 나무와 담쟁이 넝쿨이 오른쪽 아래의 모서리에서 화단의 식물과 연석과 빗자루가 시선을 회전시키는 역할을 하고 있다. 양 측면을 지키는 스토퍼는 오른편의 허연 얼룩과 기울어진 나무 기둥, 양동이, 왼편의 붉은 덧창과 가장자리에서 잘린 창문 등이다.

4. 회전형 구도의 경로. 중앙의 두 사람에게서 시작하여, 오른쪽의 비스듬한 기둥 ➡ 양동이 ➡ 빗자루 ➡ 포석 ➡ 통로 안의 뒷모습의 여성 ➡ 아치의 위 ➡ 덩굴과 벽의 플레이트 ➡ 모녀로 돌아오는 것이 주요한 흐름. 하나하나의 인물과 사물을 따라가다 보면 화면을 몇 바퀴나 돌게 하는 장치. 앞쪽 바닥의 포석은 시선을 화면 중앙의 집중선상으로 돌아오게 한다. 출구는 통로 안.

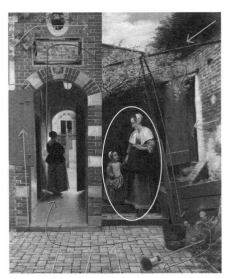

5. 삼차원 공간적으로 보면 두 사람은 중간 정도에 있고, 일단 앞으로 시선이 진행되어, 아치 안의 공간으로 유도된다. 깊이감이 있는 구성이다.

제3장

"이 그림은 균형이 좋다"란 무슨 뜻인가?

—균형을 보는 기술

"모른다"라는 말에는 두 가지의 의미가 있습니다. 하나는 모른다는 것을 모르는 경우입니다. 앞에서 시선을 유도하는 문제에 대해서 했던 이야기가 이것에 해당합니다. 그야말로 "이 세상은 누구도 관찰하려고 하지 않는 분명한 것으로 가득 차 있다"라는 셜록 홈스의 말처럼, 알게 되면 갑자기 보이게 되는 세계입니다. 그리고 또 하나는, 알고는 있지만 왜 그런지를 알지 못하는 경우입니다. 이것이 이번 장의 주제인 "균형을 보는 법"입니다.

누구나 그림을 보면 과감하고 대담한 균형이다, 혹은 안정되어 있다 하는 느낌을 받습니다. 하지만 무엇 때문에 균형이 좋거나 나쁘다고 판단했는지는 설명할 수 없습니다.

조각 작품인 경우에는 균형을 간단히 확인할 수 있습니다. 세워보고 세워지는지 세워지지 않는지 보면 됩니다. 쓰러지면 균형이 맞지 않는 것이죠. 하지만 그림은 그렇게 세워볼 수 없으니 눈으로 보고 판단해야 합니다.

명화는 선적으로도 양적으로도 반드시 균형이 잡혀 있습니다. 이 장에서는 명화가 이룩한 균형을 직접 확인하고 만끽하시기를 바랍니다.

선의 균형을 보는 법부터 시작하겠습니다. 그러려면 먼저 그림의 척추에 해당하는 **"구조선"**을 찾아야 합니다.

그것을 찾는 열쇠는 의외로 우리가 그림에서 받는 막연한 "인상"에 있습니다. 우리가 받는 인상과 조형의 특징은 밀접하게 관련되어 있기 때문입니다.

선의 균형
— 리니어 스킴(Linear Scheme)으로 보다

그림의 분위기와 구조선

다음의 그림을 봅시다. "당당하다", "위엄이 있다", "늠름하다", "고상하다"라는 표현은 이런 그림을 위한 것이겠지요. 그림 속의 여성이 몸을 곧게 펴고 꼿꼿이 서서 오른손을 똑바로 앞으로 뻗고 있기 때문에 그런 인상을 받게 됩니다.

사람 말고도 나무나 탑처럼 똑바로 서 있는 사물을 보면 단정하다는 느낌을 받습니다. 같은 사람이라고 해도 등을 꼿꼿이 세운 경우와 구부린 경우에는 전혀 다른 인상을 받지요. 이런 효과를 활용하여 이 그림은 위엄 가득한 분위기를 자아내는 것입니다.

그 똑바로 선 모습이 구체적으로 어떻게 구축되어 있는지 자세히 살펴봅시다.

우선 초점은 여성의 얼굴입니다. 하얀 얼굴에 검은 머리카락으로 명암의 콘트라스트도 뚜렷합니다. 리딩 라인 역시 얼굴에 집중되어 있습니다. 다음으로 눈에 띄는 포인트는 앞으로 내민 손에 쥔 부채

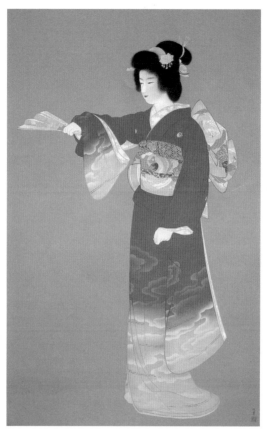

우에무라 쇼엔, 「서장의 춤」, 1936년

입니다.

 얼굴과 부채의 서열이 분명히 드러나도록 리딩 라인도 적절하게 배분되어 있습니다. 즉 얼굴을 향한 세로선이 훨씬 더 많습니다. 이 세로선이 모이면서 세로로 긴 화면의 비율과 맞물려 전체적으로 "세로"를 강조합니다.

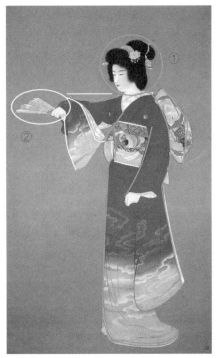

　　그림에는 기둥이 되는 선이 있는데 이를 "구조선"이라고 부릅니다. 「서장의 춤」은 세로의 구조선을 가진다고 할 수 있습니다. 점토로 빚은 조각상에 빗대면 "심"에 해당하는 부분입니다. 점토로 덮으면 심이 보이지 않는 것처럼 완성된 그림에서 구조선은 윤곽선에 덮여 잘 보이지 않습니다. 하지만 구조선은 그림의 인상을 결정하는 중요한 요소입니다. 사람은 선 자체에서 특정한 느낌을 받고 그 느낌에서 벗어날 수 없기 때문입니다.

　　시선의 경로와 구조선이 어떻게 다른가 하면, 경로는 표층적인 윤

곽선을 쫓지만 구조선은 그 안쪽의 심을 파악하는 것이라고 할 수 있습니다.

구조선은 간단히 나누면 세 가지입니다.

1. 세로 2. 가로 3. 대각선

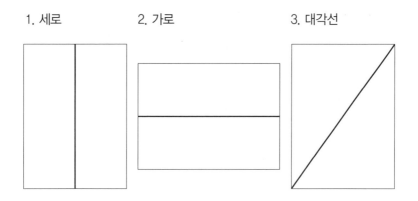

세로선은 똑바로 서 있는 느낌이고, 가로선은 잠든 것처럼 움직임이 없다는 느낌을 줍니다. 대각선은 일어날 것 같은, 혹은 넘어질 것 같은 느낌, 즉 움직임을 떠올리게 합니다.

이처럼 선은 특정한 인상을 불러일으키기 때문에 그림의 인상은 구조선을 찾는 첫 단계의 단서가 됩니다. 구조선을 정확하게 판단하기 위해서는 리딩 라인의 주된 흐름을 찾아야 하는데, 그것은 그림의 인상과 일치할 것입니다.

실제로 리딩 라인의 주된 흐름을 찾으면서 각각의 구조선이 만들어내는 인상을 공부해봅시다.

다음 그림의 구조선은 무엇일까요?

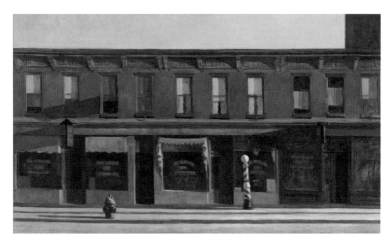

에드워드 호퍼, 「일요일 이른 아침」, 1930년

© 2020 Heirs of Josephine Hopper/Licensed by ARS, NY-SACK, Seoul

호퍼(1882-1967)는 미국을 대표하는 화가입니다. 마치 영화의 한 장면에서 잘라낸 것 같은, 뭔가 이야기가 담겨 있는 듯한 분위기의 그림으로 유명합니다. 이 그림도 무슨 일인가가 시작될 것만 같은 느낌을 줍니다.

풍경화여서 「서장의 춤」과 달리 시선이 화면 전체로 분산됩니다. 그러나 그중에서도 비교적 눈에 띄는 것을 찾자면 화면 아래쪽의 사인 폴(sign pole)과 소화전입니다. 작은 조연들이라고 할 수 있습니다(화면 중앙에 있는 창문도 그 나름대로 눈을 끌지만 사인 폴과 소화전에 비해 특색이 없습니다).

시선의 경로는 수평선과 수직선이 연속적으로 교차되지만 수평선 쪽이 강조되는 느낌이 들지 않나요?

이 그림의 제목은 「일요일 이른 아침」으로, 제목 그대로 휴일의 이른 아침 마을도 아직 잠들어 있는 느낌입니다. 가로의 구조선이 이런 분위기를 자아내고 있습니다. 그리고 사인 폴과 소화전의 길게 뻗은 그림자도 시간이 아침이라는 것을 보여줍니다.

우에무라 쇼엔, 「미유키」, 1914년

　사람이 길게 누워 자는 모습을 보면 유유자적하거나 쉬고 있는 상태를 떠올릴 것입니다. 그림에서도 마찬가지로 수평선은 평온하게 쉬고 있는 느낌을 불러일으킵니다. 호퍼의 화면이 옆으로 긴 것 또한 수평의 흐름을 강조합니다. 하지만 가로로 긴 화면이라고 해서 반드시 구조선도 가로일 것이라고 성급하게 판단해서는 안 됩니다. 화면이 가로로 길고 구조선도 수평일 경우 수평이 더욱 강해지는 것은 맞습니다(이와 달리 가로로 긴 화면에 구조선이 세로일 경우에는 효과가 상쇄됩니다).

　자, 위의 그림은 같은 우에무라 쇼엔의 그림으로, 가부키의 여자 주인공인 미유키를 그린 것입니다. 연인이 노래를 써준 부채를 보고 있던 참에 발걸음 소리가 들리자 재빨리 소매로 숨기는 미유키를 그렸습니다.

이 그림도 초점은 얼굴입니다. 리딩 라인을 찾아보면 **수평선이나 수직선이 거의 없다**는 점을 알 수 있습니다. 모든 선이 기울었거나 물결칩니다. 그러면서도 이 선들은 오른편 위쪽으로 올라가는 사선을 이룹니다.

「서장의 춤」이 세로 일직선으로 의연한 모습인 것과 달리 「미유키」는 인물의 몸이 기울어져 있어서 깜짝 놀라는 움직임이 느껴집니다. "쑥스러워하는 가녀림"이라고 할 법합니다. 만약 미유키가 똑바로 서 있었다면 의연한 느낌을 주었을 것입니다. 거꾸로 「서장의 춤」의 여성이 이처럼 몸을 기울이고 있었다면 의연한 인상은 사라졌겠지요.

그렇다면 왜 **사선을 사용**하면 움직임이 생겨나는 것일까요? 사선을 보면 수직을 향해 일어나려고 하거나 수평을 향해 쓰러지고 있다는 느낌을 받기 때문입니다.

게다가 사선이 오른편 위쪽을 향하는지 오른편 아래쪽을 향하는지에 따라서, 미묘하게 느낌이 달라집니다. 일반적으로는 오른쪽 위로 향하는 사선이 활발한 느낌을 주고, 반대로 오른쪽 아래를 향하면 불안한 느낌을 준다고 합니다. 루벤스의 「십자가를 세움」은 오른쪽 아래를 향한 사선을 구조선으로 삼아 비극적인 미래를 암시합니다. 십

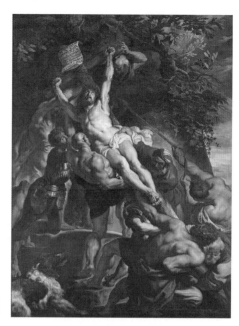

피테르 파울 루벤스,
「십자가를 세움」, 1610년

자가가 만든 사선을 양옆에서 지지하는 사람들이 강조하면서 긴박한
느낌을 줍니다.

이처럼 약동감이나 역동성이 느껴
지는 그림에는 사선으로 된 구조선
이 숨겨져 있을 가능성이 높습니다.

평론가들은 이런 점은 설명하지
않고, 결론적인 인상만 기술하는
경우가 많습니다. "당당한 위엄으
로 가득 찬 그림"은 좀더 직접적으
로 말하자면, "똑바른 세로선이 강

조된 그림"이라는 것입니다. 거꾸로, 당당한 인상을 받는 그림이라면, 그 작품은 반드시 수직선을 구조선으로 하고 있다는 것을 알 수 있습니다.

구부러지는 구조선

여기까지 세 종류의 구조선을 보았습니다. 구조선은 맨 처음에 말한 것처럼 찰흙 조각상의 심과 같아서 완성된 작품에서는 윤곽선에 덮여 분명하게 드러나지 않습니다. 대략적인 흐름을 통해서 포착하는 것이 중요합니다.

앞의 장에서 본 코탄의 그림에서는 구조선이 그믐달 같은 호(弧)를 그리고 있네요. 큰 흐름으로는 오른쪽 아래를 향하는 대각선이 의식되지만, 곡선을 이루고 있어서 완만하게 하강하는 인상이 됩니다.

호는 원의 일부입니다. 원은 각이 없어서 부드러운 인상을 주기도 하지만, 자기완결적인 신성한 인상을 주기도 합니다. 코탄의 그림에

산드로 보티첼리, 「비너스의 탄생」, 1483년경

서 무엇인가 **초연한 느낌**을 받는 사람들이 많습니다. 어찌 보면 단순한 정물화일 뿐인데도 종교적인 느낌을 주는 데에는 이 호가 가진 힘이 크겠지요.

호를 그리는 경우 아래로 움푹한지, 위로 볼록한지에 따라서 느낌이 달라집니다. 또한 어떤 구조선이든 S자 형상으로 구부러지면 인상이 한층 더 부드러워집니다. 세로로 된 구조선이라도 그 의연한 분위기는 조금 약해져서, 「비너스의 탄생」의 비너스처럼 부드럽게 흩날리는 연기처럼 서 있는 듯이 보입니다. 세로선을 S자 형상으로 만들면 물결치는 것 같은, 혹은 구불거리며 나아가는 것 같은 느낌을 줍니다.

어느 쪽이든 세 종류의 구조선이 지닌 기본적인 인상이 있기 때문에 가능한 것입니다. 명화는 주제에 가장 적합한 구조선을 갖추고 있습니다.

세로선은 가로선을 원한다

여기까지 읽고 뭔가가 석연치 않다고 느끼는 분들도 있을 것입니다. 「서장의 춤」에서 가로 방향으로 뻗은 팔도 중요하고, 호퍼의 그림에 담긴 세로선도 중요하지 않을까 하는 생각 때문이겠지요. 그렇습니다. 구조선과 어긋나는 선의 역할을 생각해보는 것도 필요합니다.

그림 속의 선은 하나만으로는 충분하지 않으므로 반드시 다른 각도의 보조적인 선이 필요합니다. 선들의 관계를 "리니어 스킴(linear Scheme)"이라고 합니다. 그림의 구조를 선의 모델로 파악하는 방식입니다.

「서장의 춤」에서 구조선인 세로선에 대응하여 인물이 앞으로 뻗은 오른손이 이루는 가로선이 화면의 균형을 잡습니다. 세로선과는 대립하면서도, 세로선을 지지하며 마치 화면 양쪽 가장자리에 고정하는 듯한 이 가로선은 구조선보다는 눈에 덜 띄는 부차적인 역할을 합니다.

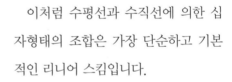

이처럼 수평선과 수직선에 의한 십자형태의 조합은 가장 단순하고 기본적인 리니어 스킴입니다.

받쳐주는 보조 선이 없으면 어떤 느낌이 드는지 고야의 「검은 옷을 입은 알바 공작부인」으로 살펴보겠습니다. 우선은 초점과 구조선을 확인해야 합니다.

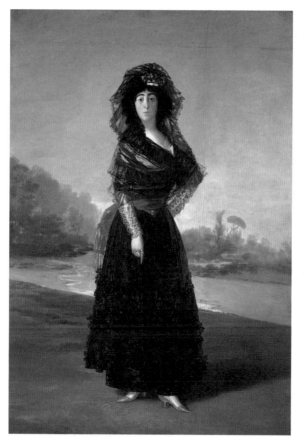

프란시스코 데 고야, 「검은 옷을 입은 알바 공작부인」, 1797년

초점은 공작부인의 얼굴입니다.

그렇다면 구조선은 무엇일까요? 똑바로 아래를 가리키는 오른손이 세로의 흐름을 강조하고 있습니다. 이 세로선이 구조선입니다. 가리키는 방향을 따라가보면 "solo Goya(오로지 고야가 있을 뿐)"라는 글자가 보이는데, 지면에 막대기로 새긴 것처럼 역방향으로 그려져 있습니다. 이것은 화가의 서명이면서도 그림의 일부를 이루고 있습니다. "이것을 가리킨 것이구나!"라고 알 수 있는 장치입니다. 알바 공작부인은 고야가 사랑한 여성으로 그녀의 발치에 배열된 서명은 "당신을 숭배합니다"라는 의미를 담고 있습니다.

부인에게서 눈을 떼고 배경의 리딩 라인을 쫓아가봅시다. 지그재그를 그리면서 고야의 서명을 향하고 있지 않나요? 마치 하늘을 가르는 번개처럼 시선을 유도하고 있습니다.

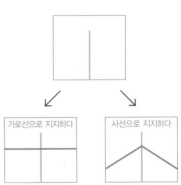

가로선으로 지지하다　　사선으로 지지하다

이 그림에서 만약 배경의 지그재그가 없었더라면 어땠을까요? 그림의 배경을 없애보겠습니다. 도무지 안정이 되지 않고 뭔가가 빠진 것 같은 느낌을 주지 않습니까? 지그재그가 있기 때문에 완성된 그림으로 보이는 것입니다. 배경의 사선이 세로 구조선을 지지하고 있습니다. 이는 서 있는 선이 하나뿐이면 불안정한 느낌이 들고, 쓰러질 것 같으니까 다른 뭔가로 지탱해야겠다는 단순한 느낌에서 나온 장치입니다.

스커트의 옷자락이 펼쳐지는 라인, 허리에 댄 왼손의 각도 또한 세로선을 받쳐줍니다. 시선의 경로와 균형을 이루는 선, 양쪽 모두가 조합된 멋진 구성입니다. 명불허전입니다.

세로 구조선을 찾아낸 다음에는 그것을 지지하는 보조적인 가로선이나 대각선을 찾아야 합니다.

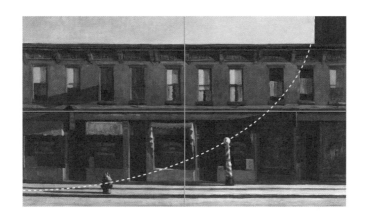

가로선과 사선에는 고민이 있다

구조선들은 제각각 고민을 가지고 있는데, 그것을 깨부수기 위해서는 다른 선이 필요합니다.

가로 구조선의 경우, 화면을 수평으로 잘라버리면 시선이 왼쪽에서 오른쪽으로 스쳐 지나가고 맙니다. 호퍼의 「일요일 이른 아침」에는 주된 가로선을 여러 개의 짧은 세로선이 받치고 있습니다. 이처럼 세로선이 곁들여지면, 눈을 가로세로로 움직이면서 보는 즐거움이 생겨납니다.

이 그림에는 또 하나의 암시적인 선이 있습니다. 왼편 아래쪽의 작은 소화전에서 사인 폴, 그리고 오른편 위쪽의 검은 창문, 오른편 위쪽 건물의 어두운 부분으로, 오른편 위쪽을 향하는 곡선이 생겨납니다. 잘 보면 왼편 위쪽의 창문 주변의 그늘도, 오른편 위쪽을 향한 움직임을 자아내고 있습니다. 가로세로의 선에 사선을 더해 변화를 준 것인데, 이것은 동시에 이 그림의 테마인 "일요일 아침"이 서서히

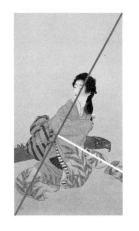

시작되는 듯한 분위기를 느끼게 합니다.

사선의 경우에도 그 방향을 상쇄하는 반대 각도의 보조선이 필요합니다. 움직임이 생겨나도록 사선을 사용하면서도 왜 이것을 다시 떠받쳐서 안정되게 만든다는 것인지 의아할 수도 있지만, 조형적으로 필요한 장치입니다.

「미유키」의 구조선은 사선입니다. 그런데 오른편 아래쪽에 문갑(文匣)이 놓여 있습니다. 우연히 여기에 있는 것처럼 보이지만 나름의 이유가 있습니다. 말하자면, 버팀목처럼 지탱하고 있는 것입니다. 움직임을 막지 않는 정도로만 살짝 균형이 잡혀 있네요. 루벤스의 「십자가를 세움」의 경우에도 양쪽 측면에 비스듬하게 지지하는 선이 우산 모양을 이룹니다.

양 측면의 법칙

세로선과 가로선이 어떤 식으로 지탱되어야 하는지를 살펴보았습니다. 헨리 랜킨 푸어(구도에 관한 중요한 책을 저술한 화가)는 이를 가리켜, "양 측면의 법칙"이라고 이름을 붙였습니다. 세로 혹은 사선의 구조를 가로선 혹은 사선으로 좌우 양쪽의 측면에 고정하여 균형을 취하는 수법입니다.

고흐의 「해바라기」는 화면 좌우의 가장자리를 연결한 테이블의 가로선으로 고정되어 있습니다. 이 선이 없다면 화병이 쓰러질 것처럼

빈센트 반 고흐,
「해바라기」, 1888년

보일 것입니다.

「서장의 춤」의 경우는 앞으로 뻗은 오른손이 왼쪽 측면으로 이어지고, 오른쪽 아래로 펼쳐진 소매가 오른쪽 측면과의 연결을 암시합니다. 이처럼 좌우의 측면과 연결하기 위해서는 실제의 선이 아니라 **넌지시 암시하는** 것만으로 충분합니다.

다음에 나오는 히시카와 모로노부(1618-1694)의 「뒤돌아보는 미인」은 이 암시적인 방법으로 균형을 취하고 있습니다. 배경에는 그림자나 지평선 같은 것은 전혀 없지만, 기모노의 형태가 절묘하게 산의 모습을 이루고 있고, 아래쪽을 향한 시선이 좌우의 측면을 잇는 선을 암시합니다. 오른편 아래쪽에 찍힌 낙관도 화면을 안정시키는 데에 도움을 줍니다.

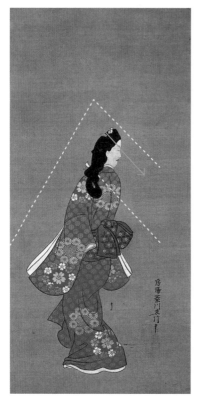

히시카와 모로노부,
「뒤돌아보는 미인」, 17세기

 미술관에 가면 양 측면의 법칙이 적용된 사례를 곧장 발견할 수 있습니다. 이런 이름으로 기억했다가, 거장이 선택한 해결책을 꼭 확인해보시기 바랍니다.

리니어 스킴과 인상

세로선을 가로선으로 지지한 **십자** 형태의 리니어 스킴은 무척 안정적이어서 단단한 인상을 풍기며, "고전적인" 그림들은 대부분 이런

구조선	인상의 유래	사용하기 쉬운 형용사
세로	서 있음	당당한, 의연한
가로	누워 있음	온화한
사선	움직임	드라마틱, 불안정, 긴장감
포물선	흔들림, 상승, 낙하	우미한, 우아한
원	완벽, 완성	원만한, 초연한
세로＋가로	안정	엄격한, 엄숙한, 고전적인
S자	리듬이 있는 약동	유기적인

구조를 취합니다. 세로선을 대각선으로 지지하면, 형태로서는 **삼각형**이 됩니다. 끝으로 갈수록 넓어지며 듬직하게 안정되기 때문에 매우 자주 사용되며, 이것도 또한 고전적이라고 불립니다.

그러나 편리한 만큼 패턴화의 위험성도 큽니다. 대부분 '↑'(위를 향하는 화살표)와 같은 구조가 됩니다. 고야의 「검은 옷을 입은 알바 공작부인」은 '↓'(아래를 향하는 화살표)로 균형을 잡았는데, 이는 패턴에서 벗어난 제법 매력적인 해결책입니다.

한편, 대각선을 대각선으로 지지하면, 움직임이 생겨납니다. 지지하는 선의 기울기에 의해서 움직임을 약하게 하거나 강하게 하거나 할 수 있습니다.

여기에 곡선을 더하면 느낌이 또 달라지지만, 어디까지나 세로, 가로, 사선이 중요합니다.

선의 균형은 무척 중요하며, 명화라고 일컬어지는 작품은 선으로

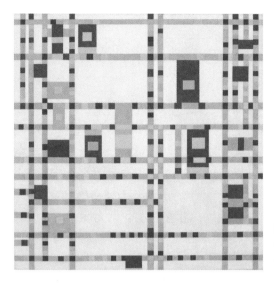

피터르 몬드리안,
「브로드웨이 부기우기」,
1942-1943년

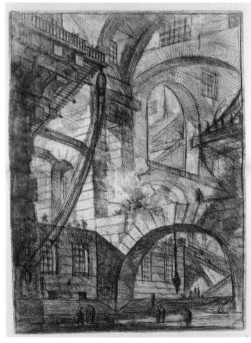

조반니 바티스타 피라네시,
「연기를 뿜는 불」(『감옥』
초판에서), 1750년경

만 환원해도 균형이 잘 이루어져 있는 것이 특징입니다. 완결된 리니어 스킴에는 그 자체로 그림으로서의 아름다움이 있습니다. 이런 리니어 스킴의 가능성을 더욱 깊이 추구한 화가가 있습니다. 바로 몬드리안(1872-1944)입니다. 그는 세로와 가로선의 균형만을 추출하여, 작품으로 승화시켰습니다. 또한 세로, 가로, 대각선, 곡선이라는 4종류의 선을 어디까지 밀어붙여서 균형을 잡을 수 있는지에 도전한 화가로는 피라네시(1720-1778)를 들 수 있습니다. 이러한 작품은 선이 서로를 지지하는 구조, 리니어 스킴의 구성 그 자체가 주인공이라고 할 수 있습니다.

그렇다면 제1장에서 본 수직선 하나로만 이루어진 바넷 뉴먼의 그림(47쪽)은 어떨까요? 세로선만 있어서 균형이 전혀 잡혀 있지 않다고 생각한 분은 대단하십니다. 이 그림은 회화의 패러다임이 바뀌던 1950년대에 나왔습니다. 요컨대 회화의 전통적인 규칙을 무너뜨린 그림입니다.

현대 미술의 대다수는 이렇게 상식을 파괴함으로써 태어났지만, 기존 규칙 자체를 알지 못하면, 무엇을 부수었는지 알 수 없게 됩니다. 뉴먼의 경우는 세로선에 지지가 필요하다는 규칙을 깨고, 선의 균형의 규칙을 뛰어넘어, 하나의 선으로 인간의 독립이라는 개념을 추상적으로 나타내고 있습니다. 지금까지 보아온 그림과는 다른 차원으로 표현한 작품인 것입니다.

균형은 명화의 절대 조건
— 좌우 대칭의 그림

여기서 베네치아 화파의 거장 벨리니(1430?-1516)가 그린 초상화를 봅시다.

밑에 나무틀 같은 것이 있습니다. 이것은 "파라페트(parapet)"라고 불리며, 양 측면을 잇는 선을 만들고, 화면과 밖의 세계를 중재하는 "연결" 역할을 하여, 초상화에서는 일석이조의 해결책입니다. 르네상스 회화에 곧잘 등장하고, 계속해서 답습되었습니다.

인물은 삼각형 구도에 담겨 있습니다. 앞에서도 말했듯이, 균형

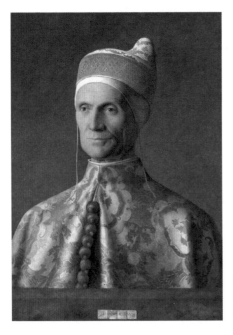

조반니 벨리니,
「레오나르도 로레단의 초상」,
1501년경

잡힌 모습을 그리기 위해서 삼각형 구도를 사용하는 것은 기본 중의 기본으로 그 예가 너무 많아서 일일이 셀 수 없을 정도입니다. 선적인 균형이라는 점에서는 십자형이나 역삼각형도 좋을 텐데, 왜 유독 삼각형이 많은 것일까요?

이런 물음에 대답을 하려면 **양적인 균형**에 대해서 생각해볼 필요가 있습니다.

눈사람을 만들 때에 아래쪽 덩어리를 크게 뭉쳐놓지 않으면 당장이라도 "넘어질 것 같다"라는 느낌을 받습니다. 같은 원리가 회화에도 적용됩니다. 우리는 그림 속의 각 요소들에 대해서 알게 모르게 "외견상의 무게"를 느끼고 있어서, 무게의 균형이 잡혀 있지 않으면 불안한 느낌을 받습니다.

어찌된 일일까요? 회화의 균형을 이야기할 때면 이 그림이 반드시 거론되기 때문에, 면목 없지만, 저 또한 이 그림으로 설명하고자 합니다. 라파엘로의 「시스티나의 성모」입니다. 항상 선택되는 데에는 이유가 있습니다.

초점을 한가운데 두면 안 되는 것일까?

그림을 그린 적이 있는 사람이라면 주인공을 화면의 한가운데에 놓으면 안 된다라는 이야기를 들어본 적이 있을지도 모릅니다. 저는 대학의 유화 수업 시간에 무슨 생각을 했는지, 화면 한가운데에 거목한 그루를 그렸습니다. 그것을 본 레이 찰스 선생님은 "주인공을 한복판에 두면 안 됩니다"라고 말씀하셨습니다. 어째서 안 되는 것일까

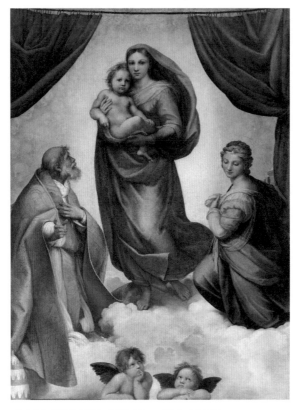

라파엘로 산치오, 「시스티나의 성모」, 1513–1514년

요? 「시스티나의 성모」는 주인공이 한가운데에 있는데……줄곧 궁금
했습니다.

지금이라면 알 수 있습니다. 어떤 때에는 주인공을 한가운데에 두
어도 좋고, 어떤 때에 문제가 되는지. 결론부터 말하면 "주인공을 한
가운데"에 두는 것이 잘못이 아니라, 라파엘로는 거장이기 때문에
이 배치를 적용했을 때에 일어나기 쉬운 문제에 알맞게 대처할 수

있었다는 것입니다. 그것도 라파엘로는 이 "주인공을 한가운데" 기
법을 극단으로 갈고닦는 사람입니다. 선생님이 제게 하신 말씀의 의
도는 "거기 자네, 이렇다 할 솜씨도 없이 초보자가 (이 구도에) 도전
하는 건가?"라는 것이었습니다.

이 구도에 녹아들어 있는 이미지에 대해서 알지도 못하면서, 무작정
손을 대려고 했던 저의 시도는 확실히 무모했습니다. 그럼, 이 구도
의 문제점이란 무엇일까요?

좌우의 무게를 저울에 달다

이 그림은 성모자를 한가운데에 두고, 그 무릎 양쪽 각각에 성 식스
투스, 성 바르바라를 둔 좌우 대칭의 구도입니다. 이처럼 주인공이 조
연을 좌우에 거느리면 균형이 아주 잘 잡혀 보입니다.

여기서 가령, 양옆의 성인을 저울에 놓으면 어떨지 상상해봅시다.
틀림없이 조화를 이룰 것입니다. 앞에서 인간은 그림 속의 각 요소들
에서 "외견상의 무게"를 느낀다고 이야기했는데, 더욱이 그 무게가

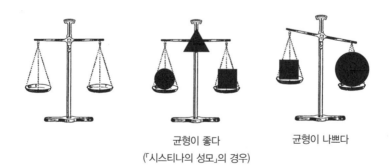

균형이 좋다
(「시스티나의 성모」의 경우)

균형이 나쁘다

화면 안에서 마치 저울에 올려둔 것처럼 배치되어 있다면, 좌우가 균형을 이루고 있는지 어떤지는 분명하게 느낄 것입니다. 균형이 좋은가 나쁜가는 이런 균형을 달성하고 있는가를 가리키는 것입니다.

「시스티나의 성모」의 경우, 한가운데에 성모가 있습니다. 여기서 성모는 저울의 축과 같은 역할을 합니다. 양쪽 접시에 무게가 동일하지 않다면, 균형은 무너지게 됩니다. 주인공을 한가운데에 두면, 필연적으로 양측에 같은 무게가 필요한 것입니다.

좌우 대칭이라고 해도, 좌우가 완전히 같은 것이 아니라 조금씩 변화가 보입니다. 예를 들면 왼쪽에 성 식스투스가 긴 소매를 늘어뜨리고 있는 만큼, 오른쪽에서는 성모의 베일이 크게 펄럭이고, 성 바르바라의 옆에 커튼이 내려가 있기 때문에 균형이 맞습니다.

왼쪽 아래의 모서리는 교황관(교황을 상징하는 삼단으로 된 관)이 지키고 있습니다. 오른쪽 아래의 모서리는 언뜻 보기에 아무것도 없는 것처럼 보이지만, 밑에서 올려다보는 천사와 성 바르바라의 아이 콘택트가 관람객의 시선을 빠져나가지 못하도록 붙잡습니다.

또다른 예로 보여드리는 것은 이탈리아 라벤나에 있는 산 비탈레 성당의 모자이크화입니다. 초점은 금방 알 수 있지요. 중앙에 있는 유스티니아누스 황제입니다. 짙은 색의 옷을 입고, 널찍하게 자리를 잡고 서 있을 뿐만 아니라 광륜까지 있습니다.

황제를 중심으로 좌우가 균형을 이루고 있는 것처럼 보입니다. 사람의 수는 좌우가 다르지만, 느껴지는 무게는 동일하도록 되어 있기 때문입니다. 왼쪽의 사람들은 줄줄이 엮여서 한 덩어리로 보이는 한

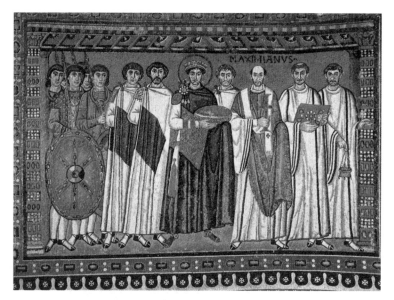

「유스티니아누스 황제와 신하들」, 6세기

편, 오른쪽에는 황제 다음으로 중요해 보이는 사람이 있어서, 플러스마이너스를 해보면 같은 정도로 되어 있음을 알 수 있습니다.

그러면, 다음 그림의 균형은 어떻게 되어 있을까요? 수학에 조예가 깊었던 피에로 델라 프란체스카(1415?-1492)는 이 그림에서 균형을 조정하는 절묘한 기술을 보여줍니다. 전문가들에게 인기가 많고, 유명한 사진가인 앙리 카르티에 브레송(1908-2004)도 좋아하는 화가로 프란체스카를 꼽았다고 합니다.

그림을 볼 때 무게를 재는 방법으로는 크게 두 가지 있는데, 하나는 현실의 무게를 연상하는 것입니다. 예를 들면 소재가 깃털이나 짚이라면 가볍고, 철이나 돌이라면 무겁습니다. 또한 우리는 큰 것

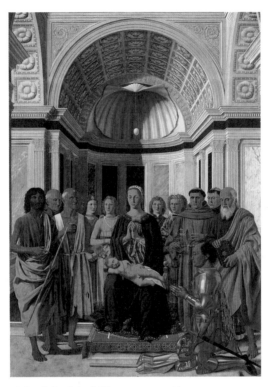

피에로 델라 프란체스카, 「브레라 제단화」, 1472-1474년

주인공인 성모자의 주변에 여러 사람들이 모여 있는데, 옆으로 길게 늘어세우지 않고 반원형으로 배치한 점이 중요합니다. 인물들의 배치는 위쪽의 돔과도 호응합니다. 성모는 그림의 이차원적인 중심이지만, 삼차원의 공간에서는 반원의 중심이기도 합니다.

이 그림의 기증자인 갑옷을 입은 인물이 혼자서 앞쪽에 자리 잡고 있습니다. 좌우의 균형을 따지자면 이 인물 때문에 오른쪽으로 기울어 보인다고 생각할 수도 있습니다. 맞습니다.

그러나 화가는 이 인물에 상응하는 무게를, 색과 음영을 통해서 왼쪽에 둠으로써 그림이 마치 방정식처럼 균형을 이루도록 했습니다. 아기 예수의 머리가 화면 왼쪽을 향하고 성모의 손도 왼쪽을 향하도록 한 것도 포인트입니다.

은 무겁고 작은 것은 가볍다고 받아들입니다.

다른 하나는 사람은 색이나 그림자가 **"두드러지면"** 무게를 느끼는데, 어떤 그림에서는 이 또한 균형을 이루는 요소가 되는 것이 묘미입니다. 「브레라 제단화」에서는 좌측 돔의 그림자나 옥색의 벽이 무게감을 더하면서 균형의 추를 맞추고 있는 셈입니다.

작은 부분이지만, 여기서 하나 더 보충하도록 하겠습니다. 「브레라 제단화」에서 중앙의 성모가 조금 크게 그려져서 존재감이 강합니다. 「시스티나의 성모」도 그러했고, 산 비탈레 성당의 모자이크화도 중앙의 유스티니아누스 황제를 눈에 띄게 그렸습니다.

이것은 인간의 눈이 가진 본성이지만, 그림에서 보듯이 같은 크기의 원이 나열되어 있는데도, 어째서인지 중앙의 원이 미묘하게 작게 느껴집니다. 따라서 중앙의 원을 크게 하거나 작게 해서 차별화하지 않으면, 균형이 잡혀 보이지 않습니다.

다음에 나오는 중국 명나라의 화가 장서도(1570-1641)가 그린 「태백관폭도」를 보겠습니다. 중앙의 인물은 점처럼 보이지만, 이 그림의 주인공이며 오른쪽에 나무, 왼쪽에 폭포가 균형을 이루고 있습니다.

장서도, 「태백관폭도」,
17세기

좌우 대칭에 도사린 위험

지금까지 초점을 한가운데에 놓고 좌우로 균형을 잡은 그림을 몇 점 살펴보았습니다. 라파엘로가 좌우 대칭 회화의 명수였다고 했는데, 구체적으로 어떤 점이 대단한지 보겠습니다.

"주인공＋양옆의 가까이 있는 인물"의 양식 자체는 라파엘로가 새로 만든 것이 아니라 오래 전부터 있었던 것입니다. 이런 구도가 자주 등장했던 것은 양쪽에 부하를 거느리고 있는 듯한 모양새가 주인공의 탁월함이나 고귀함을 잘 드러내주어서 종교적으로나 정치적으로 중요한 인물을 그리기에 좋았기 때문입니다. 이 구도는 불상의 배치 (삼존[三尊] 형식)나 재판관들이 앉는 방식과도 닮았습니다. 전문 용어

로는 "대칭 균형(formal balance)"이라고 합니다. 이 형태를 취한 것을 안정된 구도나 고전적인 구도라고 합니다.

대칭 균형

그러나 장점이 독이 되는 경우도 있습니다. 지나치게 안정적이기 때문입니다. 엄격한 느낌을 주지 않으려고 해도 엄청난 사람이라는 느낌을 주고 맙니다. 종교화를 비롯하여 격식을 차린 모습을 표현하고 싶을 때에는 좋지만, 종교화에 너무 많이 사용되었기 때문에 종교적인 느낌을 떨칠 수가 없습니다.

다음에 나오는 뒤러(1471-1528)의 자화상을 봅시다. 얼굴을 한가운데에 놓은 대칭 균형입니다. 마치 이콘화* 같은 모습이어서 기도라도 드려야 해야 할 것 같은 기분이 듭니다. 좌우 대칭 구도 때문입니다. 얼굴의 4분의 3을 관람객에게 보여주는 모나리자의 포즈와 비교하면, 이 효과가 얼마나 강렬한지 실감할 수 있을 것입니다.

대칭 균형이 주는 엄격한 느낌 때문에 풍경화나 정물화에는 별로 사용되지 않을 것이라고 짐작할 수 있을 듯합니다. 이 구도가 인위적인 느낌을 주기 십상이기 때문입니다. 정물화의 거장 장 시메옹 샤르댕(1699-1779)이 화병을 가운데 두고 양쪽에 크고 작은 꽃을 마치 시종처럼 배치한 그림도 역시나 제단의 촛대 같은 인상입니다.

* 이콘화(icon) : 종교적인 형상이나 상징물을 가리키는 말. '그림', '도상'을 의미하는 중세 그리스어 'εικόν'(이콘)에서 유래했다. 일반적으로 기독교 미술에서 예수나 성모, 성인을 회화, 조각, 공예품에 담은 것을 지칭한다 / 옮긴이.

알브레히트 뒤러, 「자화상」,
1500년

파울 클레가 그린 풍선도 무척이나 상징적이고 의미심장한 분위기를
풍깁니다. 이처럼 정물화에 응용하건 추상적으로 표현하건 대칭 구
조의 엄숙함은 가시지 않습니다.

대칭 균형의 문제점은 이처럼 부자연스럽고 답답한 느낌을 자아
낸다는 것입니다. 여기에 더해 필연적으로 변화가 부족한 것도 문제
입니다. 변화를 주기가 어려워서 어슷비슷한 그림이 되고 맙니다.

이런 문제를 좀더 자연스러운 표현으로 해결한 사람이 바로 라파
엘로입니다.

주인공이 한가운데에 있고 좌우 대칭인 구도는 좌우에 이렇다 할
차이가 없어서 재미가 별로 없습니다. 라파엘로는 좌우의 균형을 조
금씩 무너뜨려 변화를 주면서, 당시로서도 획기적일 정도로 자연스

장 시메옹 샤르댕, 「꽃병과 꽃」,
1760년대 초반

파울 클레, 「빨간 풍선」,
1922년

제3장 "이 그림은 균형이 좋다"란 무슨 뜻인가? 151

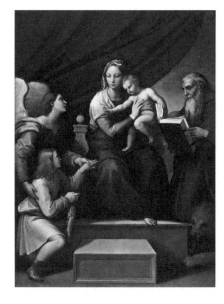

라파엘로 산치오,
「물고기와 성모자」,
1513–1514년

러운 포즈로 인물을 그렸습니다.

「시스티나의 성모」는 좌우 대칭인 점이 비교적 명확하지만, 「갈라
테이아의 승리」(48쪽)나 여기서 예로 드는 「물고기와 성모자」 등은 그
림을 그리다 보니 이런 구도가 나왔다 싶을 정도로 자연스럽습니다.
대칭 균형의 가능성을 더할 나위없이 끌어낸 느낌입니다.

좌우로 나뉜 초점

이 때문에 라파엘로에 뒤이어 등장한 화가들은 다른 방향의 해결책
을 찾았습니다. 해결책을 살펴보기 전에 좌우 대칭 구도를 사용한
또다른 걸작을 봅시다. 「시스티나의 성모」와 크게 다른 점이 있는데,
알아보시겠습니까?

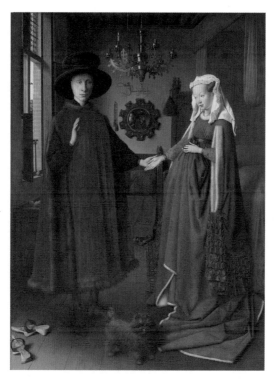

얀 반 에이크, 「아르놀피니 부부의 초상」, 1434년

많은 분들이 이 그림을 본 적이 있을 것이라고 생각합니다. 유화의 기법을 완성시킨 반 에이크의 대표작 중 하나로, 미술 교과서에 반드시 실립니다. 모델이 된 아르놀피니 부부의 혼약을 기념하기 위해서 그린 것이라고 하지만, 알려지지 않은 것도 많고, 수수께끼가 많은 명화로 유명합니다(여담이지만 남편인 아르놀피니는 러시아의 푸틴 대통령과 닮았습니다. 이렇게 생각하는 사람들이 전 세계적으로 많습니다).

이 그림의 초점은 어디일까요? 왼편의 남성과 오른편의 여성, 이 두 사람입니다. 이들을 연결시키기 위해서 한복판에서 손을 잡도록 했습니다. 「시스티나의 성모」와 다른 점은 이처럼 주인공이 화면의 한가운데에 있지 않다는 것입니다. 화면 중앙에는 샹들리에와 거울, 그리고 맞잡은 손이 있고, 이 선을 축으로 양 측면에 한 명씩 주인공이 있습니다. 이 그림이야말로 대칭 구도 자체를 보여줍니다.

왼편 아래쪽에 벗어놓은 신발과 오른편의 긴 치맛자락이 대응합니다. 왼편의 창문에 오른편 침대의 윗부분이, 왼편의 빛에 오른편의 심홍색이, 왼편의 모자에 오른편의 베일이, 왼편의 남성에 오른편의 여성이 대응합니다. 마치 같은 무게를 나타내는 대응의 견본 같습니다.

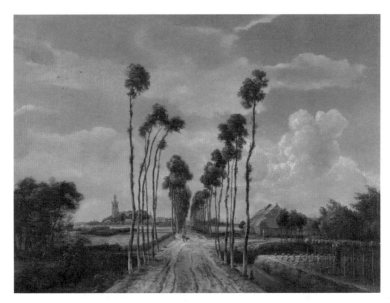

메인더르트 호베마, 「미델하르니스로 가는 길」, 1689년

이것이 좌우 대칭의 회화에서 발견되는 또 하나의 일반적인 패턴입니다. 주인공을 한가운데에 두지 않고, 좌우 대칭을 지키기 위해서 초점을 균등하게 둘로 나누는 방법입니다.

제1장에서도 보았지만 초점이 두 개인 그림에서 초점들이 균형을 이루도록 가감하는 것은 간단하지 않습니다. 반 에이크(1395?-1441)의 이 그림은 그것을 완벽하게 구사했기 때문에 미술사에서도 최고의 평가를 받고 있습니다. 세밀하고 사실적인 회화 기법에 먼저 주목하게 되기 쉽지만, 이 그림에서 볼 수 있는 구성력의 탁월함이야말로 화가의 역량을 제대로 보여줍니다.

이 방법은 히나마쓰리*와 같은 쌍의 인상이 강하고, 그림의 주제

가 한정되기 쉬운 것이 난점입니다. 네덜란드의 화가 호베마(1668-1709)는 소실점을 "매듭"으로 삼아 이러한 구성을 사용함으로써 독자적인 풍경화를 그릴 수 있었습니다.

라파엘로를 뛰어넘어
— 좌우 비대칭의 그림

초점을 구석에 두다

다음에 볼, 거장 티치아노가 젊었을 적에 그린 그림은 꽤 대담합니다. 주인공인 비너스 상을 오른쪽에 아슬아슬하게 세우고, 화면 왼편에 나무와 천사를 잔뜩 그려넣어서 좌우의 균형을 맞추었습니다.

제1장에서 본 틴토레토의 「성모의 봉헌」(44쪽)에서도 이와 마찬가지로 주인공인 성모가 화면 구석에 있습니다. 틴토레토가 **티치아노**의 **제자**였으며, 스승의 구도법에 강한 영향을 받았기 때문입니다.

티치아노를 무척 존경했던 루벤스는 자신의 스타일대로 티치아노를 모사했습니다. 이처럼 좌우에 낙차를 두어 균형을 잡은 구도를 "고전적인 구도"에 대비되는 "파격적인 구도"라고 부르기도 합니다.

* 히나마쓰리(離祭) : 여자 어린이의 성장을 축하하는 일본의 전통 축제. 원래 음력 3월 3일에 지냈지만 오늘날에는 양력 3월 3일에 치른다. 이날이 되면, 히나 인형(人形)이라고 불리는 인형들을 단 위에 장식한다/옮긴이.

티치아노 베첼리오, 「비너스 숭배」,
1518–1519년

피테르 파울 루벤스, 「비너스 숭배」,
연대 미상

균형역 초점

저울

좌우 대칭의 그림은 좌우에 중요도가 비슷한 대상이 배치되기 때문에 필연적으로 좌우가 닮게 됩니다. 한편, 주인공을 좌우 어느 쪽으로든 밀어두고, 균형을 잡기 위해서 반대쪽에 무엇인가를 두는 것이 이 그림에 사용된 기법입니다(이 "무엇인가" 를 이 책에서는 균형추라고 부르겠습니다).

위의 왼쪽 그림은 처음에 프라 바르톨로메오(1472–1517)가 주문을 받았지만, 그는 그림을 완성시키지 못하고 세상을 떠났습니다. 이 화가가 그린 밑그림을 보면 비너스를 중앙에 배치한 좌우 대칭의 일 반적인 균형을 상정했던 것을 알 수 있습니다.

그렇게 하는 것이 보편적이던 시대에 티치아노는 대담하게도 주 인공을 가장자리에 두고도 균형을 이루는 구도를 생각해냈습니다.

티치아노 베첼리오,
「페사로 제단화」, 1519-1526년

새로운 시대가 열린 것이죠. 덧붙이자면, 나중에 루벤스는 이 그림을 모사하면서 비너스 상을 화면 중앙에 놓았습니다. 루벤스는 티치아노의 구도가 극단적이라고 생각했던 것일까요.

티치아노는 「비너스 숭배」를 그리고 조금 뒤에 자신의 대표작 중 하나인 「페사로 제단화」를 그렸습니다. 언뜻 보기에 그렇게까지 대담한 구도는 아닌 듯합니다만, 어떻게 균형을 잡았을까요?

중앙에 파란 옷을 입은 베드로가 있고(옷의 색깔과 발치에 열쇠가 있는 것으로 보아 베드로인 것을 알 수 있습니다), 성모자가 오른쪽 위에 있고 배경에는 굵은 기둥이 두 개 서 있으며, 좌측에는 커다란 붉은 깃발이 있어서 이 그림도 대칭 균형과는 다른 듯합니다.

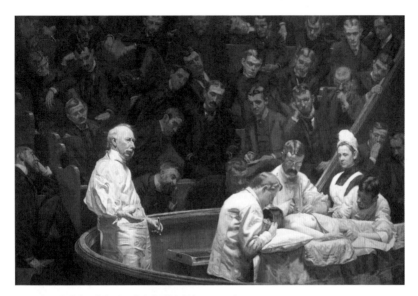

토머스 에이킨스, 「애그뉴 박사의 임상강의」, 1889년

이 그림은 서양 회화에 자주 등장하는 "해부학 수업"이 모티프이며, 화면 왼편 배경에서 돋보이는 인물이 애그뉴 박사입니다. 맞은편에서 해부하는 사람들에게서 떨어져 있고 명암의 강한 콘트라스트로 주인공으로서 두드러지게 표현되었기 때문에 한 사람뿐이지만 오른편의 여러 사람들에 대응하여 균형을 이룹니다. 깔때기 같은 형태로 구성되어 있고, 배경의 인물들이 마치 벽지 무늬처럼 보이도록 한 것도 흥미롭습니다.

무엇이 다른가 하면, 주인공이 아닌 베드로가 화면 한가운데에 있고, 주인공인 성모자가 화면 오른편에 자리를 잡고 있다는 점입니다. 게다가 하필이면 왼쪽의 붉은 깃발이 성모자에게 대응하는 형태로 균형을 맞추고 있습니다.

티치아노는 종교적인 의미에서의 주인공을 화면 구석에 두고는 그렇게 치우친 무게를 조형적인 장치로 균형을 잡은 최초의 화가입니다.

이 방법은 화면의 좌우에 변화가 생기기 때문에 여러 가지로 변주할 수 있습니다. 균형을 잡기 위한 장치를 화가들이 이리저리 궁리해가면서 이 구도는 점차 회화의 주류가 되었습니다. 그리고 레이찰스 선생님이 말씀하신 것처럼 "주인공은 한복판에 두지 않는다"라는 규칙까지 성립하게 된 것입니다.

왼쪽에 나오는 작품은 미국 미술사에서 가장 중요한 화가 중 한 명인 에이킨스(1844-1916)의 그림입니다. 이런 구도의 좀더 세련된 사례라고 할 것입니다. 이 그림이 보여주는 균형 감각은 알렉산더 콜더(1898-1976)의 모빌 작품을 연상시킵니다.

작아도 "효과적인" 이유

주인공을 좌우 어딘가에 밀어놓은 그림의 포인트는 초점과 균형추의 대비를 만끽할 수 있다는 것입니다. 만약 균형추가 주인공과 어깨를 나란히 하게 되면, 그림의 균형이 어긋나고 맙니다. 조금 절제된 균형추를 배치해서 주인공과 제대로 균형을 이루도록 하려면, 어떻게 해야 할까요?

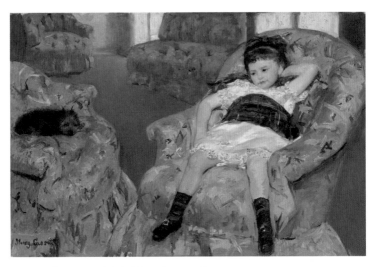

메리 커샛, 「파란 안락의자에 앉은 소녀」, 1878년

 첫 번째 해법은 시소처럼 받침점에서 멀리 있는 가벼운 것은, 받침점 가까이에 있는 무거운 것과 균형을 이룬다는 점을 이용하는 것입니다.

 여기서 예시로 드는 메리 커샛(1844-1926)의 그림은 파란 소파를 눈으로 쫓다 보면 화면 안쪽까지 갔다가 되돌아오는 회전형 구도로 되어 있습니다. 오른편의 소녀가 주인공이고 왼쪽 가장자리의 개가 균형추입니다. 개는 작지만 화면 가장자리에 있기 때문에, 이 그림은 균형을 이룹니다. 얌전히 엎드린 개가, 여자아이와 시소 놀이를 하는 듯한 느낌을 주네요. 다음에 볼 제

롬의 「통곡의 벽」은 얼른 알아차리기 어려울 정도로 자연스럽게 균형을 맞춘 경우입니다.

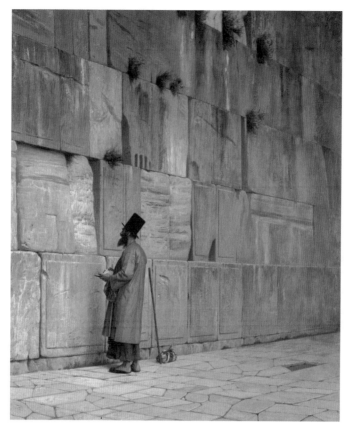

장 레옹 제롬, 「통곡의 벽」, 1880년

예루살렘에 있는 "통곡의 벽"을 그린 그림입니다. 녹색 옷을 입은 유대인이 기도를 올리고 있습니다. 균형추는 오른편 아래쪽에 바닥돌이 빠져서 어두운 색을 띠는 부분입니다. 화면 가장자리 쪽에 있으면서도 도드라져서 인물과 균형을 이루도록 되어 있습니다.

시험 삼아 바닥돌이 빠진 부분을 손가락으로 가려보면 화면의 균형이 확 무너집니다. 이처럼 무엇인가가 가장자리에 홀로 놓여 있으면, 아, 균형을 잡기 위해서 그려넣은 것이구나 하고 알아차릴 수 있습니다.

남성 옆에 벽에 기대어 세워져 있는 지팡이도 얄밉도록 훌륭한 연출입니다. 이 지팡이가 삼각형 구도를 만들어서 남성에게 안정된 느낌을 부여합니다.

이 그림의 경우, 소실점이 화면 오른쪽 바깥에 있어서 선이 그쪽으로 모여 있는 것도 화면 왼편과 균형을 이루는 데에 한몫을 하고 있습니다.

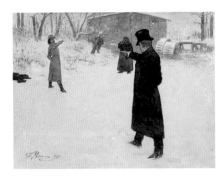

일리야 레핀, 「오네긴과 렌스키의 결투」, 1899년

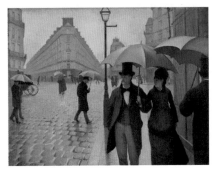

귀스타브 카유보트, 「파리의 거리, 비」, 1877년

겉으로 보기에는 작아도 큰 것과 균형을 이룰 수 있는 또 하나의 해법은 원근감을 이용하는 것입니다. 멀리 있는 것은 작게 그려지지만 보는 입장에서는 "가까이에 있으면 더 클 것이다"라고 무의식적으로 보정하기 때문입니다.

레핀(1844-1930)의 「오네긴과 렌스키의 결투」는 러시아의 문호 푸시킨이 쓴 『오네긴(Onegin)』의 한 장면을 보여줍니다. 인물이 두 명 있는데 한 사람은 크고 다른 한 사람은 작습니다. 하지만 우리는 자연스럽게 인물들이 균형을 이루고 있다고 느낍니다. 왼편의 인물이 원근법에 의해서 작게 보일 뿐 실은 두 인물의 키가 비슷하다는 것

을 알고 있기 때문이지요. 시소를 비스듬하게 보는 것과 같습니다.

대담한 원근감을 사용하여 균형을 취한 화가로서 유명한 인물이 드가의 동료였던 카유보트(1848-1894)입니다. 그는 화면 좌우에 근경과 원경을 나누어, 깊이감의 대조를 나타내는 그림을 그리는 데에 뛰어났습니다. 흔히 "파격적인 구도"라고들 하는데, 원근의 차이가 크기 때문입니다. 그림의 오른편 앞쪽에 우산을 든 사람들이 클로즈업으로 그려져 있으며, 그에 비해서 왼편에는 멀찍이 행인들이 보입니다. 먼 곳의 사람은 작아도 무겁게 느껴지기 때문에 이 그림은 전체적으로 균형이 잘 잡혀 있습니다.

균형을 잡는 또다른 방법—대저울

마지막으로 또 한 점, 좌우가 비대칭인 걸작을 살펴보겠습니다. 이 그림은 중요한 요소들이 왼편에 지나치게 몰려 있는 것처럼 보입니다. 이래서야 과연 균형을 이룰 수 있을까요?

왼편의 두 사람이 가장 눈길을 끕니다. 왼편과 달리 오른편에는 밭에 짚단이 놓여 있고 멀리 뒤쪽으로 나무들이 보입니다. 분명히 왼편이 무거운데도 무슨 이유에서인지 균형이 잡힌 느낌이 듭니다.

이 그림은 토머스 게인즈버러(1727-1788)가 그린 「앤드루스 부부의 초상」입니다. 게인즈버러는 18세기 영국에서 레이놀즈 경과 쌍벽을 이룬 화가입니다. 당시 유행한 로코코 패션으로 화사하게 꾸민 부부의 초상화이지만, 애초에 주인공인 부부가 이렇게 왼편 구석에 있는 것도 뭔가 이상하네요.

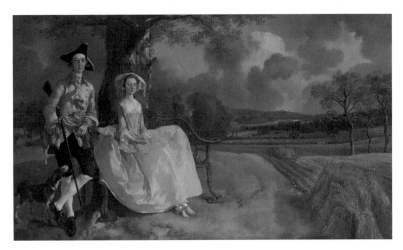

토머스 게인즈버러, 「앤드루스 부부의 초상」, 1750년경

답을 말하자면, 이것은 균형을 재는 천칭의 "지탱하는 축"이 화면 중앙이 아니라 왼편으로 기울어진 경우입니다. 여태까지는 일부러 천칭의 축이 화면 중앙에 있는 그림만 보았습니다. 그런데 이 그림은 축이 두 인물의 뒤편에 자리한 큰 나무에 있습니다.

이 경우 천칭 대신 "대저울"을 떠올리면 쉽겠지요. 대저울은 받침대가 가장자리에 있고, 추를 움직여서 물체와 균형을 이루는 부분의 눈금을 읽으면 그 무게를 알 수 있는 저울입니다.

두 사람은 대저울의 받침점과 매우 가까운 곳에 있습니다. 그에 비해 짚더미와 나무숲은 멀리 있습니다. 짚은 가벼운 소재이지만, 받침점에서 멀리 있어서 왼편의 두 인물과 균형을 이룹니다.

그렇다고는 해도 왜 이들을 한복판이 아니라 왼편에 치우쳐서 그린 것일까요? 이런 경우에는 반드시 이유가 있습니다. 화가는 화면

오른편의 토지도 보여주고 싶었기 때문에 일부러 이렇게 그린 것입니다.

첫 번째 이유는 게인즈버러가 초상화보다 풍경화를 그리는 것을 좋아했기 때문입니다. 두 번째는 이 그림을 주문한 앤드루스는 무척 부유한 상류 계급으로, **자신의 광대한 소유지를 보여주고자 했다는 것**입니다. 그렇다면 토지를 보여주면서 어떻게 균형을 잡아야 할까요? 오른편 가장자리에 균형추로 짚과 나무숲을 배치하여 해결한 것입니다. 게인즈버러의 역량을 보여주는 대목입니다. 덧붙이자면, 이 그림 속의 떡갈나무는 지금도 같은 자리에 서 있습니다.

왜 균형을 잡는가?

이 장의 마지막에 이르렀으니, 실력을 점검해보기 위해서 한 장의 그림에 도전해봅시다.

21세기를 사는 우리에게는 그다지 눈길이 가지 않는 그림일지도 모르지만, 메소니에(1815-1891)는 당시에는 존경받았던 화가입니다. 그의 그림들 중에서도 이 그림에는 빅토리아 여왕의 남편인 앨버트

장 루이 에르네스트 메소니에, 「싸움」, 1855년

공이 마음에 들어했기 때문에 나폴레옹 3세가 2만5,000프랑을 지불하고 구입하여 앨버트 공의 생일에 선물했다는 각별한 일화가 있습니다.

언뜻 보기에 오른편에 여러 가지 물건들이 놓여 있어서 무거워 보일 수도 있지만, 중앙선을 사이에 두고 균형을 잡았습니다.

왼편 남성의 얼굴과 그를 말리는 남성의 손이 이 그림의 초점입니다. (많은 선이 그곳에 모여 있다는 점을 주목해주세요.)

초점이 한가운데에서 왼편으로 조금 치우쳤기 때문에 화면의 왼편이 무거워졌습니다. 게다가 왼편 남성은 얼굴이 붉은 데다가 흰 옷을 입어서 대조가 선명하고 나이프까지 쥐고 있어 눈길을 끕니다.

오른편에는 뒤쪽으로 문이 열려서 이쪽을 들여다보는 사람이 있고, 앞쪽에는 의자가 넘어져 있습니다. 왼편에는 뒤엎어진 테이블, 어두운 그라데이션으로 처리된 벽이 있어서 균형을 이루고 있습니다.

바닥에 떨어진 물건과 남성들의 다리가 만드는 선이 딱 중앙에서 교차합니다. 마치 그림 속에 3D의 좌표축이 있는 것처럼 보입니다. 등장인물들의 머리가 모두 한 줄로 나란히 자리를 잡고 있는데도 단조롭지 않고, 왼편 끄트머리의 나이프에서부터 오른편 끄트머리의 문까지 마치 물결처럼 이어져 있습니다.

어떻습니까? 지금까지는 막연했지만 이제 그림의 균형이 좋고 나쁜 이유를 좀더 분명하게 알게 된 것 같지 않습니까? 하나하나 설명하려면 이렇게 많은 노력이 필요하지만 이런 것들을 우리는 무의식적으로 처리하고 판단하고 있다는 것이 흥미롭게 느껴집니다. 이제부터는 그림의 균형이 잡혀 있는지 어떤지를 스스로 판단하고 친구와도 함께 이야기할 수 있을 것입니다. 저도 이러한 규칙을 습득한 뒤로 여러 점의 그림에 적용해보았는데, 정말로 어떤 명화를 보든

균형이 제대로 이루어져 있어서 놀랐습니다.

마지막으로 조금은 뜬금없는 이야기이지만, 왜 그림은 균형이 잡혀 있어야 하는지에 대해서는 뾰족한 답을 드릴 수 없습니다. 아무튼 명화는 균형이 잡혀 있다는 것만은 분명히 말씀드릴 수 있습니다.

물론 균형이 잡혀 있지 않으면 불안한 느낌을 준다는 점은 알려져 있습니다. 하지만 저에게는 루돌프 아른하임(1904-2007)의 말이 확실하게 와닿았습니다. 미술에 조예가 깊은 심리학자로서 회화에서의 균형이라는 문제에 몰두했던 아른하임은 이렇게 말했습니다. 세상에 균형이 잡혀 있는 상태라는 것은 부분적이거나, 혹은 순간적일 뿐이고, 세계는 끊임없이 변하는 과정 속에 있다. 그리고 예술이라는 것은 그런 가운데 **균형이 잡힌, 찰나의 이상적인 순간을 그림 속에 조직화하려는 시도이다.** 그저 균형을 잡는 것은 그림의 목적이 아니며, 균형을 잡는 방법은 무수히 많은데, 어떤 식으로 균형을 잡는지에 그림의 의미가 담겨 있다라고 말입니다.

시간의 시련을 견디고 전해져 내려온 명화는 반드시 균형을 이루고 있습니다. 거장들은 의식적으로나 무의식적으로 화면의 역학을 파악하고 그림을 그렸습니다. 균형을 잡는 방법에 대한 여러 가지 대응들을 통해서 화가가 이루고자 한 부분이 보이기 시작합니다. 그림을 여기저기 손으로 가려가면서 살펴봐주면 좋겠습니다.

한 점의 그림을 보는 데에 점점 더 긴 시간이 필요할 것 같습니다. 그러나 갈수록 태산입니다. 뒤에서 보겠지만, 균형의 문제보다 더욱 강하게 우리의 뇌에 직접 호소하는 요소가 있습니다.

제4장

왜 그 색인가?

— 물감과 색의 비밀

만약 신호등의 색이 빨간색, 파란색, 노란색이 아니라 흰색, 검은색, 회색이었다면, 교통사고는 더 많이 일어났을 것입니다. 색이 있기 때문에 단번에 눈에 들어와 멈춰야 할지 계속 가야 할지를 판단할 수 있습니다. 그만큼 색의 정보는 순간적으로 받아들여지고 영향력이 강합니다. 색에 대한 좋고 싫음도 개인마다 분명하기 때문에 미술 전시회에 가도 색이 마음에 들지 않아서 흥미가 떨어지기도 합니다. 저는 그런 경험이 있습니다.

그러니, 이번 장에서는 직감이나 취향에 휘둘리지 않고 "색을 보는 법"을 알아보겠습니다.

전반부에서는 회화에서 색의 정체(正體)인 "물감"의 성질과 역사적인 배경을 살펴보겠습니다. 색에 대한 우리의 인식은 우리가 과거에 색에 대해서 가졌던 느낌에서 알게 모르게 영향을 받습니다. 색을 보는 법을 알기 위한 전제로서 꼭 알아야 할 지식이기 때문에 소개하려고 합니다.

그리고 후반부에서는 그림의 구조를 배색의 측면에서 살펴보겠습니다. 여러분이 그림에서 받는 인상은 빨강이냐, 파랑이냐 하는 식으로 그것이 무슨 색인지에만 달려 있는 것이 아닙니다. 색에는 세 가지 속성이 있는데 여기에서는 색의 밝음과 선명함에 주목하여 보는 법을 제안하겠습니다. 그것들을 의식적으로 나누어 살펴보면, 옛

거장들이 색을 통해서 무엇을 표현하려고 했는지를 깊이 이해할 수 있습니다.

자, 색에 대해서 생각하려면 조금 흥미로운 예시로 시작하는 것이 좋겠습니다. 이런 점을 생각해보신 적이 있습니까? 여러분이 보는 명화의 색은 원래부터 그 색이었을까요? 이 점에서부터 시작해보겠습니다.

회화는 "물질"로
이루어진다

반 고흐의 편지는 틀리지 않았다?

빈센트 반 고흐는 편지 쓰는 것을 무척 좋아했습니다. 동생 테오 앞으로 보낸 편지만 800통이 넘을 정도입니다. 자기가 어떤 그림을 어떤 식으로, 무슨 색으로 칠했는지, 스케치까지 넣어서 상세하게 설명한 것도 많아서 작품을 제작한 순서와 창작 과정을 살피는 데에 큰 도움이 됩니다.

그러나 「반 고흐의 침실」은 편지에 쓴 내용과 그림의 실제 색이 맞지 않기 때문에, 연구자들을 당황하게 만들었습니다. 빈센트는 테오와 고갱(1848-1903) 앞으로 각각 보낸 편지에 다음과 같이 썼습니다(1888년 10월 16일, 17일). 그림과 비교하며 살펴보겠습니다.

빈센트 반 고흐, 「반 고흐의 침실(아를의 침실)」, 1888년, 반 고흐 미술관 소장

"벽을 옅은 보라색으로" "침대와 의자는 노란색으로" "바닥은 빨갛게" "모포는 새빨갛게" "베개와 시트는 옅은 황록색으로" "테이블은 오렌지색으로" "세면기는 파란색으로" "창문은 녹색으로" "문은 라일락색으로".

차이가 확연하게 나타납니다. 벽은 보라색이 아니라 파란색으로 보입니다. 바닥도 빨간색이라기보다는 갈색에 가깝습니다.

왜 이렇게 어긋난 것일까요? 이 그림은 1888년에 그려졌는데, 반 고흐는 그해 말에 정신적으로 문제를 일으켜 병원에 입원했습니다.

사람들은 그의 심리 상태가 어떤 식으로 영향을 끼쳐서 색이 그의 눈에는 다르게 보였거나, 편지를 쓰면서 착오를 일으킨 것이 아닐까 하고 추측했습니다.

그런데 2010년에 시작된 상세한 과학적 조사 결과, **제라늄 레이크**(Geranium Lake)라는 분홍색을 띠는 붉은 안료의 색소가 시간이 지나면서 탈색되었다는 사실이 드러났습니다. 즉 벽은 애초에 보라색이었는데 빨간색이 빠지면서 파란 색소만 남은 것입니다. 바닥도 마찬가지로 빨간색에서 바랜 갈색이 된 것이지요. 과학이 반 고흐가 편지에 쓴 내용이 그림과 어긋나지 않았다는 것을 밝혀서 그의 명예를 회복시켜준 것입니다.

위의 그림은 반 고흐가 그렸을 무렵의 색으로 복원한 것입니다. 반 고흐는 이 색들로 "완전한 평온함을 표현했다"고 했는데, 독자 여러분이 보기에는 어떻습니까?

빈센트 반 고흐, 「장미」, 1890년

빈센트 반 고흐, 「장미」, 1890년

제라늄 레이크는 다른 그림에서도 문제를 일으켰습니다. 종전에 「하얀 장미」라는 제목이 붙었던 두 점의 그림(위 : 워싱턴 내셔널 갤러리, 아래 : 메트로폴리탄 미술관 소장)을 예로 들어보지요.

밝은 녹색 배경에 흰 장미가 꽃병에 담겨 놓여 있습니다. 반 고흐의 그림 치고는 색조가 특이하다고 여겨졌던 이 두 점은 제라늄 레이크가 바래면서 흰 장미로 보이게 되었다는 사실이 최근에야 밝혀졌습니다. 애초에는 붉은 색조가 가미되어 분홍색으로 보이는 장미도 섞여 있었던 것입니다. 지금은 양쪽 미술관 모두 제목을 「장미」로 바꾸었습니다. 마음의 눈으로 색을 채워서 감상해보시기 바랍니다.

저는 이 그림을 보면 오히려 불안한 느낌을 받습니다. 한편으로는 슬픔도 느껴집니다. 왜냐하면 그림 속에서 왼편의 문은 반 고흐가 친구라고 믿었던 고갱을 위해서 준비한 방으로 통하기 때문입니다. 그리고 두 사람이 잠깐 함께 지낸 뒤에 결별했다는 사실을 알고 있기 때문입니다.

회화는 시간이 지나면 색이 어느 정도 바래는 것이 당연합니다. 하지만 이처럼 그림의 일부분만 색이 확연히 달라질 수도 있다는 사실은 놀랍습니다.

이밖에도 원래 칠했던 색이 바뀌는 경우가 있습니다. 오염이나 복원 과정의 가필, 광원(과거에는 존재하지 않았던 조명기구 등)의 영향 때문입니다.

미켈란젤로가 시스티나 성당의 천장에 그린 그림을 예로 들어보겠습니다(『리비아의 무녀』). 이 천장화는 1980년대부터 1990년대에 걸쳐 대대적인 복원 작업을 거쳤습니다. 오랫동안 표면에 쌓였던 오염, 촛불의 그을음을 벗겨내고 미켈란젤로 이후 다른 화가가 덧칠했던 것도 일부 제거했습니다. 복원 전과 복원 후를 비교해보면 느낌이 크게 다릅니다.

이처럼 지금 우리가 보는 그림의 색이 화가가 그렸을 때의 색이라고 단정할 수 없습니다. 당연히 어느 정도 변화를 겪은 색입니다. 이런 점을 고려하며 감상할 필요가 있습니다.

그렇다고 해도 반 고흐는 왜 색이 변할 물감을 썼을까요? 형편이 좋지 않아 질 좋은 물감을 사지 못했던 것일까요? 실은 제라늄 레이

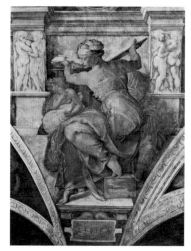

미켈란젤로 부오나로티, 「리비아의 무녀」(시스티나 성당 천장화), 1509년경
(왼쪽) 복원 전, (오른쪽) 복원 후

크라는 안료 자체에 문제가 있었습니다. 그 배경을 알려면 안료의
역사를 살펴보아야 합니다.

애초에 물감이란 무엇인가?

만약 여러분이 그림을 그리고 싶다면 문구점에 가서 물감을 사면 됩
니다. 비싸지 않은 금액으로 여러 가지 색을 구매할 수 있습니다. 그
리다가 시원치 않으면 쓰레기통에 버리면 그만입니다. 혹은 컴퓨터
화면 속에서 필요한 색을 골라서 모니터 위에서 그려도 됩니다.

르네상스 시대의 예술가인 레오나르도 다 빈치나 뒤러가 오늘날
의 모습을 보면 기절초풍할 것입니다. 어떻게 된 이야기인지 이제부
터 살펴보겠습니다.

애초에 화면에 색을 칠한다는 것은 색의 근간이 되는 물질인 안료를 접착제 역할을 하는 "매체(미디엄)"와 섞는 것입니다.

안료를 녹이는 재료(미디엄)에 따라서 그림의 종류가 나뉩니다. 미디엄이 기름이면 유화, 아교로 녹이면 일본화, 계란으로 녹이면 템페라(tempera), 회벽에 칠하면 프레스코(fresco)입니다. 그러면 수채화는 물로 녹이는 것이라고 생각할 수 있겠지만, 실제로는 아라비아 고무가 미디엄입니다. 즉 색의 근간은 모두 같은데 무엇으로 녹이느냐에 따라서 명칭이 달라지는 것입니다.

오른쪽에 있는 그림은 벨라스케스가 그린 「시녀들」의 부분입니다. 벨라스케스 자신이 그림에 등장합니다. 그가 든 팔레트에 어떤 색이 담겨 있는지 살펴보죠. 색은 열 가지 정도이며, 그나마도 검은색이나 적갈색 계열뿐입니다.

「시녀들」에서 시녀의 드레스에는 파란색과 녹색이 사용되었지만, 화가가 들고 있는 팔레트에는 그 색이 보이지 않습니다. 파란색과 초록색 안료가 비쌌기 때문에 아마도 따로 다루었을 것이라고 생각됩니다.

당시 화가들이 사용했던 색들을 살펴보겠습니다.

• 벨라스케스를 비롯한 17세기 화가들이 주로 사용했던 물감들

　[흰색]　　백연, 칼사이트(방해석)

　[검은색] 차콜 블랙(목탄), 본 블랙(골탄)

　[갈색]　　브라운 오커(흙), 앰버(흙), 레드 오커(흙)

디에고 벨라스케스, 「시녀들」(부분), 1656년

[빨간색] 레드 레이크(꼭두서니), 버밀리온(수은주)

[노란색] 리드 틴 옐로(연석황[鉛錫黃]), 옐로 오커(흙)

[파란색] 아주라이트(남동석), 스몰트(색유리), 울트라 마린(라피스 라줄리)

[녹색] 말라카이트(공작석), 베르디 그리스(녹청), 그린 어스(흙)

얼핏 보더라도 흙에서 나온 것이 많다는 것을 알 수 있습니다. 벨라스케스는 화면의 대부분을 값싼 흙이나 숯으로 칠한 것입니다. 흔해 빠진 흙을 귀중한 보물로 바꿀 수 있다니 연금술사 같네요.

17세기 화가들의 팔레트는 렘브란트든 루벤스든 많든 적든 이런 느낌입니다. 그리고 이런 색은 일본 호류지의 벽화에 사용된 물감과도 별로 다르지 않습니다. 즉, 화가들이 사용한 안료는 역사 이래 17세기까지 크게 달라지지 않았습니다. 옛 화가들은 매우 적은 종류의 색으로 그림을 그려야 했습니다.

이밖에도 오늘날과 다른 점이 있습니다. 오늘날 상점에서 판매되는 물감은 대부분 미디엄과 혼합된 상태입니다. 하지만 옛 화가들은 그림을 그리기에 앞서 손수 안료를 빻아서 미디엄으로 녹이는 준비 과정을 거쳐야 했습니다. 또한 안료마다 재료가 다르면 성질도 다르기 때문에 각각의 안료를 다루는 방법에도 숙달되어야 했습니다.

색에 따라서는 비소나 납에서 추출한 안료처럼 독성이 강한 것도 있었습니다. 안료가 퇴색하는 양상도 소재에 따라서 달랐기 때문에 이를 잘 파악하고 다루면 색이 바래는 것을 최소화할 수 있었지만, 안료를 잘못 다루면 원했던 색이 나오지 않는 경우도 있었습니다.

"그림의 상태가 좋다"라고 할 때에는, 보존 상태도 중요하지만 애초에 화가가 물감을 잘 다루었다는 것을 전제로 할 수밖에 없습니다. 옛 화가에게는 약제사와 같은 기술도 필요했던 것이지요. 옛 화가들은 정말 대단한 사람들이었습니다.

성모 마리아의 옷은 왜 파란색인가?

안료의 재료를 잠깐 살펴보았습니다. 오늘날 우리가 색에 대해서 가지고 있는 인식에는 그 색에 대한 과거의 가치관이 알게 모르게 스며들어 있다는 점은 놀랍습니다.

색의 이미지에 대해서는 색채심리학의 관점에서 빨간색은 정열, 파란색은 냉정과 같은 설명을 들어본 적이 있을 것입니다. 그러나 색이 불러일으키는 심리에 대해서는 오늘날까지도 여전히 해명되지 않은 점이 많고, 색에 부여되는 의미는 시대와 지역에 따라서, 또 사람마다 달라집니다.

한 가지 말할 수 있는 것은 17세기까지 색은 근간이 되는 재료와 떼려야 뗄 수 없었다는 것입니다. 이 때문에 색에 대한 인식에도 그 재료의 가치가 반영되어 있었습니다.

먼저 벨라스케스의 팔레트를 뒤덮은 갈색의 안료부터 살펴보겠습니다. 흙을 근간으로 하는 안료는 선사시대부터 사용되어왔습니다. 흙에는 여러 가지 색조가 있고, "옐로 오커(●)"는 노란 흙, "레드 오커(●)"는 적갈색의 흙, "그린 어스(테르 베르트, ●)"는 녹갈색의 흙에서 나왔습니다. 지역에 따라서 흙의 색이 다르기 때문에 움브리아의 "앰버(●)", 시에나의 "로 시에나(●)"처럼 산출된 지역명을 색의 이름으로 삼은 경우도 있습니다.

이처럼 흙만으로도 꽤 많은 색조들이 갖춰지기는 하지만 칙칙하고 수수한 색조뿐입니다. 차분한 느낌을 주지만 색 자체에 기품은 없다고 할 수 있지요.

그렇다면 빨간색이나 파란색 같은 선명한 색은 어디에서 얻었을까요? 선명한 색의 소재가 된 것은 근본적으로 천연 재료인 광물, 혹은 동식물로부터 추출한 염료(하지만 염료에서 유래하는 안료는 내광성이 나쁘고 색이 쉽게 바래는 것이 많았습니다)였습니다.

"파란 안료는 비싸다"는 이야기를 여러분도 한번쯤은 들어보셨을 것입니다. 파란색을 띠는 천연 소재는 얼마 되지 않았고 그중에서도 "라피스 라줄리"라는 준(準)보석을 원료로 하는 "울트라 마린(●)"은 무척 귀해서 금과 맞먹는 가치를 지녔습니다. 화가가 마음껏 사용할 수 있는 색이 아니었습니다. 울트라 마린이 그림에 사용되었다는 것만으로도 그 그림을 호화롭다고 생각하게 하는 색이었습니다.

그렇게 비싼 색이니까, 그림의 중요한 부분에 사용하고 싶어지는 것은 당연한 일입니다. 예를 들면 성모 마리아와 그리스도의 의상입니다. 성모 마리아의 파란색 옷이 눈에 띄기 때문에 "마돈나 블루"라고도 불리지만, 잘 보면 그리스도도 자주 파란색 옷을 입고 있습니다. 슬픔을 나타내기 위해서라는 등의 상징적인 의미가 담겨 있지만, **값비싼 색을 사용하여 존귀하게 보이고 싶다**는 이유도 있습니다.

이 울트라 마린을 편애한 화가로는 페르메이르를 들 수 있습니다. 그는 "이런 부분에 그 비싼 안료를 쓰다니?"라는 생각이 절로 들 정도로 울트라 마린을 아낌없이 썼습니다. 다음의 그림에서는 어느 부분에 울트라 마린이 사용되었을까요?

파란색과 금이 고급스럽다는 것은 이 두 가지를 사용하면 가장 고

얀 페르메이르, 「연주 연습」, 1660년대 전반

오른편 구석에 놓인 파란 의자가 먼저 눈에 들어옵니다. 물론 이 의자에 칠한 파란색은 울트라 마린입니다. 왼편 벽과 바닥의 푸른 기운이 도는 흑석 부분도 모두 천연 울트라 마린을 사용했습니다.

또 있습니다. 천장의 갈색 부분, 조금 푸른 기가 도는데, 여기 갈색에도 울트라 마린을 사용했습니다. 즉 파랗게 보이는 부분 전부가 울트라 마린을 사용한 것입니다.

금보다 비싼 안료를 기껏 천장을 칠하는 데에 쓰다니! 페르메이르의 그림이 사람의 마음을 끄는 것은 이처럼 상식을 뛰어넘는 부분 때문인지도 모릅니다.

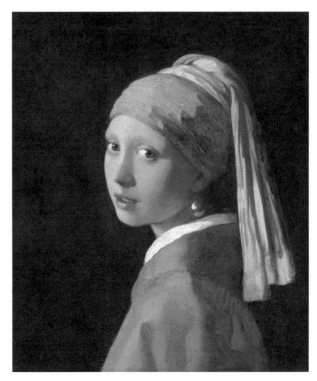

얀 페르메이르, 「진주 귀걸이를 한 소녀」, 1665년경

급스러운 그림이 된다는 것을 의미합니다. 페르메이르의 「진주 귀걸이를 한 소녀」는 울트라 마린과 금처럼 빛나는 노란색이라는 조합으로 고귀함이 느껴지게 합니다. (노란색의 안료는 값이 비싸지는 않았으나 르네상스 이후의 화가들은 금박을 직접 그림에 붙이는 대신 노란색으로 금처럼 보이도록 질감을 표현하는 것이 더 뛰어난 그림이라는 인식이 정착되었고, 그러다 보니 노란색 자체도 호화로운 것으로 간주되었습니다.)

오늘날에는 물감의 가격이 동일하게 저렴하지만, 이 조합이 풍기는 고급스러운 감각의 매력은 건재합니다. 프리미엄 제품의 디자인을 비롯해서 상류층과 같은 느낌을 주고 싶을 때에는 "파란색＋금색"을 사용합니다.

이밖에도 고급스러운 느낌을 주는 색이 있습니다. **빨간색, 흰색, 검은색**입니다. 이것들은 안료로서는 그렇게 비싸지 않습니다. 예를 들면 검은색의 재료는 식물성, 동물성 숯이기 때문에 (상아의 숯을 제외하고) 비교적 값이 싼 편입니다. 그렇다면 왜 값비싸다는 이미지가 있는 것일까요?

그것은 이런 색으로 천을 말끔하게 염색하는 것이 어려웠기 때문입니다. 특히 짙은 색으로 물들이거나 새하얗게 표백하기에는 재료도 노력도 기술도 필요했으므로, 왕후와 귀족만이 이런 색의 옷을 입을 수 있었던 시대가 이어졌습니다.

그중에서도 **빨간색**은 "버밀리온(수은주: ●)"이 연금술에서 중요하게 간주되었고, 피의 색이기도 해서 애초부터 의미가 각별했습니다. 심홍의 천이 가진 희소성은 그 가치를 더욱 높여주었고 빨간 옷을 입은 사람은 고귀한 존재라는 이미지가 생겼습니다.

이 때문에 그림에서 빨간색의 천을 등장시키면 울트라 마린의 파란색만큼이나 고귀한 인상을 풍기게 되었습니다. 성모나 그리스도도 파란색과 빨간색을 모두 걸친 경우가 많지요. 벨라스케스가 그린 그림에서 교황 인노켄티우스 10세가 입은 빨간색과 흰색도 그의 지위에 걸맞는 것입니다.

디에고 벨라스케스, 「교황 인노켄티우스 10세의 초상」, 1650년

회화는 후세의 시각 표현에 영향을 끼쳤습니다. 역사 속의 명화에서 고급스러운 느낌을 주는 색은 기호화되어 상업미술의 영역에서도 사용되었습니다. 그리고 그것에 친숙해진 우리도 그 색을 볼 때마다 고급스럽다고 자연스럽게 느끼게 된 것입니다. 고급 레스토랑에서 "빨간색＋금색"이나 "검은색＋흰색"과 같은 조합을 자주 사용하는 것도 이 때문입니다.

파랑의 발명이라는 혁명

지금까지 살펴본 것처럼 과거의 그림은 화가가 영감에 따라서 좋아하는 색을 마음껏 칠한 그림이 아닙니다.

화가에게 파란색을 자유롭게 사용한다는 것은 꿈과도 같은 일이었습니다. 파란색 안료로 사용되는 또다른 광물인 아주라이트는 무척 비쌌고, 울트라 마린의 대용품인 "스몰트"(색유리를 잘게 부순 것)는 르네상스 시기에 이미 사용되었지만 내구성이 좋지 못했습니다.

18세가 되자 상황이 갑자기 바뀌었습니다. 1704년 어느 날, 베를린의 연금술사 공방에서 일하던 조합사가 우연히 새파란 안료를 만들어낸 것입니다. 이것이 근대 초반의 인공 안료로서 유명한 "프러시안 블루(●)"입니다.

프러시안 블루는 녹색 기운이 살짝 도는 선명한 파란색입니다. 18세기에 프러시안 블루가 보급되면서 **회화에서 파란색의 면적이 갑자기 증가했습니다.** 고가였던 파란색의 가격이 떨어지면서 회화의 배색이 몽땅 바뀌었습니다.

다음에 나오는 1768년에 프라고나르(1732-1806)가 그린 「그네」를 봅시다. 이전 같으면 갈색으로 칠했을 배경에 대담하게 파란색을 썼습니다. 프러시안 블루가 없었다면 이렇게 칠할 수 없었겠지요.

피카소(1881-1973)의 "청색 시대"(파란색의 그라데이션만으로 그려진 피카소 청년기의 작품군)도, 가쓰시카 호쿠사이(1760-1849)의 「부악 36경」의 인상적인 파란색(통칭 호쿠사이 블루)도 프러시안 블루 없이는 생각할 수 없었을 것입니다.

게다가 화학의 발전에 의해서 18세기 말에는 세룰리안 블루, 1802년에는 코발트 블루 등 파란색의 발명이 계속됩니다. 가장 귀했

장 오노레 프라고나르, 「그네」, 1767-1768년

던 울트라 마린에는 거액의 상금이 걸렸고, 1826년에 프랑스의 화학자 장 기메가 합성에 성공했습니다. 이윽고 저렴한 제조방법이 확립되어 누구나 사용할 수 있는 색이 되었습니다.

결국 파란색 중에서 가장 비쌌던 울트라 마린도 싼값에 사용할 수 있게 된 것입니다. 파란색뿐만 아니라 온갖 색의 안료가 등장했습니다. 이로써 색을 마음껏 쓸 수 있는 시대가 되었습니다.

흙빛에서 극채색으로

합성안료의 여명기에는 시행착오도 겪어야 했고, 품질에 문제가 있는 것도 당연했습니다. 「반 고흐의 침실」의 제라늄 레이크가 등장한 것도 이 시기입니다. 이밖에도 크롬 옐로 같은 색은 칠하면 곧바로 색이 변한다는 평판이 자자했을 정도입니다. 색의 내구성에 문제가 없더라도 소재의 독성이 너무 강해서 사용할 수 없게 된 것도 있습니다. 문제가 있는 안료는 점점 밀려났습니다.

안료를 보존하는 방법도 크게 바뀌었습니다. 1824년에 안료를 넣는 금속 튜브가 발명되었습니다. 이전에는 화가들이 작업실에서 원재료를 미디엄과 섞어야 했고, 안료를 가지고 다녀야 할 경우에는 돼지의 방광에 넣는 등 이런저런 방법을 썼지만 여러 모로 약점이 많았습니다. 튜브에 넣은 안료가 판매된 덕택에 이제 야외에서도 쉽게 그림을 그릴 수 있게 되었습니다.

그러던 중에 인상주의(impressionism)가 등장합니다. 밝은색을 추구한 그들은 흙에서 나온 안료를 팔레트에서 추방하고 다채롭고 새로운 안료만을 사용했습니다.

이 시대의 수혜를 입었던 반 고흐는 신구 양쪽의 팔레트를 모두 경험했습니다. 1886년부터 1887년 사이에 반 고흐의 그림에서는 색이 확 바뀌었습니다. 자화상을 보면 이를 분명하게 알 수 있습니다. 다음의 두 그림을 비교해보지요.

같은 사람이 그린 그림이라고는 생각하기도 힘들 만큼 크게 달라졌습니다. 포즈와 구도는 거의 같지만 인상은 완전히 다릅니다. 이

안트베르펜에서 그린 자화상, 1886년 　　　　프랑스에서 그린 자화상, 1887-1888년

번 장을 시작하면서 이야기한 것처럼 색이 주는 인상이 얼마나 강한
지를 실감할 수 있습니다.

　안트베르펜에서 그림을 그리던 반 고흐는 배운 그대로의 전통적
인 팔레트를 사용했지만, 프랑스로 와서는 팔레트의 절반 이상을 코
발트 블루와 레몬 옐로 등 19세기 이후에 새로 등장한 안료로 채웠
습니다. 우리가 지금 보는 반 고흐 특유의 강렬한 색채는 이처럼 새
로운 안료에서 나온 것입니다.

지금까지 살펴본 것처럼 같은 "색"이라고 해도 합성안료의 등장 이
전과 이후는 필요한 기법도 비용도 의미도 다릅니다. 그렇지만 안료
가 귀중했던 시기에 색에 대해서 품었던 인상이 오늘날의 우리에게

도 전해졌다는 점은 흥미롭습니다.

"안료"를 소재로 의식함으로써 색에 대해서 분석적으로 고찰하기 위한 바탕이 어느 정도 생겼을 것입니다. 다음으로는 그 안료를 배열하는 방식에 대해서 살펴보겠습니다.

컬러 스킴을 보자!

색에는 세 가지 측면이 있다는 것을 알고 있나요? 색의 종류를 나타내는 "색상", 선명함을 나타내는 "채도", 밝음을 나타내는 "명도", 이렇게 세 가지입니다. 평소에 색을 보면서 이것들을 나눠서 생각하지는 않지만, 그림을 볼 때에 이것들을 나눠서 생각하면 분석하기에 좋습니다. 나누는 요령을 살펴봅시다.

명화는 흑백이라도 명화이다

우선 명도부터 시작하겠습니다. 다음에 나오는 두 점의 그림을 비교해봅시다.

위의 그림은 네덜란드 황금기의 풍경화가 라위스달(1628?-1682)의 작품으로, 하늘에 구름이 가득한 한가로운 전원 풍경입니다.

아래의 그림은 어떻습니까? 색을 빼고는 놀랄 만큼 똑같습니다. 저는 이 그림을 처음 보았을 때, 라위스달의 그림을 담은 포스터가 비에 젖어서 탈색된 것이 아닌가 싶었습니다. 이 그림은 미국의 화

야코프 판 라위스달,
「하를럼의 풍경」, 1665년경

레옹 다보, 「허드슨 강의 은빛」,
1911년

가 레옹 다보(1864-1960)의 작품입니다.

다보는 늘 이렇게 옅은 색으로만 그렸기 때문에 음영의 미묘한 차이를 중시하는 예술가라는 의미에서 "색조주의 예술가(tonalist)"로 분류됩니다. 이렇게까지 옅으면 어떤 풍경이 그려져 있는지 살피기 전에 "색이 옅다"라는 감상이 먼저 떠오를 것입니다.

이 두 점을 함께 보여드린 것은 명암의 정도가 이렇게까지 다르면, 그만큼 받는 인상도 달라진다는 점을 말씀드리고 싶었기 때문입니다. 명암의 콘트라스트의 가감은 그림의 성공에서 매우 중요한 부분입니다. 명암은 초점을 두드러지게 하기 위한 가장 중요한 요소입니다.

애초에 근대 이전의 회화 작업은 **모노톤의 밑그림 단계에서 음영의 배분을 미리 정해두고 그 위에 색을 겹쳐 칠해가는** 방식이었습니다. 다음에 나오는 레오나르도 다 빈치의 미완성작인 「동방박사의 예배」를 봅시다. 미완성의 밑그림 단계에서 모노톤으로 음영만 들어가 있습니다. 예정대로 작업이 진행되었다면 이 위에 색을 입혔을 것입니다.

스케치나 밑그림에서 모노톤으로 명암 배분을 미리 준비하는 것은 근대 이전에는 당연한 일이었습니다. 그만큼 명암을 결정하는 작업이 중요하다고 생각했던 것입니다.

이처럼 공들여 그렸기 때문에 **명화는 모노톤으로 바꿔보아도 그림의 흐름을 알 수 있는 구성**으로 되어 있고, 모노톤에서도 주연과 조연의 관계가 무너지거나 하지 않습니다. 지금까지 회화에 대한 책을 읽으

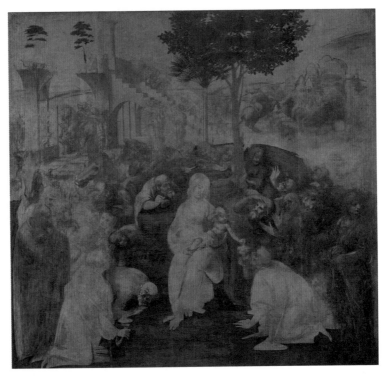

레오나르도 다 빈치, 「동방박사의 예배」(미완성), 1481–1482년

면서 그림이 책에 흑백으로 실려 있으면 실망하셨을지도 모르겠습니다. 하지만 이제부터는 명화의 명암 스킴을 확인할 수 있는 기회라고 생각해주시면 좋겠습니다.

근대 이후에 등장한 방식으로, 처음부터 색을 칠하여 완성하는 알라 프리마(Alla prima)라는 기법 또한 명암의 균형을 중시했습니다. 알라 프리마 기법으로 유명한 사전트(1856-1925)의 그림을 살펴보겠습니다.

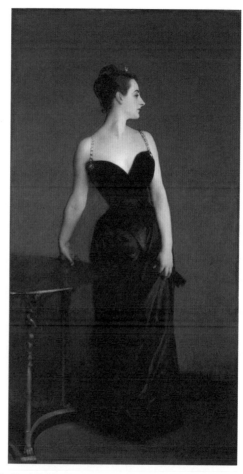

존 싱어 사전트, 「마담 X」,
1883–1884년

부인의 피부색을 가장 밝게, 드레스를 가장 어둡게, 배경은 검은색에 가까운 짙은 색으로 칠
해서 특히 부인의 가슴 부분이 두드러지도록 했습니다.

　니스를 칠한 층의 위에도 안료층이 얹혀 있는데, 완성시킨 후에도 몇 번이나 다시 그렸다
는 것을 알 수 있습니다. 부인의 피부를 더 밝고 눈에 띄도록 수정한 것 같습니다. 애초에는
드레스의 오른쪽 어깨끈이 흘러 내려와 가슴의 선과 나란하도록 그렸는데, 선정적이라는 비
난을 받고는 지금처럼 위치를 바꿨습니다.

　이처럼 고민하면서 다시 그릴 바에는 애초부터 정해놓은 대로 그리는 편이 나았겠다 싶을
정도로 거듭 고쳐 그려야 했습니다.

명암을 보는 법

명암의 가감은 구체적으로 어떻게 살펴보면 좋을까요? 가장 간단한 방법은 그림을 흑백 이미지로 바꿔보는 것입니다. 그리고 그레이 스케일을 사용하여 1부터 10까지의 음영의 폭을 어떻게 배분하여 구사하고 있는가를 확인하면 알기 쉽습니다. (색으로 설명하자면, 예를 들어서 노란색은 명도가 높고, 빨간색이나 초록색은 중간, 파란색이나 보라색은 낮아집니다.)

10단계의 그레이 스케일

1 2 3 4 5 6 7 8 9 10

풀스케일

하이키

로키

삼단계조

명암을 배분하는 방법은 **풀스케일**(full scale), **하이키**(high-key), **로키**(low-key), **삼단계조**, 이렇게 크게 네 가지로 나눕니다.

앞에서 라위스달과 다보의 그림을 비교해보았는데요, 라위스달은 흑백으로 치면 1부터 10까지 폭넓게 사용한 풀스케일입니다. 이런 경우에는 명암의 대조가 강한 부분이 눈길을 끕니다.

한편, 다보의 그림은 전체적으로 얕은, 1부터 3, 4 정도까지만 사용한 작품입니다. 이처럼 밝은 쪽에 치우쳐서 마무리되어 있으면 "하이키"라고 합니다. 아침이나 한낮의 풍경을 그리는 데에 적합합니다. 모네(1840-1926)를 비롯한 인상주의 회화도 하이키에 속합니다. 밝은 톤의 섬세한 변화가 볼거리입니다. 이런 그림에서는 조금이라도 어두운 부분이 있으면 무척 두드러집니다.

장 프랑수아 밀레, 「양 떼 목장, 밝은 달빛」, 1856–1860년

이와 반대로 어두운 톤을 주로 사용하는 그림을 "로키"라고 하는데, 이 경우에는 밝은 부분이 시선을 강하게 끕니다. 위의 밀레의 작품이 이런 예에 해당합니다.

이 책의 첫 장에서 초점을 다루면서 밝은 부분과 어두운 부분을 만드는 "도와 지"의 관계에 대해서 이야기했는데, 이 "도"와 "지"가 하이키와 로키에서는 역전됩니다. 밀레의 이 그림처럼 밤의 풍경을 그리는 데에 사용되는 스킴입니다.

마지막으로 크게 세 가지 계조로 나누어 단순화시킨 유형이 있습니다. 명암을 극단적으로 밀고 나가 일부러 1과 5와 10(하이라이트, 중간톤, 그림자)에 집약시켜 간결하게 배분하는 것입니다. 어두운 부분

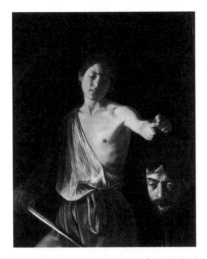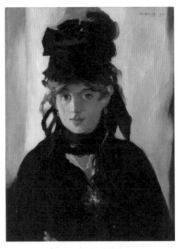

미켈란젤로 메리시 다 카라바조, 「골리앗의 머리를 든 다윗」, 1609–1610년

에두아르 마네, 「제비꽃 장식을 한 베르트 모리조」, 1872년

과 밝은 부분이 나란히 있어서 경계가 뚜렷해 보입니다. 카라바조(1571?–1610)나 코탄과 같은 17세기 화가들의 회화를 "빛과 그림자의 그림"이라고 일컫는 것은 이러한 명암 스킴을 지녔기 때문입니다.

또한 그 경향을 더욱 극단으로 밀어붙인 사람이 바로 에두아르 마네(1832–1883)로, 그의 작품은 카라바조에 비해서 음영의 단계가 좁아서 평평한 느낌을 줍니다. 그리고 명암을 1과 10의 극한으로까지 줄여서 흰색과 검은색만으로 표현한 작품이 말레비치의 「검은 사각형」(60쪽)입니다.

하나의 화면에서 명암의 폭을 부분적으로 나눠서 사용한 경우도 있습니다. 사전트의 「마담 X」(195쪽)는 전체적으로 보면 명암이 하이라이트와 그늘이라는 양극단에 치우친 그림입니다. 그러나 부인의

피부의 음영은 색조주의 화가들의 작품처럼 좁은 단계의 색조로 섬세하게 그려져 있습니다. 사전트가 활동하던 무렵에는 사람들이 이 창백한 피부를 좋아하지 않았습니다. 사전트의 친구조차도 이 색에 실망했다고 썼을 정도입니다. 하지만 오늘날에는 사전트의 특징이자 매력으로 간주되고 있습니다.

명암의 스킴을 볼 수 있게 되면 화가가 관객의 시선을 잡아끌기 위해서 활용했던 효과를 파악할 수 있습니다. 화가는 단순히 색감뿐만 아니라 명암이라는 관점에서도 화면을 조정한다는 것을 알게 되었으리라고 생각합니다.

선명한 색인가, 탁한 색인가

이제 색 자체를 살펴보겠습니다. 우선은 화려한 색이 두드러지는 그림이구나, 색조가 수수하구나 하는 것부터 보면 좋습니다. 이 또한 컬러 스킴(배색의 계획)을 파악하기 위한 출발점이 됩니다.

색의 선명도는 색의 종류 이상으로 분위기를 좌우합니다. 다음에 나오는 그림 두 점을 봅시다. 색의 조합은 서로 같습니다. 양쪽 모두 "오렌지", "황록색", "파란색" 등을 썼습니다. 하지만 전체적인 인상은 완전히 다릅니다. 색의 선명도가 다르기 때문입니다. 선명도에는 채도와 명도가 모두 영향을 미칩니다. 채도가 높아질수록 색은 선명해지고, 채도가 낮아질수록 색은 흐릿해집니다. 명도가 높아지면 색은 흰색에 가까워지고, 명도가 낮아지면 검은색에 가까워지는데, 어느 쪽으로 가든 색의 채도는 떨어집니다.

미켈란젤로 부오나로티, 「델포이의 무녀(시스 M. 푸케, 『운디네(*Undine*)』, 아서 래컴의 삽
티나 성당 천장화)」, 1509년 화(부분), 1909년

　미켈란젤로의 「델포이의 무녀」는 눈길을 확 잡아당길 만큼 선명한
오렌지와 황록색으로 칠해져 있습니다. 앞에서 색은 값비싼 것이었
다는 말씀을 드렸습니다. 특히 선명한 색은 그만큼 안료를 충분히
사용한 것으로, 보다 고급스러운 인상을 줍니다. 오늘날에도 짙은
색은 고급스럽다는 느낌을 주지요. 반대로 옅은 파스텔 컬러로는 고
급스러운 느낌이나 무게감을 표현하기 어렵습니다. 옅은 색이 전통
적으로 짊어져온 "값싼" 느낌 때문입니다.

　당시 사람들은 이 선명한 색채에서 비일상적인 풍요로움을 느낀
것이겠지요. 하지만 색을 값싸게 얻을 수 있는 오늘날의 우리는 풍
요롭다는 느낌보다는 현란하다는 느낌을 받곤 합니다.

피터르 몬드리안,
「빨강, 파랑, 노랑의 구성」,
1930년

　왼쪽의 작품은 영국의 인기 삽화가 아서 래컴(1867-1939)의 일러
스트입니다. 색이 연하고 스모키해서, 즉 채도가 전체적으로 낮은
데다가 명도는 옅은 회색 정도라서 각각의 색감보다 **전체적으로 쓸쓸
한 분위기**가 먼저 느껴집니다.

　이처럼 어느 정도 선명하지 않으면 어떤 색이라도 뚜렷하게 보이
지 않습니다. 제2장에서 밀레의 「이삭줍기」(103쪽)를 보았습니다. 그
런데 그 그림 속에서 허리를 깊이 굽힌 세 여성은 각각 **빨강, 파랑, 노
랑**, 삼원색의 모자를 쓰고 있지만 관객은 얼른 알아차리지 못합니다.
색이 칙칙하기 때문일 것입니다.

　그러면 색의 선명함에 따라 달라지는 인상을 정리해봅시다. 선명
한 색채의 효과로는, **고급스러운 느낌** 이외에도 몬드리안의 그림처럼
원색 특유의 단호하고 **이지적인 느낌**도 있습니다. 그리고 어느 정도의
채도가 있어도 명도가 낮아져서 짙고 어두운 색이 되면 묵직하고 삭

막한 인상을 줍니다. 뒤에 나오는 반 에이크의 「겐트 제단화」(208쪽)의 그림자 부분의 색조가 그림에 그와 같은 장중한 분위기를 부여합니다. 한편 파스텔 컬러를 비롯한 옅은 색은 앞에서 말한 것처럼 **값싼 느낌**을 주며, 인상주의 회화와 같이 부드럽고 밝은, 봄과 같은 즐거운 분위기를 자아냅니다. 그리고 회색이 섞여 채도가 낮은 색은 래컴의 그림처럼 덧없고 쓸쓸한 가을과 같은 인상을 줍니다.

그림에서 색의 선명함이 어떤 역할을 하는지, 그림의 주제나 인상과 어떤 관련이 있는지 살펴봅시다.

그전에 다시 한번 강조하지만, 앞에서 보았듯이 색이 변색되기도 하고, 그림 표면에 바른 바니시(varnish)가 황변하면서 전체적으로 갈색조로 바뀌는 등, 애초의 느낌과는 크게 달라지는 경우도 있습니다. 이런 사정도 고려하면서 첫눈에 단정 짓지 말고 유연하게 생각해볼 필요가 있습니다.

음영을 나타내는 방식과 색의 선명도의 관계

선명함은 어두운 부분을 묘사하는 방식과 밀접한 관계가 있습니다. 음영으로 입체감을 표현하는 것을 **키아로스쿠로**(Chiaroscuro, 명암법)라고 합니다. 그중에서도 레오나르도 다 빈치는 섬세하게 색조를 조정하여 윤곽선을 조금씩 어둡게 녹아들듯이 그리는 수법을 고안했습니다. 이 기법은 연기처럼 보인다고 해서 **스푸마토**(Sfumato, 이탈리아어로 연기를 의미하는 단어의 파생어)라고 합니다. 이 기법으로 그린 그림에는 아주 밝은 부분도 없고 아주 어두운 부분도 없습니다. 이와

스푸마토의 예
(레오나르도 다 빈치,
「모나리자」 부분)

달리 음영을 극단적으로 대비시키는 방식은 조금 전에 본 것처럼 카라바조(198쪽) 같은 화가들이 구사했는데, 테네브리즘(Tenebrism, "어둠"이 어원)이라고 합니다.

다 빈치의 경우, 그늘진 부분이 약간 갈색이나 검은색을 섞은 듯한 탁한 색으로 칠해져 있습니다. 연기처럼 아주 섬세한 그라데이션으로 되어 있고, 무엇보다 어두운 부분도 새카맣지 않습니다. 반대로 카라바조의 경우, 그늘은 칠흑에 가까운 짙은 색입니다.

그런데 다 빈치나 카라바조의 방식 외에도, 그늘진 부분까지 선명한 색으로 칠하는 경우도 있습니다.

앞에서 본 미켈란젤로의 「델포이의 무녀」(200쪽)가 좋은 예인데, 이 그림에서는 녹색 옷의 밝은 부분을 노란색으로 칠했습니다. 칸잔테(cangiante)라는 기법으로 중세부터 르네상스 초기에 화가들이 곧잘 구사했습니다. 스푸마토와는 대조적인 음영법으로 밝은 부분을 새하

유니오네의 예(라파엘로, 「벨베데레의 성모」 부분)

얗게 뽑아내거나, 그늘진 부분에 다른 색을 사용하거나 해서 색의
선명함을 유지합니다. 저는 칸잔테를 발견하면 그 아름다움에 기뻐
하곤 합니다만, 다 빈치는 고유색과 어긋나는 색으로 음영을 칠하면
현실성이 떨어진다며 칸잔테를 비난했습니다. 이처럼 다 빈치는 자
신의 생각에만 사로잡혀 융통성이 없는 면도 있었습니다.

라파엘로는 그늘진 부분에 선명한 색을 사용하여 중간톤을 조금
밝게 만드는 기법(유니오네[unione])을 구사했습니다. 이런 식으로 그
는 탁한 색을 피하면서 고유색만으로 음영을 칠했습니다.

인상주의 화가들은 그늘을 검은색이나 갈색으로 칠하지 않는 것
으로 유명하지만, 이 또한 칸잔테의 변형이라고 할 수 있습니다. 그
때문에 르누아르가 그린 나체의 여성의 그림을 보고, 당시 사람들은
(여성이) "피부병"에 걸렸다고 비난하기도 했습니다. 그러나 피부의

얀 페르메이르, 「기타를 치는 여인」(부분),
1670–1672년경

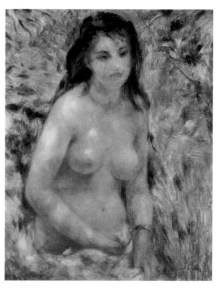

오귀스트 르누아르, 「햇빛 속의 누드」, 1876년

그늘을 엷은 파란색이나 녹색으로 칠한 사례는 역사적 명화에도 드
물지 않습니다. 페르메이르도 피부의 어두운 부분에 녹색을 사용했
습니다.

　근대 회화에는 애초에 그림자를 그리지 않은 그림도 많지만, 음영
이 있으면 그림자 부분을 어떤 색으로 칠했는지, 앞으로는 주의를
기울여서 살펴보시기 바랍니다.

색의 조합과 그 효과

색의 조합은 어떤 관점에서 보면 좋을까요? 색의 종류는 무한하지
만 우리가 눈으로 구별할 수 있는 색은 그중 아주 작은 일부입니다.

어떤 색이 눈에 띄는가, 사용하고 있는 색의 수는 어느 정도인가. 우선 이런 부분을 의식하여 보는 것에서 출발합시다.

명암을 보는 법 부분에서 살펴본 사전트의 「마담 X」(195쪽)나 카라바조의 그림에는 흰색, 검은색, 갈색 등 채도가 낮은 안료가 중심이며, 색의 수도 극단적으로 적습니다. 명암의 섬세한 변화를 주인공으로 하고 싶었기 때문에 굳이 많은 색을 사용하지 않은 것입니다.

이와 달리 색이 주인공이 된 그림도 있습니다. 이런 그림에서는 여러 가지 색을 조합하는 방식에 따라서 색의 방향성이 드러납니다.

1. 서로의 개성이 두드러지는 색

우선 실제 예를 살펴보지요. 오른쪽에 나오는 그림은 엘 그레코(1541-1614)의 「수태고지」입니다. 성모 마리아는 빨간 드레스에 파란 망토를 걸치고 있고, 천사는 노란 옷을 입고 있습니다. 배경은 전체적으로 푸르스름합니다.

이 조합은 오늘날의 미술학교에서 배우는 "빨강, 파랑, 노랑의 삼원색의 배색은 잘 어울린다"라는 이론에 맞습니다. 삼원색은 신호등에도 사용될 정도로 서로 착각할 일이 없는 명료한 색입니다. 그렇기 때문에 등장인물을 명확하게 나눠서 보여주고 싶을 때에 이 세 가지 색이 사용되는 경우가 많습니다.

색감의 차이를 색상이라고 하며, 빨강 → 오렌지 → 노랑 → 녹색 → 파랑 → 보라, 이렇게 가까운 색을 연결시켜 원형으로 나열할 수

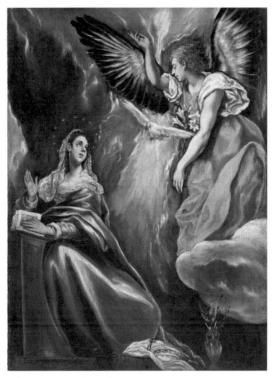

엘 그레코, 「수태고지」, 1590년경–1603년

있습니다(이 원을 색상환[色相環]이라고 합니다). 삼원색은 색상환에서 서로 떨어져 자리를 잡고 있습니다.

엘 그레코도 그런 생각으로 삼색으로 나눠서 칠한 것일까요? 그런 색채 이론이 당시에도 있었을까요? 17-18세기에 색의 과학이 발달하기 이전에도 "기본적인 색(원색)"이라는 개념이 있기는 했지만 유동적이고 막연했습니다. 오늘날처럼 삼원색을 의식했는지는 확실하지 않습니다.

반 에이크 형제, 「겐트 제단화」(부분), 1432년

아무튼 기독교 세계에서 종교화를 그릴 때에, 고급스러운 색을 사용하는 것은 자연스러운 흐름이었을 것입니다. 그것은 선명한 파랑, 빨강, 금색(노랑)이네요. 그 결과 이 그림 말고도 빨강, 파랑, 노랑의 삼원색을 중심으로 배색이 이루어지는 경우가 많습니다.

이와 달리 몬드리안은 확실히 의도적으로 기본적인 색으로 "빨강, 파랑, 노랑"을 선택했습니다. "안료 혁명" 이후로는 색채 이론을 바탕으로 색을 선택하려는 생각도 나타나게 되었습니다.

이번에는 또다른 작품, 반 에이크의 대표작인 「겐트 제단화」를 살

퍼봅시다.

전체적으로 색이 선명하고 짙습니다. 그리스도가 빨강, 마리아가 파랑, 세례 요한이 녹색 옷을 입고 있고, 이들의 광륜은 금박으로 되어 있습니다. 우리에게 친숙한 **빨강, 파랑, 노랑(삼원색)＋녹색**의 배색입니다.

녹색은 오랫동안 원색으로 간주되어왔고, 지금도 그렇게 생각하는 견해가 존재합니다. 삼원색에 색을 하나 더한다면, 당연히 "녹색"입니다. 라파엘로의 「시스티나의 성모」(142쪽)도 이 조합이었지요.

흔히들 삼원색을 "기본적인 색"이라고 생각합니다. 그에 비해 오렌지, 보라색, 초록색은 삼원색을 섞어서 만든 **이차색**(二次色)이라고 불립니다. 역시 저마다 구분하기 쉬운 색입니다만, 주인공이라는 느낌은 훨씬 약합니다. 예를 들면 주인공이 녹색이고 조역이 빨강이나 파랑인 그림은 별로 없는 것도 그런 이유 때문인 것 같습니다.

2. 비슷한 색끼리 종합하다

앞에서 몇 차례 살펴보았던 코탄의 정물화를 다시 한번 보겠습니다.

이번에는 색의 배치를 중심으로 살펴보지요. 검은 배경에 노란색, 초록색, 오렌지입니다. 이들 색은 색상환의 어느 지점에 자리잡고 있을까요? 오른쪽에 있는 색상환에 표시한 것처럼 위쪽 4분의 1부분에 모여 있네요. 이처럼 색상환에서 가까이 있는 색들로 이루어진 것을 **동계색**(同系色)으로 그린 그림이라고 합니다.

후안 산체스 코탄,
「모과, 양배추, 멜론, 오이」,
1602년

　삼원색이 "저마다 도드라지는 느낌"인 것과 달리 동계색은 색들끼리 잘 어울리는 느낌을 줍니다. 채소나 과일이라는 식물끼리의 연대감을 느끼게 합니다. 만약 이 그림에서 왼편 위쪽에 노란 모과 대신에 새빨간 사과가 걸렸더라면 그 부분만 두드러지는 바람에 전체적인 조화가 무너졌을 것입니다. (실제로 그런 식으로 이 작품을 패러디한 이미지도 있습니다.)

　이처럼 같은 계열의 색 조합은 풍경화에서 자주 볼 수 있습니다. 주로 하늘의 파란색과 식물의 초록색을 사용하기 때문입니다.

3. 서로 돋보이는 색

앞에서 프러시안 블루가 발명될 무렵의 이야기를 하면서 프라고나르의 「그네」를 보았습니다(188쪽). 프라고나르가 활동하던 로코코 시대에는 화가들이

우유에 띄운 장미꽃잎이라고 불렸던 밝은 분홍색을 즐겨 사용했습니다. 「그네」에서도 주인공 여성은 분홍색 드레스를 입고 있습니다.

로코코 이전에는 분홍색이 주인공이 되는 경우는 없었습니다. 왜냐하면 종래의 갈색 배경에서 분홍색은 같은 계열이지만 색이 옅어서 매몰되기 십상이었기 때문입니다. 분홍색은 색상이 상반되는 청록, 그것도 명도가 낮은 청록이 배경일 경우에만 주인공이 될 수 있습니다. 분홍색이 대두되게 된 배경에는 파란색의 발명이 있었습니다.

괴테의 색상환, 1809년

메리메의 색상환, 1830년

들라크루아의 메모

샤를 블랑의 별모양 색상환,
1867년

이처럼 색에는 서로를 돋보이게 만드는 조합이 있습니다.

보색이라는 말을 들어본 적이 있으신가요? 보색이란, 서로를 돋보이게 해주는, 괴테에 의하면 "눈이 요구한다"고 했던 두 색의 조합입니다. 색상환의 정반대에 있는 색들을 말하며, 가장 전통적이며 일반적으로 알려져 있는 것이 "**파란색 : 오렌지색**", "**빨간색 : 초록색**", "**노란색 : 보라색**"의 조합입니다.

이론에 따라 조금씩 다른 색상환도 있고, 보색의 짝도 그에 따라 달라집니다. 하지만 샤를 블랑과 레오노르 메리메 등이 화가들을 위해서 쓴 지침서에 실리면서 당시에 영향력을 행사했던 보색 조합은 이것을 기본으로 삼았습니다. 그림에 적용하기도 쉬웠기 때문에 당시 많은 화가들이 이를 따랐습니다. 들라크루아도 메리메의 책에 실린 보색 모형을 메모했고, 모네의 「인상-해돋이」(90쪽)과, 블랑의 책을 읽었던 반 고흐의 「자화상」(190쪽)도 이를 따라서 파란색과 오렌지색을 조합했습니다. 이렇게 여러 화가들이 따를 만큼 영향력이 있었습니다.

이런 측면에서 보면, 이 장에서 맨 처음 보았던 반 고흐의 변색된 그림은 애초에 그가 보색을 의식하며 그렸던 것입니다. 「반 고흐의 침실」(173쪽)은 "**노란색 : 보라색**"의 보색을 의식했고, 「장미」(175쪽)는 "**빨간색 : 초록색**"의 보색을 의식했습니다.

이번에는 세잔이 색을 배합한 방식을 보색이라는 측면에서 살펴보겠습니다.

덧붙이자면, 세잔의 풍경화는 대부분 색상환의 한쪽 부분(예 : 파

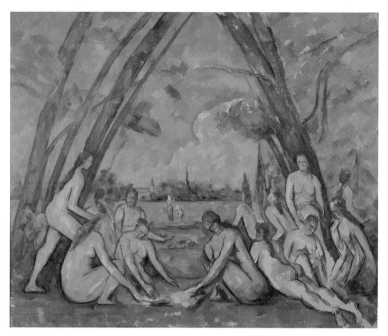

폴 세잔, 「대수욕도」, 1898-1905년

파랑, 초록, 오렌지를 사용한 그림입니다. 윗부분에서는 파란색이 주도하고 오렌지가 보조적이고, 아랫부분에서는 오렌지가 주도하고 파란색이 보조적이어서 순환하는 구도입니다. 세잔은 이처럼 한 부분에 사용한 색을 다른 부분에도 끼워넣어서 통일감을 부여했습니다.

오렌지색이 화면 전체를 삼각형으로 감싸고 있어서 통일감이 더욱 커집니다. 여기에 초록색이 악센트처럼 들어갔습니다.

세잔의 그림은 얼핏 서툴러 보이지만, 이런 계산을 분석적으로 파악하면서 살펴보면 전혀 질리지 않는 훌륭한 작품임을 알게 됩니다.

랑-초록-오렌지)만 사용했습니다. 가장 밝은 색에 오렌지를 두고, 어두운 색에 파랑을 두는 것입니다. 이렇게 듣고 보니 그렇게 느껴지지요? 이 특징이 "세잔다움"의 한 요인이기도 합니다.

색으로 가득 채운 그림은?

사전트의 「마담 X」(195쪽)는 어스 컬러(earth color)가 주요 색조이지만, 그런 만큼 언저리에 칠한 붉은 색조가 두드러져서 육감적인 느낌을 줍니다. 이처럼 베이스 컬러에 다른 색을 조금 가미하면 무척 두드러지기 때문에 초점으로 삼을 수 있습니다. 화면의 다른 부분을 억눌렀기 때문에 한 가지 색이 주인공이 될 수 있는 것입니다.

그런데 화면에 여러 가지 색이 담겨 있는 경우에는 주인공을 찾기가 어려워집니다.

안료가 귀했던 시대에는 그림을 온통 선명한 색으로 채운다는 것은 사치였습니다. 중세 말에 제작된『베리 공의 매우 호화로운 기도서』(58쪽)는 배경조차 색이 선명하지요. 최고급의 기도서이고, 지면이 작기 때문에 가능했습니다.

화면이 다채로워지는 것은 아름답지만, 문제는 모두가 화려해지면 눈에 띄게 하고 싶은 것이 매몰되기 쉽다는 점입니다. 크게 그리던가, 어떤 식으로든 차별화가 필요합니다. 그림에서 색을 사용한 방식과 함께, 색으로 어떻게 초점을 만들었는지 주의를 기울여서 보아야 합니다.

다음의 두 점의 그림을 확인해봅시다.

도미니크 앵그르, 「노예와 함께 있는 오달리스크」, 1839-1840년

배경의 기둥이나 천의 빨간색 외에 오렌지, 녹색, 파란색으로 색채가 풍부한 그림입니다. 게다가 자세히 보면 서로 인접한 색 대부분이 보색 관계로 되어 있습니다. 조합을 잘 이루었구나 하고 놀랄 정도로, 세세하게 맞춰져 있습니다.

그러나 이 그림에서 가장 눈에 띄는 것은 선명한 색 부분이 아니라, 색으로서는 채도가 낮은, 옆으로 누운 알몸의 여성인 것이 흥미롭습니다. 명도가 가장 높기 때문에 눈에 띄는 것입니다.

안료가 저렴해진 시대가 아니라면 떠올릴 수 없는 수법이네요.

폴 시냐크, 「펠릭스 페네옹의 초상」, 1890년

시냐크(1863-1935)는 색을 섞어서 칠하는 것이 아니라 점으로 칠한 것으로 유명합니다. 이 그림에서 페네옹이 입은 오렌지색 재킷의 그림자 부분에 보색인 파란색을 썼는데, 밝은 부분에는 오렌지색 점을 많이 쓰고, 어두운 부분으로 갈수록 파란색 점을 많이 쓰는 방식으로 명암을 나타냈습니다. 그리고 배경에는 방사상으로 여섯 가지 색을 배치했는데, 이 또한 서로 이웃한 색이 보색으로 되어 있습니다.

색의 띠가 리딩 라인이 되고, 방사상이 시선을 유도하고 있지만, 이것이 가장 중요한 무슈 페네옹 쪽으로 향하지는 않습니다. 오히려 그와 대립하는 제2의 포인트를 만들어서 주인공보다 배경이 두드러집니다. 색의 효과를 추구한 시냐크다운 그림입니다.

여기까지 배색과 그 효과에 대해서 알아보았습니다. 왜 이 색이지 하고 생각해보는 것으로, 그림의 색 선택의 원리가 보이기 시작할 것입니다. 나아가 화가에 의해서도, 시대에 따라서도 특징적인 색상이 있다는 것을 알게 되실 것입니다. 그렇게 조금씩 배워나간다면 급속도로 눈이 높아집니다. 이를 위해서 부디 좋은 작품을 많이 접하기를 바랍니다.

역사적인 영향을 받은 색

마지막으로 그림에 관한 배경 지식의 유무에 따라서 색이 보이는 방법이 어떻게 변화하는가를 시험해보며 이 장을 마무리하고자 합니다.

다음에 나오는 밀레이의 「마리아나」라는 그림입니다. 마리아나는 셰익스피어의 『자에는 자로(*Measure for Measure*)』에 등장하는 인물로, 지참금이 바다에 빠지는 바람에 약혼자에게 버림을 받은 가련한 여인입니다. 아마도 계속 자수를 놓다가 지쳤는지, 일어서서 허리를 펴는 중인 듯합니다.

명암의 스킴은 오른편이 어둡고 왼편이 밝습니다. 색은 광택이 있고 선명합니다.

어떤 색이 눈길을 사로잡나요? 우선 여성의 드레스는 짙은 파란색입니다. 그리고 의자의 오렌지색과 스테인드글라스의 빨간색, 책상 위의 자수와 식물의 황록색 등이 눈길을 끕니다. 차가운 색인 파란색과 녹색을 따뜻한 색인 빨간색, 오렌지색과 대비시킵니다.

이 그림과 색의 분위기가 닮은 그림을 지금까지 보았던 그림들 중

존 에버렛 밀레이, 「마리아나」, 1850–1851년

에서 고른다면 어느 것일까요? 한번 살펴볼까요?

반 고흐도 르누아르도 아니고 앵그르(1780–1867)도 시냐크도 아닐 것입니다. 아마도 반 에이크의 「겐트 제단화」(208쪽)나 미켈란젤로의 「델포이의 무녀」(200쪽)가 아닐까 싶습니다. 이 그림들이 닮아 보이는 데에는 이유가 있습니다. 밀레이가 의도적으로 그 그림들의 색채를

따랐기 때문입니다.

밀레이는 1848년에 결성된 "라파엘 전파(pre-Raphaelite Brotherhood)"의 대표적인 화가였습니다. 라파엘 전파의 예술가들은 자신들의 시대의 보수적인 예술—라파엘로 시대에 확립되고 면면이 계승된 아카데미즘 예술—을 별로 높게 평가하지 않았습니다.

그래서 이들은 시대를 거슬러올라 말 그대로 "라파엘로 이전", 즉 중세 고딕 미술의 전통으로 돌아가려고 했습니다.

고딕 미술의 특징이라면 『베리 공의 매우 호화로운 기도서』에서 본 것과 같은 세밀한 묘사와 색을 섞지 않은 선명한 배색을 들 수 있습니다. 또한 중세의 특징을 뚜렷하게 보여주는 북유럽 르네상스의 회화(62쪽에서 본 마시스의 그림, 반 에이크의 「아르놀피니 부부의 초상」[153쪽], 「겐트 제단화」[208쪽])에서도 세밀한 묘사와 금속 같은 느낌을 주는 선명한 원색을 볼 수 있습니다.

라파엘 전파는 이러한 색을 되살리려고 했습니다. 밀레이의 그림에서 보이는 윤기 나고 아름다운 색감, 배경의 섬세한 묘사에서 그런 영향이 엿보입니다.

이런 맥락에서 벗어나서 밀레이의 그림만 본다고 해도 "아름다운 색채로군", "오렌지색과 녹색을 대비시켰네" 하며 감상할 수 있을 것입니다. 그러나 한 걸음 더 나아가 라파엘 전파가 고딕의 색채를 의식했다는 맥락을 이해한다면, 이들의 그림에 담긴 색의 의미를 더 깊이 파악할 수 있습니다. 게다가 고딕 미술과 라파엘 전파의 회화를 비교하여 공통점과 차이점을 의식적으로 관찰할 수 있어서 더욱

즐겁습니다.

자, 여기까지 시선, 균형, 색에 대해서 살펴보았습니다. 이제 무엇이 남았을까요? 이 모든 요소들을 종합하기 위한 기반이며 설계도와 같은 것, 바로 "구도"입니다.

제5장

명화의 배후에는 구조가 있다

─구도와 비례

아래의 그림은 유명한 보티첼리의 「비너스의 탄생」을 아주 많이 흐리게 한 것입니다. 이렇게 흐릿해서 세부를 볼 수 없어도 이미 이 그림을 아는 사람은 "아, 그 유명한 그림이구나"라며 금방 알아볼 것입니다. 그럴 정도로 그림의 대체적인 구성에 이 그림의 특징이 나타나 있는 셈입니다. 게다가 명화일수록 화면 구성의 완성도가 높기 때문에 멀리서 보거나 작은 이미지더라도 그림을 대충은 알아볼 수 있습니다.

화가 아리스티데스는 이렇게 작은 섬네일만 보더라도 그림의 좋고 나쁨을 알 수 있다고 말합니다. 이는 아리스티데스의 특별한 능력이 아닙니다. 크기를 줄여도 그림의 구조가 드러나기 때문입니다.

특정한 구도는 마치 관용구처럼, 어떤 결정된 의미를 가지는 경우

도 있습니다. 모르면 그냥 지나칠 수도 있지만, 기본을 파악해두면 구도를 통해서 그림의 의미를 알 수 있습니다. 이번 장에서는 구도에 담긴 의미를 살피기 위한 도구들을 알아보겠습니다.

다음으로 구도가 "잘 정돈된" 이유에 대해서 생각해볼 것입니다. 명화의 반열에 오른 작품이라면 **모든 것이 있어야 할 장소에, 필연성을** 가지고 배치되어 있는 것처럼 느껴지는 법입니다. 무엇 때문일까요? 실제로 회화에는 "화면 안에 이러한 비례로 배치하면 잘 정돈되어 보인다"라는 규칙이 존재하며, 그것이 명화의 구조를 배후에서 확실하게 지지해줍니다. 조금 어렵게 느껴질지도 모르지만, 누구라도 측정해보면 확인할 수 있습니다. 무엇을 바탕으로 비례가 결정되는지 그 기준을 소개하도록 하겠습니다.

오른쪽은 왼쪽보다 격이 높은가?
—위치가 보여주는 힘의 관계

"그는 나의 오른팔이다"라는 말처럼 공간적인 위치관계를 사용하여 비유적으로 서열을 나타내는 경우가 있지요. 회화에도 상석과 말석이 있는데, 그것을 활용하여 등장인물이나 사물 사이의 관계를 나타내는 경우에는 그 점을 알아볼 수 있어야 합니다.

간단한 것부터 시작해보겠습니다. 화면의 한가운데는 중요한 것을 나타내는 위치라는 것은 쉽게 알 수 있습니다. 보티첼리의 「비너스의

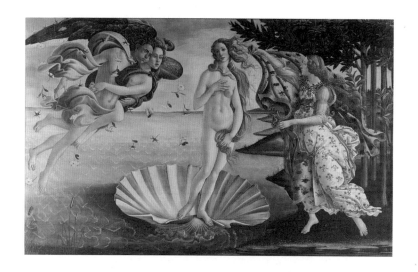

탄생」에서 비너스는 다른 인물들에 비해서 별로 크지는 않지만, 한 가운데에 있기 때문에 중요성은 분명합니다.

그렇다면 화면의 상하좌우는 어떨까요?

화면의 위와 아래

화면 위와 아래 중에서 어느 쪽에 더 중요한 것, 가치가 높은 것을 둘까요? 반드시 위쪽에 둘 것입니다. 그렇습니다, 화면의 상하는 종종 직관적으로 상하관계를 나타냅니다. 예를 들면, 미켈란젤로의 「최후의 심판」에서는 그리스도와 성모, 성인들이 화면 위쪽에 자리를 잡고 있고, 덜 중요한 인물들은 아래쪽에 있습니다.

뭉크(1863-1944)의 「절규」는 누구나 한 번쯤은 본 적이 있을 텐데요, 찬찬히 다시 보면 중심인물이 의외다 싶을 정도로 아래쪽에 있다

에드바르드 뭉크, 「절규」, 1893년

고 느껴집니다. 정확히 화면의 아래쪽 절반에 있어서 무거운 하늘에 짓눌려 있는 것처럼 보입니다.

여기에 더해서 화면 안쪽에 두 명의 인물이 있는 것도 알아차릴 수 있습니다. 이 인물들의 다리가 정확히 주인공의 머리 높이에 있습니다. 이 점이 폐쇄적인 느낌과 소외감을 가중시킵니다.

주인공이 화면 아래쪽에 있다는 점이 강렬한 불안과 고독의 표현

폴 세잔, 「생트 빅투아르 산」, 1902-1906년경

에 잘 어울립니다. 이 인물은 어딘가에 끼인 것처럼 얼굴이 좁고 길
쭉합니다. 그런데다가 칼로 내려치는 것처럼 사선으로 뻗은 난간까
지 더해져서 궁지에 몰린 것 같은 느낌을 배가시킵니다.

 그런데 화면의 상하가 반드시 상하관계를 나타내지 않는 경우도
있습니다. 풍경화를 예로 들어보겠습니다. **전경**(前景)이나 **후경**(後景)
이라는 말을 들어보셨을 것입니다. 화면을 가로로 반으로 나눕니다.
그러면 대체로 상반부가 후경이 되고 하반부가 전경이 됩니다. 화면
을 삼등분하는 경우에는 위쪽 3분의 1이 후경이고, 가운데가 중경,
아래쪽 3분의 1이 전경입니다.

 깊이감을 평면에 끌어들이기 때문에 상하로 뒷쪽과 앞쪽을 나타
낼 수 있습니다. 이 경우에 위쪽에 있으니까 대단한 것이거나 아래

쪽에 있으니까 서열이 낮은 것이 아닙니다. 전경에 주인공을 놓기도 하고, 앞의 세잔의 그림처럼 주인공인 산이 후경에 자리를 잡기도 합니다. 이 그림은 화면 상하가 후경, 중경, 전경으로 딱 삼등분되어 있습니다.

그러면 서열을 나타내는 그림이 상중하로 구성된 경우, 화면의 위쪽과 한가운데 중에서 어느 쪽의 서열이 더 높을까요? 대체로 한가운데가 중요하다고 보면 됩니다. 얼른 봐도 분명하게 어느 한쪽이 두드러진다면 두드러진 대로 판단하면 되니까 골치를 썩일 필요는 없습니다.

다음의 그림처럼 화면에 등장하는 두 인물 가운데 어느 쪽의 서열이 위인지 판단이 어려운 경우에는 이들의 관계를 조금 세심하게 살펴볼 필요가 있습니다.

화면 속에서 작용하는 서열을 대체 어떻게 알 수 있다는 것인지 궁금하실 수도 있습니다. 그러나 리피(1406?-1469)의 그림이 주는 인상은 위치에 의한 서열의 표현에 의해서 결정되어 있고, 우리는 무의식적으로 "아기 쪽이 더 중요한 인물인 것 같다"라고 느끼게 됩니다. 그림의 내용까지 자세히 분석하지는 못하더라도 이런 방법만으로도 어느 정도 알아차릴 수는 있습니다.

이처럼 화면 안에서 차지하는 위치가 주종관계를 나타내는 경우가 있습니다. 그저 한가운데라서 주인공이라거나 두드러지니까 중요하다고 간단히 판단할 수 없는 미묘한 표현도 가능하다는 것을 강조하고 싶습니다.

필리포 리피, 「성모자」, 1460−1465년경

리피의 「성모자」에는 초점이 두 개입니다. 왼편에 성모 마리아, 오른편에 아기 예수. 화면의 한가운데에서는 성모와 아기 예수의 손이 닿을 듯 말 듯합니다. 여기서 눈여겨보아야 할 것은 아기 예수의 손이 위에 있고 성모의 손이 아래에 있다는 점입니다. 두 인물의 상하관계를 나타냅니다.

성모자라는 주제는 화가들에게 고민거리였습니다. 신의 아들과 신의 어머니를 담은 것이기 때문에 어느 한쪽을 너무 뚜렷하게 격상시키면 안 될 노릇이었습니다. 그리스도는 아기이기 때문에 작게 그릴 수밖에 없고, 별다른 장치가 없으면 아무래도 몸집이 더 큰 성모 쪽이 두드러집니다. 그리스도를 다른 점에서 우위에 놓거나 성모를 억누르지 않으면 안 됩니다.

여기서 이 그림은 두 개의 초점의 "매듭"인 손의 위치를 이용하여 상하관계를 나타냈습니다. 이밖에도 성모의 얼굴을 아래쪽으로 기울여서 경배하는 자세를 취하게 했고, 성모에게 아이를 안게 하지 않고 천사들에게 맡겨서 성모가 소극적인 태도를 취하도록 만드는 등 온갖 요소들을 조정했습니다(하지만 천사가 왜 관람객을 향해 빙긋 웃고 있는지는 의문입니다).

화면의 왼편과 오른편

서양에서 좌우에는 일반적으로 오른쪽이 서열이 높다는 의미가 부여되어 있습니다. 영어에서도 오른쪽(right)에는 "올바른 것"이라는 의미가 있지요. 그래서 그림 속에서도 오른편이 우월함을 나타냅니다. 그런데 여기서 한 가지 까다로운 점이 있는데, "그림 속 인물에게 오른편"은 관객의 입장에서는 왼편이라는 점입니다.

예를 들면 미켈란젤로의 「최후의 심판」에서는 천국으로 올라가는 이들이 그림의 왼편에 있고, 지옥으로 떨어지는 이들이 오른편에 있습니다. "수태고지"를 다룬 여러 작품들에서도 빛이 왼편에서 들어오는 경우가 많은데, 이것도 서열에 대한 마찬가지의 관념에 따라서 그린 것입니다.

남녀를 대등하게 그린 경우에는 보통 남성이 그림의 왼편에 있습니다. 제3장에서 본 「아르놀피니 부부의 초상」(153쪽)에서도 아르놀피니가 왼편에, 그것도 머리 하나 크기의 높은 위치에 자리를 잡고 있습니다. 이를 통해서 "남성이 주로 지위나 신분이 높다"라는 당대의 관념을 읽을 수 있습니다. 물론 이 그림에서는 빛도 왼편 창문에서 들어옵니다. 여기에 더해 남성과 여성의 손이 겹쳐지는 "매듭"이 중심보다 좀더 오른편에 있습니다. 이 또한 남성이 주도적이고 우위에 있다는 것을 나타냅니다. 화가 자신은 의식하지 못했을 수도 있지만 이런 대목에서 회화는 시대와 문화의 가치관을 드러냅니다.

이밖에도 뒤러의 「아담과 이브」에서도 아담이 왼편에 있습니다. 티치아노의 「내 몸에 손 대지 말라」에서도 그리스도가 왼편에, 마리

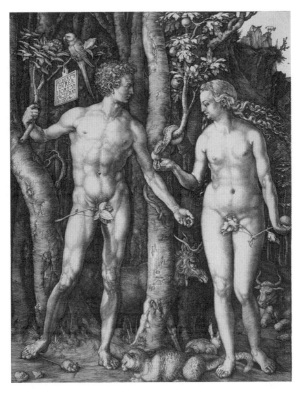

알브레히트 뒤러, 「아담과 이브」, 1504년

아 막달레나가 오른편에 있습니다. 두 인물을 나눠놓으려는 것처럼 배경에 나무 한 그루가 서 있는데, 이는 좌우로 성스러운 공간과 인간의 공간을 나누는 기호적 표현입니다.

물론 카라바조의 「성 마태오의 소명」 같은 예외도 있습니다. 이 그림은 이탈리아 로마의 산 루이지 데이 프란체시 성당에 걸린 세 점의 연작 가운데 한 점입니다. 이 성당에는 제단 바로 위에 카라바조의 또다른 작품인 「성 마태오의 영감」이 걸려 있고, 「성 마태오의 소

티치아노 베첼리오,
「내 몸에 손대지 말라」, 1514년경

미켈란젤로 메리시 다 카라바조,
「성 마태오의 소명」, 1600년경

명」은 그 왼편 벽에 걸려 있습니다. 그렇기 때문에 이 그림에서는 오른편에서(즉, 제단 쪽에서) 빛이 들어오는 것처럼 연출했습니다.

그렇다면 미켈란젤로의 「아담의 창조」(72쪽)에서 창조주가 오른편에서 다가오는 이유는 무엇이냐고 물어보실 분들도 계실 것입니다. 이것은 저도 잘 모르겠습니다.

왼쪽과 오른쪽의 관계는 시대와 문화에 따라서 달라지기도 합니다. 절대적인 법칙이 아니라 대체적인 관례라고 생각해주시면 좋겠습니다.

이시동도법

화면의 구도를 통해서 주제를 표현하는 방식으로는, 이색적이지만 중요한 또 한 가지 기법이 있습니다.

티치아노 베첼리오,
「질투심 많은 남편의 기적」,
1511년

　바로 하나의 화면에 두 개 이상의 장면을 함께 보여주는 "이시동도
법(異時同圖法)"입니다. 일본의 에마키모노* 등에 자주 나오는 방식이
지만, 서양에서도 르네상스 초기까지는 자주 사용되었습니다.

　한 점의 그림에 여러 장면이 들어 있다는 것은 어떻게 알 수 있을
까요? 동일 인물은 같은 복장으로 그려지기 때문에 다른 장면임을 알
수 있는 것입니다. 티치아노의 초기작인 「질투심 많은 남편의 기적」
이 그러한 예입니다.

　이 그림은 화면의 앞쪽과 오른편 안쪽에 두 개의 장면을 담았습니
다. 앞쪽의 장면이 주요 장면이라고 짐작됩니다. 아내를 학대하고

＊　*繪券物* : 일본에서 발전한 그림 형식으로 가로로 긴 화폭에 풍경이나 이야기를 연속적으로 묘사
　한 그림 / 옮긴이.

있는 남편은 독특한 세로 줄무늬 옷을 입고 있기 때문에 오른편 안쪽의 인물과 같은 인물이라는 것을 알 수 있습니다.

이시동도법을 구사한 그림에서는 사건이 시간 순서와 어긋나게 배치된 경우도 있어서 주의 깊게 보아야 장면을 알아볼 수 있습니다. 레오나르도 다 빈치는 이시동도법을 매우 싫어했는데(하나의 화면에 하나의 장면이 담겨야 현실적인 느낌을 줄 수 있다고 생각한 것입니다), 그런 점도 작용했는지 이 뒤로는 유럽 회화에서 거의 자취를 감추었습니다.

구도의 정석

구도에는 이른바 정석이 있고, 대부분의 명화는 정석의 조합으로 이루어져 있습니다. 여기서는 이런 구도가 화가가 창조한 것인지 아니면 어떤 템플릿(template)이 있어서 그것을 따르는 것인지를 살펴보겠습니다.

「모나리자」처럼 인물의 가슴 위쪽으로, 얼굴이 왼편이나 오른편 한쪽으로 4분의 3이 드러나도록 그린 그림은 얼른 보아도 초상화라는 것을 알 수 있지요. 이런 식의 구도 자체에 초상화라는 기호적인 의미가 있는 것입니다. 이 템플릿 표현을 모두가 공유했기 때문에 동물에게 같은 포즈를 취하게 하는 등의 패러디 물도 나왔습니다.

르네상스 초기에는 옆모습을 그리는 것이 초상화의 일반적인 방식이었고, 당시 화폐에 담긴 초상은 옆모습이 정석이었습니다. 서장에서 본 코플리의 「소년과 다람쥐」(20쪽)는 18세기 중반의 초상화 치

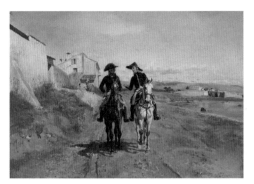

에르네스트 메소니에, 「장군과 부관」, 1869년

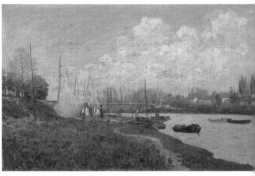

알프레드 시슬레, 「그물 말리기」, 1872년

고는 드물게도 옆모습을 그린 것으로, 색다른 표현이었던 셈입니다.

풍경화에도 정석이 있습니다. 바로 전경에 시선이 미끄러져 들어가도록 하는 요소를 두고, 이를 후경에서 오른편 위쪽을 향하거나 오른편 아래쪽을 향하는 대각선과 연결하고, 중경에 주요한 것을 두는 것입니다. 바다를 그리든 언덕을 그리든 간에 동일한 법칙이 적용되었습니다.

제3장의 끝부분에서 보았던 메소니에의 또다른 작품 「장군과 부관」이 그 전형적인 예입니다. 언덕을 그린 그림에 대입하자면 장군이 있는 자리에 양과 양치기를 놓고, 앞쪽 바큇자국은 울타리나 풀로 바꾸고, 배경의 사선은 산 같은 것으로 바꾸면 풍경화로서 성립합니다. 사실, 풍경화에서 이런 구도는 꽤 흔합니다. 위의 오른쪽 그림은 알프레드 시슬레(1839-1899)가 그린 「그물 말리기」입니다. 전경에 오솔길이 있고 구름이 사선을 그리며 펼쳐지고 중경에 그물이 보입니다. 의외로 폭넓게 사용되는 템플릿입니다.

정석이라고까지 할 수는 없지만 잘 이루어진 구도를 빌려오는 경우도 있습니다.

프라 안젤리코(1390/95-1455)가 그린 「그리스도의 매장」을 봅시다. 한가운데 축 늘어진 그리스도가 안쪽의 무덤으로 옮겨지는데, 왼편에서는 마리아가, 오른편에서는 요셉이 몸을 굽혀 예수의 손을 잡고 있는 모습입니다. 화면은 좌우대칭을 이루어 균형이 좋고, 시선도 중앙에서 한 바퀴 회전합니다. 요컨대 훌륭한 그림입니다.

다음으로는 판 데르 베이던의 「그리스도의 애도」를 봐주세요. 프라 안젤리코의 그림과 무척 닮았습니다.

등장인물이 많아졌고, 앞쪽에 놓인 돌 덮개의 각도가 조금 다르기는 하지만 나머지는 거의 같습니다. 구도가 같은 만큼 개성의 차이도 선명하게 드러납니다. 프라 안젤리코의 그림은 색이 밝고 인물들의 움직임이 자연스럽지만, 베이던의 그림은 색이 짙고 어둡고 금속처럼 윤기가 있는 데다가 인체는 말라비틀어진 나무처럼 마디마다 꺾여 있고 배경은 촘촘하게 묘사되어 있습니다. 이런 차이는 두 작품의 개성으로서 주목되는 특징이기도 합니다.

이처럼 성공적인 그림의 구도를 따라하는 것은 부끄러운 일이 아닙니다. 오늘날 같으면 당장에 표절이라고 비난을 받겠지만, 렘브란트나 루벤스와 같은 거장들도 앞선 작품의 구도를 적잖이 차용했습니다.

특정한 배치나 포즈가 관례처럼 답습되면 누가 보아도 금방 알아볼 수 있습니다. 여러분은 이미 프라 안젤리코의 「그리스도의 매장」과 같은 구도를 보면, 단번에 파악할 수 있는 사람이 되었습니다. 특

프라 안젤리코, 「그리스도의 매장」, 1438-1440년

로히어르 판 데르 베이던, 「그리스도의 애도」, 1460-1463년

히 문자를 읽을 수 없는 사람이 많았던 시대에는 일종의 정형문(定型文)처럼 활용되었을 것입니다. 한눈에 보고 알 수 있다는 것은 시각 정보로서 매우 중요합니다.

명화에 숨겨진
십자선과 대각선

그러면 이제 구도 자체가 어떻게 이루어지는지 살펴보겠습니다. 지금까지 회화 작품 안에 들어 있는 복잡한 장치들을 보았습니다. 그런 것들을 고려하면서 주인공을 어디에 둘지, 배경의 지평선은 어디에 그을지 등의 사항들을 거장들은 도대체 어떻게 결정한 것일까요? 잘될 때까지 시행착오를 거듭할 수밖에 없었을까요? 아니면 무엇인가 기준으로 삼을 만한 것이 있었을까요?

실은 그 기준이라는 것이 있었습니다. 가이드라인이라고도 할 수 있는 **구도의 "마스터 패턴"**입니다. 이것을 알면 얼핏 별 뜻 없어 보이던 그림에서 갑자기 질서가 확연히 눈에 들어오게 됩니다.

우선은 간단하게 제3장에서 다루었던 네 점의 그림에서 초점과 구조선이 어디에 있는지를 살펴보지요. 모든 것은 **십자선과 대각선**을 긋는 것에서 출발합니다.

잠시 바라보면 무엇인가를 알아차릴 수 있을 것입니다. 초점과 구조선은 그림에 그은 십자선, 대각선과 어떤 관계가 있을까요?

호퍼, 「일요일 이른 아침」

우에무라 쇼엔, 「서장의 춤」

루벤스, 「십자가를 세움」

우에무라 쇼엔, 「미유키」

　「서장의 춤」의 여성은 중심선에 딱 맞춰서 오른편에 서 있습니다. 호퍼의 「일요일 이른 아침」에서 1층과 2층의 경계는 화면을 위아래로 양분한 선 위에 있으며, 사인 폴의 높이는 대각선에 맞춰져 있다는 것도 보이기 시작합니다. 「십자가를 세움」과 「미유키」에서는 미유키와 그리스도의 몸의 각도가 각각 오른편 위쪽과 왼편 위쪽을 향하는 대각선에 맞춰져 있습니다.

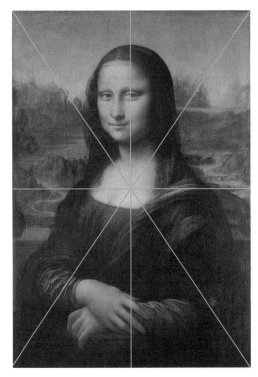

레오나르도 다 빈치,
「모나리자」, 1503-1519년

다른 여러 명화도 같은 방식으로 살펴보면 이런 부분을 찾아낼 수 있습니다. 친숙한 「모나리자」는 어떨까요?

왼쪽 눈이 중심선 위에 정확히 놓여 있고, 어깨는 화면을 위아래로 양분한 선에 걸쳐져 있습니다. 두 개의 대각선이 만들어내는 삼각형(▽△)의 상부에 머리, 하부에 손이 정돈되어 있어서 안정된 느낌을 줍니다. 이처럼 상반신을 담은 초상화에서는 눈이 중심선이나 대각선 위에 놓여 있는 경우가 많습니다.

지금 살펴본 부분에서 알 수 있는 점은 화면의 십자선과 대각선이,

명화에서 무시할 수 없는 존재로 다루어지고 있다는 것입니다. 시선의 경로나 균형을 볼 때에 중심과 모서리와 가장자리를 무시할 수 없는 것과 마찬가지인 셈입니다. 초점과 구조선을 결정하는 데에 반드시 의식하게 됩니다. 물론, 꼭 선에 맞춰 배치하는 단순한 방식은 아닙니다. 십자선과 대각선이 화면 속에서 발휘하는 힘을 화가가 어떻게 활용하는지, 혹은 그에 맞서는지 생각해보는 것이 중요합니다.

왜 명화에는 질서가 있을까?

이렇게 말하면 대부분은 그런 생각은 해본 적이 없다고 대답할 것입니다. 그림을 배울 때, 캔버스에 십자선을 긋고 그리기 시작하지만, 그 이유는 전혀 모른 채 긋는 경우도 있겠지요. 구도의 기준으로 삼기 위해서 선을 긋는다는 것을 이제는 짐작하실 것입니다.

우리는 나란히 있거나 크기가 같은 것이 있으면, 바꿔 말해서 규칙적인 것을 보면 안심하게 됩니다. 십자선과 대각선은 화면을 같은 넓이로 나눕니다. 우리는 같은 넓이라는 것을 눈어림으로 알아차리고는 받아들입니다. 질서가 잡혀 있다고 느끼는 것입니다. 케이크를 사 와서 자를 때에도 아무렇게나 자르는 경우는 거의 없습니다. 대개는 케이크를 먼저 절반으로 자르고 그것을 다시 반으로 등분하려고 하지요.

그림을 보면서도 우리는 스스로도 의식하지 못하는 사이에 질서를 알아차립니다. 이해 가능한 것을 찾는 것입니다. 한가운데가 가

장 받아들이기 쉽고 안정감을 줍니다. 그래서 한가운데는 안정된 위치이고, 그림의 주인공이 그곳에 있으면 보는 입장에서는 안정된 느낌을 받습니다. 이밖에도 간격이 일정하거나 서로 형태가 비슷하면 질서가 잡혀 보입니다. 십자선과 대각선은 이런 식으로 정연한 느낌을 줍니다.

이미지에는 문자보다 훨씬 더 많은 정보들이 담겨 있습니다. 선과 색, 그것이 연상시키는 것 따위가 모두 한꺼번에 머리에 들어옵니다. 그래서 색을 통일시키거나 선의 터치를 일정하게 하면 그것만으로도 색과 선의 정보가 정리됩니다. 화면에서 중요한 요소의 높이나 위치가 정돈되어 있으면 통일감이 생겨납니다. 이 때문에 규칙적인 패턴을 활용하는 것입니다.

그렇지만 패턴을 너무 엄밀하게 따르다 보면 작위적이고 재미없는 그림이 되겠지요. 이집트 벽화와 중세의 그림이 그런 예를 보여줍니다. 패턴에 너무 충실하기 때문에 질서는 잘 잡혀 있지만 단조롭습니다.

질서와 자연은 상반한다

중세의 화가가 어떤 식으로 그림을 그렸는지에 대해서는 남아 있는 자료가 적어서 정확하게 알 수 없습니다. 하지만 13세기 프랑스의 건축가 빌라르 드 온쿠르(1200-1250)가 여행하면서 그린 화첩이 남아 있는데, 이것을 보면 당시 화가들이 자와 컴퍼스로 만든 패턴에 맞춰 그림을 그렸다는 사실을 알 수 있습니다.

이처럼 형태에 중점을 두어 묘사하면 질서가 잘 잡히지만 한편으로 평면적이고 도식적입니다. 사실적인 느낌이 없어서 초자연적이고 상징적인 표현에 적합합니다. 제3장에서 본 유스티니아누스 황제의 모자이크화(145쪽)가 그런 예입니다. 이것을 전문용어로는 "양식화(樣式化)"라고 합니다. 이 장에서 살펴본 그림들 중에서는 프라 안젤리코(237쪽)의 그림이 중세의 방식에 가깝습니다. 입체감이 적어서 마치 도안처럼 평면적입니다.

레오나르도 다 빈치나 라파엘로 같은 르네상스 예술가들은 이런 관습에서 벗어나 눈으로 본 그대로의 인상을 재현하려고 했습니다. 말하자면 "사실적인" 그림이 등장했습니다. 물론 오늘날 우리가 보기에는 그렇게까지 사실적이지는 않지만, 당시의 기준에서는 상대적으로 "사실적이었습니다." 레오나르도의 스케치에도 온쿠르의 화첩과 마찬가지로 격자가 등장하지만, 온쿠르가 윤곽선을 분명하게 그리기 위해서 격자를 사용한 것과 달리 레오나르도는 각 부분이 서로 이루

빌라르 드 온쿠르의 화첩

레오나르도의 스케치

는 비례를 확인하기 위해서 사용했기 때문에 훨씬 더 사실적으로 묘사할 수 있었습니다.

그러나 사실적이라고는 해도 자연 그 자체를 그리는 것은 아니었고, 모델을 눈앞에 두고 그리면서도 **이상적인 비율**을 더 중시했습니다. 레오나르도는 인체의 비율을 보편적인 척도로 삼아 다른 그림에도 적용했습니다.

이것이 무슨 의미인지 좀더 살펴보지요. "사실적으로 그리는 것"과 "질서 잡힌 구도를 만드는 것"은 상반된 일입니다. 그저 사실적으로만 그린다면, 마치 풀이 아무렇게나 자란 정원처럼 질서가 무너져버립니다. 르네상스의 거장들은 화면에 일정한 질서를 부여하면서도 더욱 실감나는 묘사를 한다는 두 가지 목표를 동시에 이루었기 때문에 대단하다고 평가받고 고전으로 여겨지는 것입니다.

패턴과의 결합 방법을 앞에서 보았던 십자선과 대각선이 만들어내는 포맷으로 생각해봅시다. 십자선을 정확히 따른 「서장의 춤」은 그야말로 사각형에 딱 맞춰진 느낌이 드는데, 화가는 애초부터 이것을 의도했습니다. 대각선에 느슨하게 걸쳐 있는 「미유키」는 유연한 느낌을 주는데, 이 또한 젊은 여성이 놀랄 때에 드러나는 우아함을 표현하기 위한 것입니다. 그림의 목적에 따라서 엄격한 느낌을 내려면 패턴을 정확히 따르고, 자연스럽고 부드러운 느낌을 주려면 느슨하게 암시하는 정도로 완급 조절을 할 수 있습니다. 어느 쪽으로 더 기울어 있는지도 살펴보아야 합니다.

그림 속 질서의 완급 조절에 대해서는 일단 여기까지 알아보겠습

니다. 더 상세하게 설명하려면 시대별로 달라지는 양상을 살펴보아야 하기 때문입니다.

그런데 십자선과 대각선은 구도의 기본 중의 기본입니다. 십자선과 대각선에서 시작하여 **화면을 규칙적으로 분할하는 방법**이 있는데, 저는 이것을 마스터 패턴이라고 부르겠습니다. 이 마스터 패턴을 통해서, 어떤 질서를 바탕으로 명화의 구도가 잡혀 있는지를 구체적으로 살펴보겠습니다.

1/2과 1/3과 1/4에 주목하자
— 등분할 패턴

숙련된 화가라면 화면을 보았을 때에 굳이 실선을 그리지 않아도 십자선과 대각선이 보입니다. 그것이 보이지 않는다면 아예 시작할 수도 없습니다. 이런 선은 어디까지나 기본입니다. 십자선과 대각선은 화면을 **이등분**(이분할)하는데, 여기서 반을 나누고 또 반을 나누면 사분할, 팔분할, 십육분할……이 됩니다. 등분이 계속되면서 리듬이 생겨납니다.

이처럼 화면을 등분하여 만든 선을 기준으로 하는 것이 **등분할의 마스터 패턴**입니다. 화면의 초점과 구조선, 리딩 라인 등을 이 패턴에 맞추면 화면 속에 "바로 여기다"라고 생각할 수 있는, 확고하게 결정된 느낌을 부여할 수 있습니다.

　앞에서 본 그림들을 다시 살펴보겠습니다. 앞에서는 이등분했지만 더 나아가 사분할의 선을 그으면……놀랍게도 화면의 중요한 포인트가 사분할의 선(화면에 점선으로 표시한 1/4선)에 맞아떨어집니다.

　「서장의 춤」은 턱, 오른손, 부채의 높이가, 「미유키」에서는 머리와

오른손의 끄트머리가 정확히 $1/4$선에 맞아떨어집니다. 「십자가를 세움」에서는 십자가를 받치고 있는 사람들, 그리스도의 얼굴이 $1/4$선에 걸쳐 있습니다. 「일요일 이른 아침」에서는 2층의 벽과 처마의 경계에 맞춰져 있습니다.

왜 등분할을 사용했을까요? 거장들은 화면 전체와 각 부분을 조화시키려고 한 것입니다. 십자선에서 시작해서 이등분, 사등분……으로 화면을 규칙적으로 나눠 나가면, 화면과 같은 비율로 작은 사각형이 계속해서 생겨납니다. 같은 비율의 형태가 반복되기 때문에 앞에서 말한 것처럼 관객은 그림에서 조화로운 느낌을 받습니다. 게다가 등분할은 눈어림으로도 간단히 알아차릴 수 있기 때문에 이, 사, 팔……등분의 선을 기준으로 삼으면 안정된 느낌을 줍니다.

닫힌 형태와 리딩 라인에 활용하다

분할한 지점에서 다시 대각선을 그어서 마름모꼴이나 삼각형을 만들 수도 있고, 그 대각선을 기준으로 배치를 결정할 수도 있습니다.

앞에서 관람객의 시선을 유도하는 경로를 다루면서, 닫힌 형태로 그림을 마무리하는 수법에 대해서 이야기했습니다만(87쪽), 지금 보는 것처럼 등분할선을 이용하면 규칙적인 형태가 됩니다. 「시스티나의 성모」와 「모나리자」에서 그림의 주인공은 $1/2$선에서 그은 대각선으로 만든 마름모꼴 안에 들어 있습니다. 모나리자의 손이 놓인 위치가 이상하다고들 하는데, 이는 손을 마름모꼴 안에 담기 위해서였습니다.

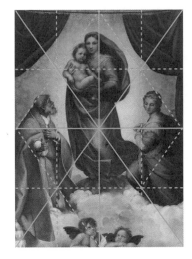

사분할을 더 나눈 팔분할에는 여러 세부들이 담겨 있는 것을 알수 있습니다. 눈어림이라도 좋으니 팔분할된 부분에 무엇이 있는지확인해보시기를 바랍니다.

리딩 라인을 등분할의 패턴에 맞추면 견고한 구도를 만들 수 있습니다. 일본의 대표적 풍경화가인 히가시야마 가이이(1908-1999)에게 영향을 준 인물로 알려진 독일의 낭만주의 화가 프리드리히(1774-1840)의 「북극해」가 좋은 예입니다.

"삼분의 일의 법칙"의 유래

지금까지 이등분을 기본으로 한 패턴만 보았지만, 직사각형을 삼등분이나 오등분할 수도 있습니다. 이러한 분할 패턴도 명화에서 사용되어 이등분과는 조금 다른 리듬을 만들어냅니다. 우선은 삼분할(그

카스파르 다비트 프리드리히, 「북극해(난파된 희망호)」, 1823-1824년

리딩 라인은 지그재그로 그림의 좌우를 오가면서, 왼편 아래쪽에서 오른편 위쪽으로 대각선 방향으로 나아갑니다. 이러면서 만나는 얼음 덩어리들의 세 꼭짓점이 대각선 Ⓐ에 일치합니다.

한편, 가장 눈에 띄는 중앙의 얼음 덩어리의 끄트머리는 대각선 Ⓑ보다 왼편 위쪽으로 돌출되어 있어서 한층 날카롭게 느껴집니다. 끄트머리가 왼편을 향하기 때문에 시선은 왼편의 얼음 덩어리로 유도되어 왼편 멀리 보이는 유빙에 닿게 되는데 이런 흐름은 대각선 Ⓒ에 따르고 있습니다.

언뜻 보기에 아무렇게나 얹혀 있는 것 같지만, 유빙이 전체를 아우르는 패턴에 따라서 물러나고 돌출하는 리듬을 이룬다는 것을 알 수 있습니다. 멀어질수록 갈색—잿빛—밝은 파랑 순으로 색이 바뀌는 공기원근법이 화면 전체에 통일감을 줍니다.

이 그림에서 규칙성이 느껴지고, 뭔가가 딱 맞아떨어진다, 절묘하다라는 생각이 드는 이유는 묘사력이 탁월할 뿐만 아니라 전체적으로 배치가 적확하기 때문입니다.

폴 들라로슈, 「레이디 제인 그레이의 처형」, 1833년

림 안에 노란색의 점선으로 나타낸, 화면을 세로로 3개, 가로로 3개
로 분할하는 선=1/3선)로 구성된 그림을 살펴봅시다.

「레이디 제인 그레이의 처형」이라는 작품입니다. 이 그림의 주인
공은 물론 흰 드레스를 입은 제인인데, 그녀는 오른편에 서 있는 사
람과 한 덩어리가 되어, 1/3선 사이에 정확히 들어가 있습니다. 만약
이들을 1/4선에 맞췄더라면 공간을 지나치게 차지해서 다른 인물이
들어갈 자리가 없어졌을 것입니다. 1/3 정도가 딱 적당합니다.

삼분할을 다시 둘로 나눈 1/6선(흰색 선)을 축으로 삼아 이 그림의
제2의 주인공인 사형집행인이 서 있습니다. 뒤에 기절한 시녀의 어
깨와 손도 반대편의 1/6선에 놓여 있습니다.

그러면, 다음의 그림은 어떠할까요?

펠릭스 발로통, 「공」, 1899년

이 그림의 초점은 오른편 앞쪽에 있는 여자아이입니다. 이 아이의 모자가 세로와 가로의 ⅓선이 교차하는 위치에 있습니다. 이 아이와 짝을 이루는 존재가 왼편 안쪽에 조그맣게 그려진 두 인물입니다. 이들도 세로 ⅓선에 있습니다. 사분할의 선에 맞췄더라면 이들 두 요소가 너무 멀어졌을 것이기 때문에 삼분할 정도로 해둔 것이겠지요.

자세히 보면 이 여자아이는 빨간 공을 쫓아가고 있습니다. 녹색의 보색인 빨간색이 눈에 띕니다. 한편, 그림의 왼쪽 절반을 덮은 그늘 속에도 밝은 갈색의 동그라미가 있습니다. 이 동그라미도 화면의 균형을 위한 장치로서, 빨간 공에 대응하는 것입니다. 양쪽 다 마름모꼴 선에 놓여 있습니다.

조르주 드 라 투르, 「다이아몬드 에이스를 가진 사기꾼」, 1635년

삼분의 일의 법칙(Rule of the Third)이라는 말을 들어본 적이 있으십니까? 디자인이나 사진 관련 서적을 보면 반드시 나오는데, 화면을 가로세로로 삼분할하고 그 분할선이나 선의 교차점에 중요한 것이 오도록 하면, 좋은 작품이 된다는 규칙입니다. 등분할 패턴 중에서 "삼분할"만이 오늘날까지 이렇게 남아 있는 것입니다.

자, 그러면 이번에는 **오분할**의 효과에 대해서 살펴보지요. 라 투르(1593-1652)의 「다이아몬드 에이스를 가진 사기꾼」이라는 그림입니다.

얼핏 보면 저마다 따로 움직이는 것 같은 네 명의 인물이 1/5선(그림 속 파란 선)을 기준으로 배치되어 있습니다. 오분할선에서 나온 대각선(그림 속 점선)에 얼굴과 팔의 각도와 위치가 맞춰져 있는 것을 볼 수 있습니다.

라 투르는 같은 그림을 또다른 버전으로 그렸습니다. 이 그림은 위의 그림과 거의 같지만 화면이 좀더 옆으로 깁니다. (자세히 보면

조르주 드 라 투르, 「클로버 에이스를 가진 사기꾼」, 1630-1634년경

트럼프 카드가 다르고 오른편 남성의 옷도 다릅니다.)

어느 그림을 먼저 그렸는지는 분명하지 않는데, 라 투르는 같은 구도를 비례가 다른 화면에 그려보면서 효과를 시험한 것 같습니다. 화가에게 화면의 비례는 중요한 문제입니다. 샤르댕은 같은 주제를 각각 비례가 다른 10개가 넘는 화폭에 그리기도 했습니다.

라 투르의 「클로버 에이스를 가진 사기꾼」에서는 옆으로 길쭉한 화면의 오분할선을 기준으로 한데다가 중앙에 자리한 두 인물의 거리가 조금 멀어져 있습니다. 정말 작은 차이이지만, 「클로버 에이스를 가진 사기꾼」보다 「다이아몬드 에이스를 가진 사기꾼」 쪽이 더 긴박한 느낌을 주고, 화면 속 왼편의 세 사람이 트럼프로 사기를 친다는 그림의 주제를 보다 정확하게 표현해주는 느낌입니다.

오분할 패턴을 활용한 예는 특히 라 투르의 작품에서 곧잘 볼 수 있습니다. 라 투르 특유의 불가사의한 매력은 그가 다룬 흥미로운

주제뿐만 아니라 이를 그림에 담는 방식에서도 나오는 것 같습니다.

나눌 수 없으면 안 되는가?

그림이 이렇게 이루어져 있다는 것을 조금은 알게 되었지만, 그래도 몇 분할인지는 도대체 어떻게 알 수 있는 것인지 하는 의문이 생길 수도 있습니다. 애초에 선을 꼭 그어야 하나, 싶을 수도 있습니다.

우선 한 가지 말하자면, 화가는 관객들이 선을 그려보기를 바라지 않을 것입니다. 화가에 따라서는 패턴을 사용하고 있다는 자각 없이 무의식적으로 그린 경우도 있습니다. 그렇기 때문에 분석해야 할 커다란 이유가 없다면, 그런 선을 굳이 그을 필요는 없습니다.

무리하게 패턴을 찾아내려고 하다 보면 자의적인 선을 얼마든지 그을 수도 있습니다. 보조선을 이리저리 그어보는 대신에 그림 속에서 중요한 역할을 하는 요소를 찾고, 그것이 화면 속에서 다른 요소들과 어떤 관계를 맺는지를 살펴보아야 합니다.

이 책의 이전 장에서 공부한 것들을 떠올려볼까요? 초점과 구조선입니다. 이것들이 화면의 어느 지점에 있는지를 힌트로 삼아 그 그림의 기반이 된 패턴을 찾을 수 있습니다. 예를 들면 초상화의 경우 「모나리자」에서도 본 것처럼 눈의 위치가 실마리인 경우가 많습니다.

그림 속에 균등하게 배치된 뭔가가 있다는 리듬감이 느껴진다면, 분석적으로 그림을 감상하기 시작했다는 신호입니다. 조화와 리듬을 부여하기 위해서 명화에 이런 구조가 숨겨져 있는 거구나 하고 생각하는 것만으로도 충분합니다.

등분할 이외의 마스터 패턴
―정사각형, 직교, 황금비

모든 명화가 등분할의 패턴을 따른다고 생각하는 것은 섣부른 판단입니다. 직사각형에는 크나큰 잠재력이 있는데, 화면을 등분하는 방법 이외에도 규칙에 맞게 분할하는 중요한 패턴을 세 가지 정도 들수 있습니다. 모두가 캔버스의 직사각형이 가진 기하학적인 성질로부터 자연스레 도출된 것입니다.

등분할의 패턴에서는 ½이나 ⅓의 선이 중요합니다. 다른 마스터 패턴에도 저마다 중요한 선과 포인트(점)가 있습니다. 그것이 어디에 있는지 주의 깊게 살펴봅시다.

직사각형 속의 정사각형―래버트먼트 패턴

직사각형의 특징은 무엇일까요? 네 모서리의 각도가 90도라는 점입니다. 그리고 당연하게도 정사각형과 달리 세로와 가로의 길이가 다릅니다. 직사각형의 이런 특성을 활용한 것이 "래버트먼트(Rabatment)"

짧은 변을 그대로 옮겨서
정사각형을 만든다

좌우 양쪽의 래버트먼트
선을 그은 부분

빈센트 반 고흐, 「해바라기」, 1888년 　　　빈센트 반 고흐, 「별이 빛나는 밤」, 1889년
래버트먼트 선이 테이블의 선과 사이프러스의 중심선에 사용되었다.

입니다.

　직사각형의 짧은 변을 90도 회전시켜서 긴 변에 일치시키고, 거기서 아래로 선을 그으면, 짧은 변으로 된 정사각형이 생깁니다. 이때 아래로 그은 선을 래버트먼트 선이라고 하고, 이것을 바탕으로 한 패턴을 래버트먼트 패턴이라고 합니다.

　래버트먼트 선에 초점이나 중요한 선이 배치되어 있는지 어떤지를 우선 살펴보아야 합니다. 예를 들면 위에 나오는 반 고흐의 「해바라기」와 「별이 빛나는 밤」을 살펴봅시다.

　19세기 프랑스의 화가 들라크루아도 래버트먼트를 빈번하게 사용했습니다. 「민중을 이끄는 자유의 여신」에서는 중앙에서 양측의 래

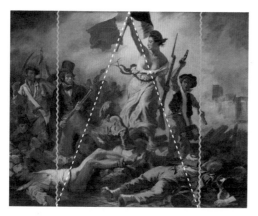

외젠 들라크루아, 「민중을 이끄는 자유의 여신」, 1830년

버트먼트 선으로 내린 대각선이 깃대와 여신의 팔이 이루는 각도와 일치합니다. 들라크루아라는 예술가의 특성을 나타내는 요소로서 드라마틱한 주제나 거친 필치도 중요하지만, 그가 즐겨 구사한 이런 구도도 중요합니다.

들라크루아보다 앞서서 활동한 다비드(1748-1825) 역시 래버트먼트를 곧잘 사용했습니다. 다비드를 계승한 제자 앵그르, 앵그르의 라이벌이었던 들라크루아, 당시의 역사화가 들라로슈(1797-1856)도 래버트먼트를 자주 사용했습니다. (앞에서 들라로슈의 「레이디 제인 그레이의 처형」을 보았는데, 그 그림의 흰색 선은 ⅙선이면서 또한 래버트먼트 선이기도 합니다.) 언뜻 보기에 화풍이 달라 보여도 후배 화가들은 선배가 사용한 구도에 큰 영향을 받았습니다.

래버트먼트 패턴의 매력은 화면 비율에 의해서 폭의 비율도 바뀐다는 점입니다. 다음의 그림을 봅시다. 화면이 옆으로 길어질수록 중앙

래버트먼트 선은 당연히 직사각형의 가로세로 비율에 따라서 폭이 달라집니다. 래버트먼트로 만든 정사각형에 대각선을 긋고 그 교차점에서 수평선을 그으면 래버트먼트 패턴이 생겨납니다.

의 ◇(마름모)가 커지고, 거꾸로 가로세로의 길이가 비슷해질수록 ◇는 작아집니다.

　얼핏 보아서는 알아볼 수 없는 이 패턴이 등분할 패턴의 "등차(等差)"와는 다른 리듬을 만듭니다.

　다음에 볼 라파엘로의 명화도 중요한 포인트에 래버트먼트 패턴을 사용했습니다.

　이 패턴의 흥미로운 사용법을 한 가지 소개하겠습니다. 가로세로의 비율이 작은 직사각형에 래버트먼트 패턴을 전개하면 화면 한가운데 가까이에 미묘한 분할선이 생깁니다. 이 선은 제3장에서 이야기했던 "주인공을 한가운데에 두지 않는다"라는 수법을 구사할 때에 **중앙선을 세련된 방식으로 피하기** 위한 기준선으로 사용할 수 있습니다. 주인공을 너무 뻔히 한가운데에 그리고 싶지 않을 때도 있겠지요. 그럴 때에, 화가는 어긋나게 하면서도 그 어긋남에 단단한 구조적인 필연성을 부여함으로써 자신의 역량을 내보이는 것입니다.

　바토(1684-1721)의 「피에로」에서 피에로는 왜 조금 왼편으로 치우쳐서 서 있을까요? 도대체 무엇을 기준으로 이 중요한 세로선을 결

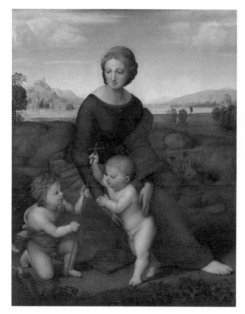

라파엘로 산치오, 「벨베데레의 성모」, 1505–1506년

화면의 왼편 아래쪽에 자리를 잡은 세례자 요한의 십자가는 중요한 선이므로, 적당하게 정해져 있을 리가 없다고 짐작할 수 있습니다. 그렇습니다, 이 선은 래버트먼트 패턴으로 결정되어 있습니다.

오른편 위쪽의 그림을 봅시다. 한가운데에 서 있는 아기 예수의 오른손이 래버트먼트 정사각형의 대각선(흰색 점선)의 교차점에 있어서 마치 "여기가 기점이다!"라고 가르쳐주는 듯합니다. 중앙선의 위쪽 끄트머리에서 이 교차점으로 선을 그으면 그 선은 세례자 요한이 든 십자가와 일치합니다.

이 선에 성모의 오른쪽 눈, 그리스도의 오른손, 요한의 양손과 왼쪽 다리가 얹혀서는 세 사람이 엮이는 구성을 보여줍니다. 아기 예수와 요한의 눈이 같은 대각선(흰색 점선) 위에 놓인 것도 우연은 아닐 것입니다.

중요한 요소가 왼편에 너무 쏠려 있는 듯싶어 불안할 수도 있지만, 그런 만큼 성모가 한껏 오른편으로 내민 발과, 배경에 핀 꽃이 균형을 잡아줍니다. 성모는 래버트먼트 선이 만든 삼각형에 담겨 있습니다(오른편 아래의 도판).

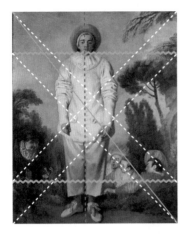
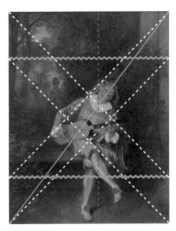

앙투안 바토, 「피에로 질」, 1718–1719년경 앙투안 바토, 「메제탱」, 1718–1720년경

정한 것일까요? 이 수수께끼를 처음으로 푼 사람은 명화의 구도 분석으로 널리 알려진 샤를 불로(1906-1987)라는 화가입니다. 정사각형의 대각선(흰색 점선)과 직사각형의 대각선(파란색 실선)이 교차하는 점에 수직선(빨간 점선)을 그으면, 그것이 피에로가 서 있는 중심선이며, 그림 전체의 구조선입니다. 이것이 바로 바토의 솜씨였던 셈입니다.

바토는 「메제탱」에서도 같은 방법을 구사했습니다. 여기서는 정사각형의 대각선(흰색 점선)에 인물의 몸이 따라가도록 하고, 팔꿈치와 무릎도 나란히 자리를 잡도록 했습니다. 무심한 포즈가 견고한 구조에 담겨 있습니다. 그림을 보면서 무엇이 기준인지 얼른 알 수는 없지만 "제대로 된 뭔가가 있다"라고 느끼는 데에는 래버트먼트 패턴의 몫이 큽니다.

 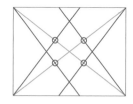

대각선에 직교하는 선을 긋기 위해서는 이런 식으로 컴퍼스를 사용하여 변을 지름으로 하는 반원을 그리고, 그 교차점을 엮는다.

빨간색으로 표시한 것이 직교선. ○로 표시한 것이 "직사각형의 눈"이다. 여기에 중요한 것을 두는 것이 좋다고 간주된다.

90도의 매력—직교 패턴

다음으로 소개할 패턴은 사람이 인식하기 쉬운 각도를 활용한 것입니다. 예를 들면, 18도라든가 74도라면 조금 어긋나도 알아볼 수 없겠지요. 하지만 직각은 알아보기 쉽습니다.

직사각형의 각은 모두 90도이므로 가로세로 십자선도 당연히 90도를 이룹니다. 대각선의 경우, 정사각형의 대각선은 90도로 교차합니다(직교합니다). 하지만 직사각형의 캔버스라면 가로세로의 비율에 따라 각도가 달라집니다.

대각선은 중요한 선입니다. 직사각형의 대각선과 직교하는 선은 의미를 가지게 됩니다. 평소에 사진에 관심이 있는 분이라면, 이미 이점을 알고 있을 수도 있습니다. 대각선을 향해 맞은편 모서리에서 수직선을 뻗는 것입니다(직교선). 이 교차점을 "직사각형의 눈"이라고 부르며, 네 곳이 생기는데, 이것들 중 한 곳에 초점을 두면 구도가 잘 잡혔다는 느낌을 줍니다.

또한 이 직교선에 중요한 선을 얹으면 대각선에 의해서 역동적인 움직임을 느끼게 하면서도 안정된 구도를 만들 수 있습니다.

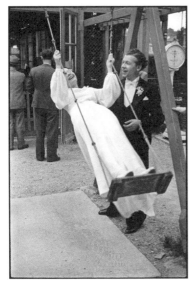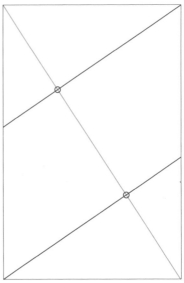

앙리 카르티에 브레송, 「Joinville-le-Pont, France(A newlywed bride and groom)」, 1938년경 © Henri Cartier-Bresson, Magnum Photos / Europhotos

이 직교 패턴(일단 이렇게 부르겠습니다)은 20세기를 대표하는 사진 가이며, "눈 속에 컴퍼스가 있다"고 이야기가 되었던 앙리 카르티에 브레송이 자주 사용했습니다.

카르티에 브레송은 사진가가 되기 전에 앙드레 로트(1885-1962)라 는 입체주의 화가에게서 2년간 그림을 배웠습니다. 로트는 구도에 무척 집착하는 사람이어서, 제자들에게 복제 명화를 보여주며 구도 를 분석하도록 시켰습니다. 이 장에서 본 것과 같은 것을 가르친 셈 이지요. 카르티에 브레송이 직교 패턴을 자주 구사한 것도 그 때문 일 것입니다. 카르티에 브레송의 영향을 받은 애니 레보비츠(1949-)

1. 대각선(파란색)을 향해 직교선(빨간색)을 긋고, 그 끝에서 길게 수직선을 내린다(점선). 이렇게 만든 직사각형(회색)은 애초의 직사각형과 모양이 같다.
2. 하나의 수직선과 대각선(파란색)의 교차점에서 짧은 변을 향해 선을 긋는다(파란색의 점선. 그리고 이렇게 새로 만들어진 회색 직사각형은 애초의 직사각형과 모양이 같다). 그리고 직교선(빨간색)의 교차점에서 긴 변으로 선을 긋는다(빨간색의 점선).
3. 이것을 반복하면 이처럼 모양이 같은 직사각형이 소용돌이 형태를 이룬다.

같은 사진가들도 직교 패턴을 활용했습니다.

이 패턴도 다른 패턴들과 마찬가지로 언제부터 사용되기 시작했는지 확실하지 않지만, 17세기 바로크 미술에서는 역동적인 표현이 인기가 있었기 때문에 이런 패턴을 확인할 수 있는 그림이 많습니다.

직교 패턴을 더 살펴보면 매우 흥미롭습니다. 위의 그림처럼 직교선을 바탕으로 **직사각형을 포개듯이 계속 나눌** 수 있습니다. 애초의 직사각형과 같은 모양의 직사각형이 조금씩 작아지면서 90도씩 회전해가는 구조입니다. 나선형으로 회전하면서 빨려 들어가는 것 같은 패턴이 생겨납니다.

이러한 패턴은 벨라스케스의 걸작 「시녀들」에서 찾아볼 수 있습니다!

그림을 보겠습니다. 캔버스와 같은 비율의 직사각형이 포개어지고, 마지막으로 전체 구도에서 가장 중요한 부분에 거울을 두었습니

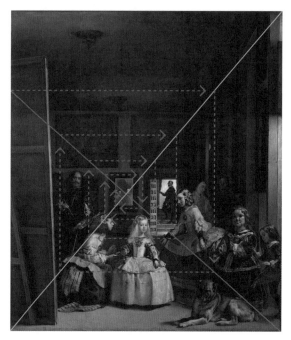

디에고 벨라스케스, 「시녀들」, 1656년

다. 그리고 그 거울에 국왕 부부가 담겨 있습니다. 즉 이 그림 속에서 가장 신분이 높은 사람들을 그림 안의 특등석인 "눈"의 위치에 놓은 것입니다.

그 거울을 향해서 크게 나선을 그리는 구조로 되어 있기 때문에 뭔가 눈이 빨려드는 듯한 느낌이 듭니다. 이처럼 쑥 빨려드는 듯한 효과는 제1장에서 살펴본 반 고흐의 「밤의 카페 테라스」에서도 위력적입니다(다음 쪽). 여기서도 마찬가지로 "눈"의 위치에 초점이 있습니다.

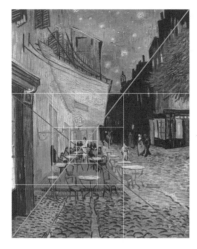

빈센트 반 고흐, 「밤의 카페 테라스」, 1888년 디에고 벨라스케스, 「교황 인노켄티우스
10세」, 1650년

　"직사각형의 눈"에 초점을 두는 것은 효과적인 방법이지만 조금
안이하기도 합니다. 직교 패턴이라는 것이 금방 드러날 수도 있습니
다. 말하자면 레스토랑에서 특선 메뉴의 레시피가 금방 간파당하는
것과 같습니다. 벨라스케스는 「교황 인노켄티우스 10세」에서 "직사
각형의 눈"에 집착하지 않고 직교선만을 활용했습니다.

　이 패턴은 등분할 패턴이나 래버트먼트 패턴에 비해서는 꽤 의식
적으로 사용되고 있습니다.

　그러나 캔버스가 **"루트 직사각형"**이라고 불리는 특별한 비율의 직
사각형인 경우에는 **등분할 패턴과 직교 패턴이 자연스럽게 연동합니다.**
상세한 내용은 이 장의 끝부분을 참조해주세요.

명화와 황금비—황금 분할 패턴

마지막으로 소개할 것은 황금 분할 패턴입니다. "황금비"라는 말을 들어본 적이 있는 분도 많겠지요. 회화에는 황금비가 사용되었을까요? 많은 사람들이 황금비를 흥미로워하지만 정작 이것을 명료하게 설명하기는 어렵습니다.

결론부터 말하면 지금까지 "황금비가 사용되었다!"라고 언급되었던 작품 대부분이 결정타가 부족합니다. 황금비를 사용했다니까 그렇게 보이는 식이었죠. 이를테면 흐릿한 화면 속에서 유령의 형체를 찾아내는 심령사진 같은 것입니다. 황금비가 사용되었다는 주장 대부분은 비례를 측정하는 방법이 너무 자의적입니다. 미술 작품 속의 황금비에 대한 주장이 터무니없다는 것은 아닙니다. 저 개인적으로는 조형적인 필연성이라든지 기술적인 측면에 대한 논의, 문헌상의 뒷받침 같은 것이 더 필요하다고 생각합니다.

애초에 황금비란 무엇인가를 알아보겠습니다. 기원전 4세기의 수학자 유클리드의 저작 『기하학 원론(Stoicheia)』에서 "외중비(外中比)"라는 이름으로 소개된 비율에 관한 것으로, "긴 한 변(AB)과 선분 전체(AC)의 비"가 "짧은 한 변(BC)과 긴 한 변(AB)의 비"와 같아지는 비율을 의미합니다.

이 비율은 실수(實數)에서는 $1 : 1.618033 \cdots$ 이어서 전부 쓸 수는 없기 때문에 오늘날에는 그리스 문자 ϕ(파이)로 표기합니다.

A B C

AB:AC

= 1:1.618033988749...

BC:AB

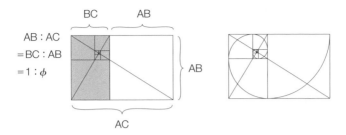

어떻게 해도 분수로 나타낼 수 없는, 약분이 불가능한 수입니다.

이 비율은 르네상스 시대의 수학자 루카 파촐리가 "신성한 비율" 이라고 부른 이후로 조금씩 특별한 의미를 띠기 시작했습니다. 그러나 이 비율이 "황금비"라는 이름으로 일반에도 알려진 것은 훨씬 뒤인 19세기부터입니다.

황금비가 흥미로운 것은 황금비를 종횡비로 가진 직사각형(**황금직사각형**)의 유일무이한 특성 때문입니다. 앞에서 본 직교 패턴을 황금직사각형에서 만들어봅시다. 그러면 분할선이 **래버트먼트 선과 일치**합니다. 즉 정사각형이 만들어집니다. (위의 그림에서 회색 부분으로 나타낸 작은 황금직사각형과 남은 하얀 정사각형으로 나누어진다는 것입니다.)

여기에 더해서 이 정사각형의 각과 각을 연결하듯이 원호를 그리면 **매끄럽게 연결된** 대수나선(황금나선)을 얻을 수 있습니다.

캔버스가 만약 황금직사각형이라면 그 그림에는 황금비가 사용되었을 가능성이 높습니다.

예를 들면 보티첼리의 「비너스의 탄생」이 그렇습니다. 황금직사각

형에 가까운 비율의 캔버스에 그렸고, 나선형 구도가 담겨 있습니다. 위의 그림을 보면, 왼편에서 날아오는 바람의 신 제피로스와 그의 아내의 몸이 만들어내는 흐름, 오른편의 님프가 펄럭이는 천의 윤곽, 래버트먼트 선에 끼어 있는 비너스 등이 그러합니다.

　그 외에도 (거창하게 떠들 만큼 많은 것은 아니지만) 의도적으로 황금비를 사용한 것으로 보이는 작품이 있습니다. 다음의 그림을 한 번 살펴보겠습니다.

　또 하나, 황금직사각형과 연관된 도형으로는 **루트5 직사각형**($1 : \sqrt{5}$의 종횡비를 가지는 직사각형)이 있습니다.

　루트5 직사각형은 신기하게도 한가운데에 정사각형을 놓으면 양 측면에 각각 **황금직사각형**이 생겨납니다. 길쭉한 직사각형이기 때문에 화가의 입장에서는 명확한 의도 없이 선택하지 않는 화면입니다. 그러니까 루트5 직사각형의 화면에 그린 그림은 황금비를 사용했을 가능성이 큰 것이지요.

　그런데 레오나르도 다 빈치의 「수태고지」는 루트5 직사각형의 화면에 담겨 있습니다. 과연 황금비를 사용했을까요?

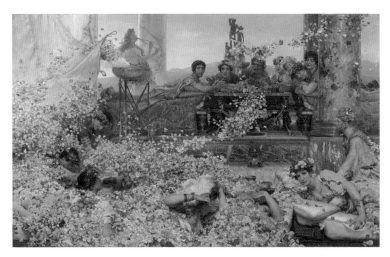

로런스 알머 타데마, 「헬리오가발루스의 장미」, 1888년

화가 알머 타데마(1836-1912)는 할리우드의 역사영화의 미술에 커다란 영향을 끼쳤습니다. 그가 그린 「헬리오가발루스의 장미」도 화면은 거의 황금직사각형에 가깝습니다. 안쪽으로 포개어지는 정사각형이 오른편 아래쪽과 왼편 위쪽에 분명히 보입니다.

그림에는 여러 사람들이 나오는데요, 초점은 어디일까요? 래버트먼트 선에 끼여서 한가운데에 덩그러니 자리를 잡고 있는 사람이 이 그림의 주인공인, 로마 황제 헬리오가발루스입니다.

알머 타데마가 이 그림을 그리던 무렵에는 이미 황금비가 화가들 사이에서 널리 알려져 있었으므로 의식적으로 이것을 사용했을 것입니다. 하지만 황금비가 그림을 아름답게 만들었다기보다는 직사각형의 기하학적 성격을 활용한 질서 정연한 구성이 아름다움의 비결이라고 여겨집니다.

레오나르도 다 빈치, 「수태고지」, 1472년경

일단 다음 쪽의 그림의 흰색 선을 봅시다. 이것이 황금직사각형과 정사각형의 분할선입니다. 오른편의 마리아와 왼편의 대천사 가브리엘은 황금직사각형의 대각선에 들어맞습니다.

다음으로 그림의 파란 점선을 보세요. 이것은 상하좌우를 황금비 ϕ로 분할하는 선입니다.

배경의 수평선이 이 선 부근에 그려져 있습니다. 이 수평선이 강조되면서 어떤 에너지 같은 것이 대천사 가브리엘에게서 성모 쪽으로 분출되고 있는 것처럼 보입니다. 가브리엘과 성모의 손도 이 선에 얹혀 있습니다.

가브리엘이 있는 쪽에는 수평선이 두드러지고, 성모가 자리를 잡

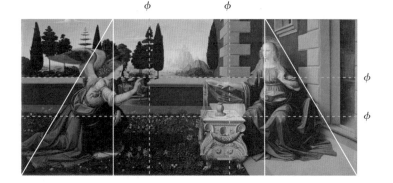

은 곳에는 수직선이 두드러집니다. 성모 쪽의 벽은 가브리엘 쪽에서 뻗어오는 수평선을 저지하는 구실을 합니다. 그 세로선도 ⅝선에 있습니다. 황금 분할이 효과적으로 사용된 예라고 할 수 있겠지요. (다만 엄밀히 말하면 화가 의도한 것이 황금비 φ인지, φ의 근사치인 ⅝[1.6]인지는 완성된 그림에서 알 방도는 없습니다.)

지금까지 등분할, 래버트먼트, 직교, 황금분할이라는 네 가지의 패턴을 간단하게 살펴보았습니다. 각각의 패턴에 ½이나 ⅓, "직사각형의 눈" 등, 중요한 의미를 가진 위치가 있었지요. 그림 안에서 중요한 포인트를 찾을 때에 염두에 두시기를 바랍니다.

캔버스의 가로세로 비율이 화면 속 요소들의 비율에도 영향을 끼치는 경우가 적지 않습니다. 이제부터는 캔버스의 크기에도 어떤 의도가 담겨 있지 않은지 생각해보는 것도 좋을 듯합니다.

그러면 이제 거장 라파엘로가 그린 대작의 구조를 살펴보는 것으로 이 장을 마무리하겠습니다.

라파엘로의 「아테네 학당」
— 사등분에 숨겨진 깊은 의미

바티칸 시국에 있는 벽화 중에서 시스티나 성당 천장화 다음으로 유명한 것이 라파엘로의 「아테네 학당」입니다. 이 그림은 고대 그리스의 유명인들을 당대 인물들에게 빗대어 — 예를 들면 중앙 왼편의 플라톤은 레오나르도 다 빈치이고, 바로 앞에 뺨에 손을 괸 채 앉아 있는 헤라클레이토스는 미켈란젤로입니다 — 묘사했습니다.

이 그림에는 어떤 마스터 패턴이 사용되었을까요?

인물들은 모두 화면의 아래 절반에 그려져 있고, 게다가 두 개의

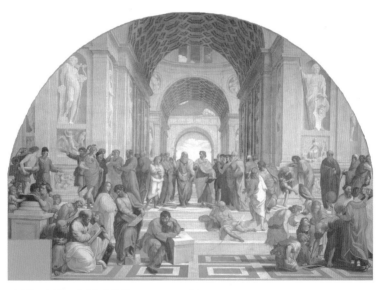

라파엘로 산치오, 「아테네 학당」, 1509–1510년

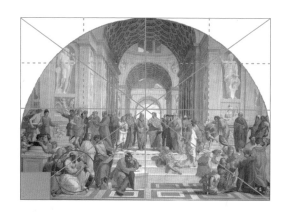

층으로 나열되어 있는 것도 알 수 있습니다. 아무래도 단순한 사분
할 패턴을 활용한 것 같습니다.

그러면 라파엘로는 어디까지 의식하여 사분할을 활용한 것일까
요? 힌트는 이 그림 속에서 수학자 피타고라스(빨간 동그라미 안에 있
습니다)가 들고 있는 석판에 있습니다. 확대해보면 어떤 도형이 그려
져 있습니다(다음 쪽). 이것은 하프인데, **피타고라스가 발견한 음률**(지
금은 사용되지 않습니다)을 나타냅니다. 피타고라스는 이 음률을 만들
어내는 비(比)가 만물의 법칙이라고 생각했습니다.

간단히 설명하면 일정 길이의 현을 띵 하고 울릴 때에 음이 가장
조화로운 것은 그 $\frac{1}{2}$길이의 현(디아파손[diapason], 예를 들면 도에 대한
한 옥타브 위의 도)을 울릴 때였습니다.

다음으로 조화를 이루는 음을 찾으면 그것은 $\frac{2}{3}$길이의 현(디아펜테
[diapente], 예를 들면 "도-솔"입니다. 이밖에도 조화를 이루는 음이 있는데,
그것은 현을 $\frac{3}{4}$으로 했을 때[디아테사론(diatessaron), 예를 들면 "도-파"입

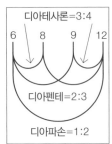

디아테사론=3:4

6 8 9 12

디아펜테=2:3

디아파손=1:2

니다])이었습니다.

이처럼 1:2, 2:3, 3:4라는 정수의 비로 화음이 성립하는 것을 깨닫고, 피타고라스는 감동하여 모든 것의 기초는 정수라고 생각했습니다.

이 피타고라스 학파의 설명을 플라톤이 더욱 발전시킨 것이 『티마이오스(Timaios)』라는 저술입니다. 이 그림에서는 중앙 왼편의 다 빈치로 표현된 플라톤이 손에 들고 있습니다.

여러분이 알고 있는 대로, 르네상스 시대의 지식인은 고대 그리스인을 무척 존경했고 피타고라스와 플라톤의 이론에도 다시 주목했습니다. 이러한 비는 라파엘로와 같은 시대의 건축가 레온 바티스타 알베르티(1404-1472)의 『건축론(De re aedificatoria)』에도 소개되는 등, 당시 예술가들 사이에 널리 알려져 있었습니다.

실제로 당시 성당을 건축할 때에 내진(內陳)과 대제단, 신랑(身廊)의 비율이 디아펜테(2:3)나 디아테사론(3:4)을 이루도록 신중하게 설계했다는 기록이 남아 있습니다.

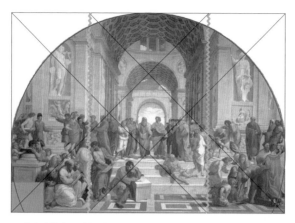

그림의 반원의 중심은 여기에 표시한 것처럼 래버트먼트 패턴이 만드는 대각선의 교차점에 있습니다.

그림 속에 피타고라스 음률을 나타내는 석판과 『티마이오스』를 그려넣은 것으로 보아 라파엘로는 이 비율과 그것의 의미를 의식했다고 생각됩니다.

즉, 「아테네 학당」의 경우 사분할 패턴을 활용한 데에는 이론적인 배경이 있었던 것입니다. 등분으로 구성하면 아름다워 보인다는 이유뿐만 아니라 라파엘로에게는 피타고라스의 "유명한 비율"을 적용하는 것에 의미가 있었을 것입니다.

덧붙이자면, 그림 속에서 피타고라스는 세로와 가로로 ¾의 선에 있습니다. 자신이 디아테사론에 놓인 모습을 보았다면 피타고라스도 감격했을 것입니다. 하지만 이 그림이 그려진 벽면이 피타고라스가 증오했다고 알려진 무리수인 $\sqrt{2}$를 비로 가지는 직사각형이라는 사실은 알고 싶지 않았을 것입니다.

그림이 주제를 표현하는 방식은 문자와 다릅니다. 색, 선과 형태는 물론이고, 그림 안의 위치나 방향 등의 관계성으로도 의미를 드러냅니다. 구도가 무엇을 나타내려고 하는지를 읽으면 그림은 많은 것을 알려줄 것입니다. 그림에 따라붙는 해설을 읽기 전에 잠깐이라도 퍼즐을 푸는 기분으로 생각해보면 어떨까 싶습니다.

그림 안의 비율에 대해서 우리가 보고 알 수 있는 것은 그림에 드러난 질서뿐입니다. 그림에 따라서는 애초부터 특정한 의도로 그려진 작품도 있겠지만, 화가가 이리저리 고민하며 시행착오를 거듭한 끝에 다다르게 된 작품도 있을 것입니다. 어떤 과정을 거쳐서 지금에 이른 것일지를 생각하기 시작하면, 그림의 제작 과정에도 흥미가 생깁니다.

설령 어느 한 점의 그림에 훌륭한 질서가 구축되어 있다고 해도, 그것은 화가가 혼자서 도달한 결과라기보다는 전통을 바탕으로 스스로의 궁리를 더한 결과일 것입니다. 미술 작품을 감상한다는 것은 거장이 역사 속에서 만들어낸 질서를 파악하고 감탄하는 것이라고도 할 수 있습니다.

자, 지금까지 마스터 패턴을 바탕으로 이루어진 질서에 대해서 알아보았습니다. 그러나 이것만으로 명화의 통일감이 만들어지는 것은 아닙니다. 색과 선, 형태와 질감 등이 그림의 주제와 입체적으로 통합되어야 합니다. 다음 마지막 장에서는 그 통합이 어떻게 이루어지는지를 다른 각도에서 살펴보겠습니다.

* 루트 사각형에 대하여

여기서 잠시 직교 패턴 부분에서 다룬, 특별한 법칙을 가진 "루트 사각형"에 대해서 알아보는 시간을 가지려고 합니다. 조금 복잡한 이야기이므로 흥미가 없으신 분은 이 부분을 건너뛰셔도 좋습니다.

짧은 변 1에 대해 긴 변이 루트가 되는 직사각형을 루트 사각형이라고 합니다. 우선 루트1 사각형을 봅시다. 루트1 사각형은 $1:\sqrt{1}$의 직사각형, 즉 정사각형입니다($\sqrt{1}$은 1이므로 당연합니다). 이때 대각선은 $\sqrt{2}$가 됩니다(피타고라스의 정리에서 대각선은 $a^2 + b^2$의 제곱근을 취합니다).

다음으로 루트2 사각형은 짧은 변 1에 대해 긴 변이 $\sqrt{2}$인 직사각형입니다. 이것을 그리려면 정사각형의 대각선($\sqrt{2}$)을 컴퍼스로 잡아 그대로 옮겨서 긴 변으로 삼으면 됩니다. 루트2 사각형은 A4나 B5 등, 여러분이 매일 보는 종이 규격의 비율입니다. 루트2 사각형에서는 263쪽에서 본 직교 패턴의 분할선이 긴 변을 양분하기 때문에, 반으로 자르고 또 잘라도 루트2 사각형이 마치 러시아의 마트료시카 인형처럼 축소되며 되풀이됩니다. 루트2 사각형의 별명은 백은(白銀) 직사각형이고, 여기에 적용된 비율을 백은비(白銀比, Silver ratio)라고

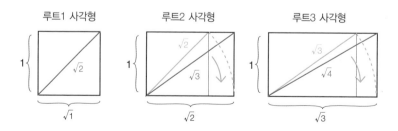

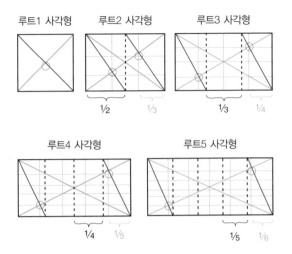

루트1 사각형 루트2 사각형 루트3 사각형

$\frac{1}{2}$ $\frac{1}{3}$ $\frac{1}{3}$ $\frac{1}{4}$

루트4 사각형 루트5 사각형

$\frac{1}{4}$ $\frac{1}{5}$ $\frac{1}{5}$ $\frac{1}{6}$

합니다.

다음으로 루트3 사각형을 알아보겠습니다. 루트2 사각형의 대각선은 $\sqrt{3}$입니다. 그러니까 루트3 사각형을 그리고 싶다면 앞에서와 마찬가지로 컴퍼스로 대각선을 잡고 아래로 내리면 됩니다. 이것을 반복해서 루트4 사각형, 루트5 사각형……을 만들 수 있습니다.

자, 위의 그림을 보지요. 루트 사각형은 흥미롭게도 직교 패턴의 분할선이 루트2 사각형이라면 $\frac{1}{2}$, 루트3 사각형이라면 $\frac{1}{3}$, 루트4 사각형이라면 $\frac{1}{4}$, 루트5 사각형이라면 $\frac{1}{5}$의 분할선과 일치합니다.

게다가 "직사각형의 눈"은 루트2 사각형이라면 $\frac{1}{3}$, 루트3 사각형이라면 $\frac{1}{4}$, 루트4 사각형이라면 $\frac{1}{5}$, 루트5 사각형이라면 $\frac{1}{6}$과 일치합니다. 즉 그림을 그릴 때에 루트 사각형을 선택하면 직교 패턴과 등분할 패턴이 일치하는 것입니다.

단테이 게이브리얼 로세티,
「백일몽」, 1880년

　여기에서 상세히 설명할 수는 없지만, 루트3 사각형에 그려진 그림으로 로세티(1828-1882)의 「백일몽」을 예로 들어보겠습니다. 루트3 사각형도 그림으로는 꽤 길쭉한 터라, 로세티가 의도적으로 선택했을 것이라고 생각됩니다. 눈, 코, 턱, 손, 손에 든 책, 발꿈치 등 주요 포인트에 주목하면 ⅓선에 그어진 대각선(빨간선)이 배치의 기준이라는 것을 알 수 있습니다. 여성의 오른쪽 무릎과 왼쪽 무릎이 만드는 기울기도 이 대각선과 평행합니다. 오른 손목은 왼편 위쪽의 "직사각형의 눈" 부분에서 확 꺾여 있습니다.

　다음 제6장에서 루트2 사각형의 캔버스에 그린 그림을 살펴보겠습니다. 루트4 사각형에 그린 그림으로는 레오나르도 다 빈치의 「최후의 만찬」(54쪽)과 부그로(1825-1905)의 「새벽」(301쪽)을 들 수 있습니다.

그래서 명화는 명화이다

―통일감

여기까지 오게 되니, "보고 있을 뿐 관찰하지 않는다!"라는 홈스의 말이 다시금 뼈저리게 느껴지네요. 저의 강연을 들으셨던 분들 중에서 여러 분들이 "아무튼 미술관에 가서 무슨 그림이라도 보고 싶어졌다"라고 말씀하셨습니다. 지금까지 보아온 그림이 실은 어떤 모습인지, 또 처음 보는 그림은 어떻게 보이는지를 확인하고 싶어집니다. 저는 여러분도 그런 기분을 맛보기를 바라며 이 책을 썼습니다.

앞의 장까지는 그림의 구조를 중심으로 살펴보았습니다. 인체에 비유하자면 골격에 해당합니다. 이번 장에서는 피부에 해당하는 그림의 표면을 보겠습니다. 사람의 내면이 겉모습에 배어나오는 것처럼 그림의 구조는 표면에 영향을 미칩니다. 그러나 한편으로, 표면적인 특징의 강렬함에 휘둘려 구조를 놓칠 수도 있습니다. 그렇게 되지 않도록 윤곽선, 필치, 질감과 같은 특징이 빚어내는 효과를 파악하고, 구조와 나눠서 살펴볼 수 있도록 합시다.

구조와 표면의 관계도 중요하지만, 전체와 세부의 관계를 보는 것도 중요합니다. 이전 장들에서도 다룬 바와 같이 형태를 반복하거나 선을 맞추어서 그림에 통일감을 주는 방식을 알아보고, 또한 반복을 통해서 그림의 주제를 일관되게 표현하는 방식도 살펴볼 것입니다.

마지막으로 이제까지 살펴본 내용을 유명한 작품들에 적용해보면서 이 장을 마무리 짓겠습니다.

그림의 표면적인 특징이
통일감을 낳는다

앞의 장에서도 설명했듯이 첫인상은 강렬합니다. 그런 첫인상을 결정하는 그림의 표면상의 특징을 살펴보도록 하겠습니다.

윤곽선이 있는가?

폴 고갱의 「금색의 그리스도」를 봅시다.

서양에서는 이처럼 윤곽선을 확실히 그리는 것이 중세에는 일반적이었지만, 르네상스 이래로 자취를 감추었다가 19세기 말에야 되살아났습니다.

윤곽선을 부정하는 경향에 대해서는 레오나르도 다 빈치도 한몫

폴 고갱, 「금색의 그리스도」(부분), 1889년

을 합니다. 제4장에서 레오나르도가 "스푸마토"라는 기법을 사용한 예를 살펴보았는데요(202쪽), 스푸마토는 윤곽선을 뿌옇게 흐리는 기법입니다. 그는 선명한 윤곽선은 사실적이지 않기 때문에 피해야 한다고 말했습니다. 그것은 중세의 화풍을 이어받아 윤곽선을 뚜렷하게 그린 보티첼리와 같은 화가를 넌지시 비꼬는 말이었습니다.

일본에서는 에도 시대 말까지 그림에 윤곽선을 그리는 것을 당연하게 생각했습니다. 그런 일본의 우키요에 등의 영향을 받아 고갱과 동료들은 윤곽선을 강조하는 화법을 되살렸는데, 이를 클루아조니슴(Cloisonnisme)이라고 합니다.

한편, 인상주의 회화처럼 긋는다기보다는 칠하는 방식으로 그린 그림에서는 윤곽선이 흐릿해집니다. 다들 알고 있겠지만 현실에는 윤곽선이라는 것이 존재하지 않습니다. 그렇기 때문에 윤곽선은 그림이 추상화를 향해 나아가는 첫 단계라고도 할 수 있습니다.

영어로 "윤곽선을 그리다"라는 의미의 delineate에는 "상세하게 설명하다"라는 의미도 있습니다. 선으로만 그린 그림은 대상을 배경과 분리시켜 강조합니다. 그렇기 때문에 사진처럼 사실적으로 그린 그림에서는 선이 두드러지지 않습니다.

일본 회화에서는 윤곽선을 그리는 것을 "구륵(鉤勒)"이라고 하고, "면"으로 그리는 것을 "몰골(沒骨)"이라고 합니다. 즉 선을 의미하는 "골(骨)"이 보이지 않도록 하는 것입니다. 전통적으로 그림 그리기는 선을 긋는 것이라고 생각되었기 때문에 메이지 시대에 요코야마 다이칸(1868-1958)이나 히시다 슌소 같은 화가들이 몰골법을 구사하

자, "몽롱파(朦朧派)"라는 야유가 쏟아졌습니다.

이처럼 윤곽선의 유무는 지역이나 시대에 따라서 달라집니다. 회화의 역사는 "추상화"와 "자연화" 사이를 오가는 것이라고 할 수 있습니다.

윤곽선을 강조하여 그릴 경우에는 표현의 자연스러움이 떨어지지만, 선을 긋는 방법에 따라서 다양한 표현을 할 수 있다는 것이 매력입니다. 선의 굵기, 길이, 필압, 선을 긋는 속도, 분방하게 그은 선인가, 공들여 그은 선인가, 어떤 재료로 그은 선인가 등등. 이런 요소들이 조합되어 선의 느낌을 만들어냅니다. 선의 성격을 살피면 그 역할과 효과가 보이겠지요.

곧게 그은 몬드리안의 직선도, 붓으로 자유분방하게 그은 우에무라 쇼엔의 힘찬 선도, 동판을 부식시켜 옮겨낸 피라네시의 즉흥적인 선도 모두가 선입니다. 그러나 선의 모습도, 인상도 전혀 다릅니다. 이제부터는 한 걸음 더 나아가 "어떤 선인가"를 알아보겠습니다. 선에는 화가의 특징이 드러나며, 그것은 그림이 그려진 시대와 지역을 알 수 있는 실마리가 되어줍니다.

성긴가, 촘촘한가

그 다음으로는 선이 성긴지, 아니면 촘촘한지를 보세요. 담긴 것이 많으면 밀(密), 공간은 널찍하고 담긴 것이 적으면 소(疏)라고 합니다. 밀과 소의 구별은 절대적인 것이 아니라 어디까지나 상대적입니다.

지금까지 본 그림들 중에서 화면 전체를 빼곡하게 메운 그림으로

펠릭스 발로통, 「극장의 박스석, 신사와 숙녀」, 1909년

는 베리 공의 기도서(58쪽)와 판 데르 베이던의 작품(237쪽) 등을 떠올릴 수 있습니다.

이와 달리 담긴 것이 없는, 성긴 표현으로는 위의 발로통(1865-1925)의 그림을 들 수 있습니다. 한가운데에 두 명의 인물을 제외한 나머지 부분은 평평하게 칠했습니다. 놀라울 만큼 대담합니다.

창위(1901-1966, 파리에서 활약한 중국의 위대한 근대 화가 중 한 명)의 「글라디올러스와 고양이」는 처음 보는 분들이 많을 것입니다. 앞

창위, 「글라디올러스와 고양이」, 연대 미상

발을 뻗는 고양이의 모습이 깜찍합니다.

　이처럼 성긴 그림은 그리기 편할 것 같지만 꼭 그렇지도 않습니다. 오히려 간결한 표현일수록 수련이 필요하고, 숙련에서 나온 순발력과 결단력이 필요합니다. 선화(禪畵)나 서예(書藝)와도 통하는 부분일 것입니다. 창위 또한 그것들을 익히면서 자신의 화풍을 정립했습니다. 간단해 보이지만 가벼이 볼 수는 없습니다.

완성된 질감의 차이

화면이 매끄럽게 마무리되었는지, 거칠게 그려졌는지도 중요한 포인트입니다.

　티치아노의 대표작 중 하나인 「에우로파의 약탈」처럼 거친 필치로 그린 그림은 조금 떨어진 곳에서 보면 효과적입니다. 이처럼 화가와 작품에 따라서 관람객이 취해야 할 거리가 다릅니다.

티치아노, 「에우로파의 약탈」, 1562년

반대로 세심하게 그려진 그림은 가까이에서 보는 것을 전제로 했기 때문에 되도록 가까이 다가가서 매끄러운 표면을 확인하는 것이 좋습니다.

19세기의 회화 중에서 앵그르(215쪽)와 들라크루아(257쪽)의 그림은 화면의 질감이 천양지차입니다. 앵그르에게는 화면을 핥으며 그렸다고들 했고, 들라크루아에게는 자루걸레로 칠한 것이 아니냐고들 했습니다. 고전적인 앵그르에게는 매끄러운 마무리가 어울리며, 약동감 넘치는 낭만주의 화가 들라크루아에게는 분방한 필치가 어울립니다.

들라크루아는 앞선 티치아노의 영향을 받았습니다. 들라크루아와 티치아노는 둘 다 **선명한 색과 섬세한 색조** 변화를 즉흥적인 터치로 담아냈기 때문에 **색채파**(colorist)라고 불립니다. 자연스러운 분위기를 중시했고, 윤곽선이 흐트러지도록 필치를 남기며 칠했습니다.

한편, 앵그르처럼 형태의 묘사를 중시하는 이들을 **소묘파**(diségno)

라고 불렀습니다. 소묘파는 티치아노의 라이벌이었던 미켈란젤로까지 거슬러 올라갑니다. 소묘파가 구사한 색채도 풍성하기는 했지만 이들은 형태를 강조하기 위해서 경계선에 따라 색을 분명하게 나눠서 칠했고, 매끄럽게 마무리했습니다. 이들에게 색채는 어디까지나 보조적인 것이었습니다.

색채와 소묘 중에서 어느 쪽이 우월한지를 따지는 논쟁[paragone]이 16세기부터 이어져왔지만, 오랜 기간 소묘파가 득세했습니다. 이런 흐름에 대한 반발로 인상주의가 등장했다고도 할 수 있습니다.

이처럼 목적에 따라서 그림의 마무리가 달라집니다. 그리고 굳이 구분하자면 색채파 예술가들이 터치를 드러내는 경향이 있습니다.

그러나 마무리가 거칠면 미완성이라는 느낌을 줄 수 있습니다. 이 때문에 어느 정도로 마무리를 할 것인지에 대해서는 기준을 세울 필요가 있습니다. 화면 전체를 같은 필치로 그리는 경우도 있고, 같은 화가라도 초점만 매끄럽게 완성하고 나머지는 거칠게 내버려두는 등, 목적에 따라 터치를 달리 구사하기도 합니다.

이따금 그림의 일부만 유독 매끄러운 그림도 보게 되는데, 이는 복원 과정에서 잘못이 있었기 때문인 경우가 많습니다. 마무리를 살피다 보면 이처럼 흥미로운 발견을 하게 됩니다.

그림을 마무리하는 필치는 화가의 개성을 드러내기 때문에 위작을 판별하는 중요한 실마리입니다.

영국의 덜위치 미술관은 관람객들이 화가에 대한 선정적인 이야기에만 매달리지 않고 그림을 좀더 주의 깊게 볼 수 있도록 독특한

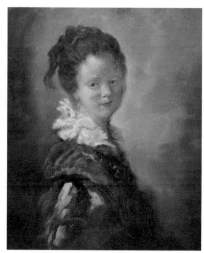

장 오노레 프라고나르, 「젊은 여성」, 1769년경, 그리고 복제화
By permission of Dulwich Picture Gallery

전시 방법을 고안했습니다. 미술관이 소장한 270점의 명화 중 1점을 중국의 복제 전문가에게 의뢰하여 복제화를 제작해서 바꿔 걸고는 관람객들에게 어느 것이 복제화인지 맞춰보도록 한 것입니다. 3개월 동안 약 3,000명이 추리에 도전했습니다.

그 결과는……사람의 눈은 틀림이 없다는 사실을 보여주었습니다. 정답인 프라고나르의 「젊은 여성」을 수상하다고 의심한 사람이 347명으로 가장 많았습니다. 하지만 150명 이상이 루벤스의 진짜 작품을 의심하기도 했습니다.

위의 그림이 바로 그 작품입니다. 어느 쪽이 진짜일까요? 두 그림 모두 여성의 방향이나 위치, 입고 있는 옷, 전체적인 분위기만 보면 대부분 같습니다. 하지만 뭔가가 다릅니다.

정답은 왼쪽이 진품이고 오른쪽이 복제화입니다. 프라고나르는 이 그림에서 유화 물감을 분방하게 사용했는데, 그 "분방함"을 발휘하는 방법에서 이 두 점의 그림은 전혀 다릅니다.

프라고나르는 **오른쪽 눈 하나만을** 정밀하게 그려서 초점으로 삼았습니다. 그리고 거기에서 멀어질수록 필치가 흐트러집니다. 눈을 중심으로 일종의 그라데이션처럼 확산되는 효과가 느껴지십니까? 붓질 하나하나가 이루는 흐름이 소용돌이처럼 여성의 얼굴로 모여들어서 전체적으로 가늘게 떨리는 느낌을 만들어냅니다.

한편, 복제화에서는 진품처럼 보이도록 신중하게 붓질을 하다 보니 필치의 속도감이 확연히 달라졌습니다. 게다가 복제화를 그린 화가가 압박감을 느꼈는지 얼굴을 너무 크게 그렸습니다. 옷은 분방한 표현이 제법 비슷하지만, 배경은 얼룩덜룩할 뿐입니다. 얼굴과 옷을 칠하는 방식, 필치의 느낌 같은 표층적인 특징은 흉내냈지만 이들 요소가 저마다 따로 노는 바람에 통일감이 없는 그림이 되었습니다.

이상으로 표면적인 특징의 중요점을 살펴보았습니다. 여기서 더 자세히 언급하기는 어렵지만, 그림에서 순간적으로 받는 인상은 그림이 놓인 환경(액자, 그림이 걸린 방의 분위기)에 따라서도 달라진다는 점을 염두에 두어야 합니다.

다음으로는 그림에서 부분과 전체가 어떤 식으로 관계를 맺는지를 살펴볼 것입니다. "형태", "선", "각도", 이렇게 세 가지로 좁혀서 알아보고자 합니다.

설령, 사실적인 그림이라고 해도 화가는 본 대로를 그리는 것이

아니라, 같은 형태를 반복하거나 높이나 위치를 맞추거나 기울기를 맞춥니다. 이런 방법은 그림에 질서와 통일감을 부여할 뿐만 아니라 그림의 테마와 공명하는 경우가 많습니다.

형태의 반복―프랙탈

서장에서 코플리의 그림을 보면서 잠깐 언급했지만, 명화에서는 같은 형태가 다른 크기로 반복되는 경우가 곧잘 보입니다. 코플리의 그림에서는 눈과 귀의 형태가 배경의 천에 반복되었습니다.

왜 이런 방식을 구사하는 것일까요?

같은 형태를 반복적으로 그리는 것은 그 형태가 테마를 표현하고 있어서 강조하기 위함일 수 있습니다. 또 하나는 조형상의 이유입니다. 앞의 장에서도 설명했듯이, 우리는 규칙성이 있는 것을 아름답다고 느끼기 때문에 일부러 같은 형태로 통일시키는 것입니다.

반복의 유형 중에서도 **전체와 부분이 같은 형태**이고, 포개어 넣을 수 있는 것을, 기하학에서는 "프랙탈(fractal, 자기상이형)"이라고 합니다. 예를 들면 나무에서 뻗어나가는 가지가 그렇습니다. 이것이 프랙탈입니다. 이밖에도 번개나 해안선 등, 자연계에는 프랙탈로 된 것들이 많기 때문에 사람들은 프랙탈을 보면 안도하면서 아름답다고 생각합니다.

제2장에서 본 코탄의 그림도 마찬가지로, 둥근 과일과 채소가 연달아 있어서 편안함

프랙탈의 예

과 리드미컬한 느낌을 줍니다. 구조선의 커다란 원호(아래 그림의 빨간 점선)뿐만 아니라 각각의 과일과 채소 속에도 작은 원호가 들어 있습니다. 또한 그림 속의 사각 틀 안쪽에 또 하나의 사각 틀이 반복되면서 깊이감을 더해줍니다.

코탄의 다른 그림 중에 채소와 사냥물을 그린 것이 있으니(다음 쪽 아래) 비교해봅시다. 오른쪽 아래의 그림은 보는 재미가 있기는 하지만 조금 어지럽습니다. 위의 그림이 더 완성도가 높고 매력적입니다.

왼쪽의 그림에서 암시되어 있는 럭비공 형태의 선(옆의 그림 속의 회색 점선)을 오른쪽 아래의 그림에서는 줄줄이 매달려 있는 새들이 실제로 보여줍니다. 그러나 이 그림에서는 균형을 잡기 위해서인지, 왼편 아래쪽에 차요테(chayote)가 놓여 있어서 원호의 선을 알아보기가 어렵습니다. 위의 그림이 더 널리 알려진 것은 어쩌면 이처럼 더 명료한 구도 때문이겠지요.

그런데 차요테가 등장하는 그림은 유럽에서는 드문 편입니다. 차요테는 신대륙에서 건너왔습니다. 유럽 회화에 차요테가 등장한 것은 아마 이 그림이 처음일 것입니다.

한편, 카라바조도 그림에서 형태를 효과적으로 반복하고는 했습니다. 일본에서도 인기가 많은 화가인 알폰스 무하(1860-1939)도 반복적인 형태를 능란하게 활용했습니다.

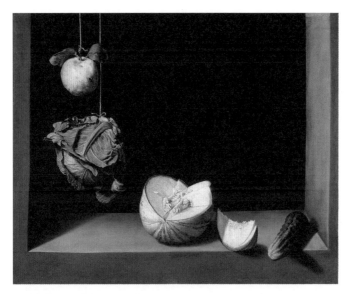

후안 산체스 코탄, 「모과, 양배추, 멜론, 오이」, 1602년

후안 산체스 코탄, 「사냥물이 있는 정물」, 1600–1603년

알폰스 무하, 「춤」(「네 가지 예술」 중 한 점), 1898년

무하의 그림은 해부학적으로 정확하고 인체의 움직임이 자연스러운 데다가 기하학적인 엄밀성까지 갖추었습니다.

이 그림에서는 네 가지 크기의 원이 여러 차례 반복됩니다. 언뜻 보기에 아무렇게나 흩뿌려져 있는 것 같은 꽃잎도 원에 정확히 얹혀 있습니다. 이것은 춤이라는 테마를 원의 반복적인 움직임으로 표현한 것입니다. 무하를 모방하는 예술가는 많지만 이 정도의 작품을 그린 예술가는 없는데, 이처럼 기하학적 통일성과 정확한 데생을 양립시킬 수 없기 때문이겠지요.

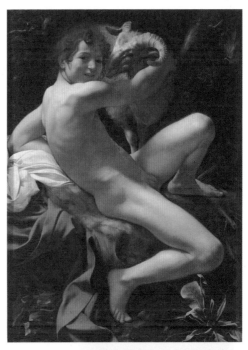

미켈란젤로 메리시 다 카라바조,
「세례자 요한(숫양과 소년)」,
1602년

이 그림에서는 허리를 중심으로 남성의 팔다리와
몸이 프로펠러 형태의 구도를 이루었습니다. 그
런데 이와 같은 형태를 훨씬 작게 만든 것이 화
면 오른편 아래쪽에 있습니다.

오른편 아래쪽의 꽃은 말 그대로 "그림에 꽃을
더하고," 모서리를 지키면서 요한의 신체라는 테
마를 작은 단위로 반복합니다.

이 그림은 남성을 무척 관능적으로 묘사했습
니다. 포즈를 꽃과 호응시킨 것은 어쩌면 에로틱
한 연상이 있었기 때문일지도 모릅니다.

이처럼 얼핏 보기에 복잡한 그림도 다시 찬찬히 들여다보면 단순한 모티프로 환원시킬 수 있는 경우가 많습니다. 그리고 그 모티프는 그저 아름답기만 한 것이 아니라 그림의 주제를 가리키기도 합니다.

중요한 포인트를 일치시키다

정물화의 대가로 유명한 샤르댕의 「차를 마시는 여인」은 얼핏 특별할 것이 없어 보입니다. 스푼으로 차를 젓는 여성을 있는 그대로 그린 것 같습니다.

그러나 이 그림의 구도는 견고하기 이를 데 없습니다. 귀, 목, 팔꿈치의 리딩 라인을 살펴보죠. 선이 모이는 "매듭"이 하나의 세로선에 나열되어 있는 것이 보입니다(다음 쪽 그림). 이처럼 두드러지는 포인트가 한 줄로 나란히 자리잡은 것을 "일치(coincidence)" 혹은 "공선성(共線性)"이라고 합니다.

이런 장치를 사용하는 이유는 먼저 화면에 질서를 부여하기 위해서입니다. 또한 이 선이 중요하다는 것을 알려주기 위해서이기도 합니다.

그림을 그리는 사람이 종종 붓이든 뭐든 막대기 모양의 물건을 들고 대상의 크기를 재는 모습을 본 적이 있을 것입니다. 이는 어떤 포인트가 같은 선상에 있는가를 확인하는 것입니다.

샤르댕의 그림에서는 세로선을 중심축으로 한 이등변 삼각형에 여성이 온전히 담겨 있습니다. 이 세로선을 중심으로 그림 속의 요

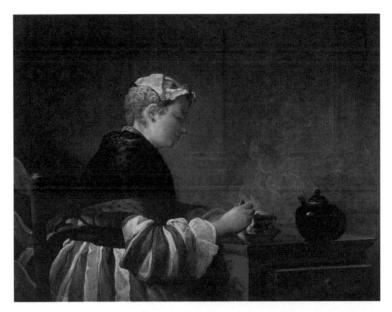

장 시메옹 샤르댕, 「차를 마시는 여인」, 1735년

소들이 전개됩니다. 공선성을 찾아내면 그것이 실마리가 되어 그림의 수수께끼가 차례차례 풀리기도 합니다. 미술관에서 그림을 볼 때 팸플릿처럼 직선으로 된 물건을 먼 거리에서 그림에 대보는 것도 괜찮은 방법입니다.

기울기를 맞추다

「아르놀피니 부부의 초상」을 보고 있으면, 일단 아내가 남편보다 모든 점에서(예 : 머리, 손, 로브의 옷깃) 낮은 위치에 있다는 것을 알 수 있습니다. 게다가 그 기울기는 일정한 각도로 맞춰져 있습니다.

여기서는 조금 전에 설명한 공선성이 만드는 "기울기"에 주목해보겠습니다. 명화에서는 눈길을 끄는 선, 눈에 띄는 점이나 선의 결절점(結節点)을 잇는 선의 기울기가 이처럼 일정한 각도로 맞춰져 있습니다.

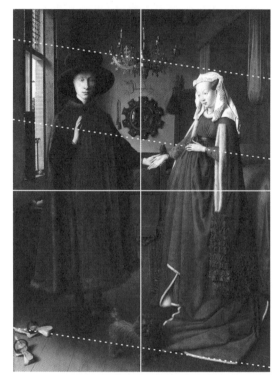

얀 반 에이크,
「아르놀피니 부부의 초상」,
1434년

윌리앙 아돌프 부그로,
「새벽」, 1881년

 일정한 시선의 흐름을 만들고 그림에 일정한 질서를 부여하기 위해서입니다. 말하자면 그림 안에 생겨난 각도를 정돈하는 것입니다. 명화라면 그림 안에 각도가 많지 않습니다. 주축이 되는 선이 만들어내는 기울기는 아무리 많아도 5개 정도입니다. 이것을 가무트(gamut)라고 합니다.

 부그로의 위의 그림은, 언뜻 보기에는 포즈가 자연스러워 보이지

만, 여성의 손끝, 발끝 등 눈을 끄는 포인트가 일정한 방향으로 정리되어 있습니다.

이처럼 복잡해 보이는 그림이라도 (암시된) 선의 각도를 맞춰놓으면 완성도가 높아집니다. 명화가 풍기는 흔들림 없는 느낌, "딱 정돈되어 있는" 느낌은 여기에서 나옵니다. 하지만 그러면서도 어디까지나 "그런 티가 나지 않는" 것이 특색입니다. 직선끼리의 각도를 너무 노골적으로 맞추면 이집트의 벽화처럼 기하학적인 느낌을 주게 됩니다.

자, 드디어 최종 마무리 단계에 이르렀습니다. 지금까지 살펴본 것들을 한 점의 그림을 통해서 점검해보겠습니다.

「우르비노의 비너스」의 비밀

무엇이 보입니까?

배경 지식이 없이도 보고 알 수 있는 것들이 많다는 사실은 이미 알고 계실 테지요. 우선은 전체적인 인상을 대략적으로 살펴봅시다. 알 수 없는 부분은 미뤄두었다가 나중에 조사하면 됩니다. 오늘날은 배경 정보나 해석 등은 대부분 인터넷을 통해서 금방 알 수 있습니다. 그러나 관찰은 본인만이 할 수 있습니다.

이 그림에서는 제법 사실적으로 그려진, 누워 있는 알몸의 젊은 여성이 눈길을 끕니다. 이쪽을 보고 있구나, 살결이 매끄럽구나 하

티치아노 베첼리오, 「우르비노의 비너스」, 1538년

고 생각하게 됩니다. 빨간 침대에 하얀 시트가 깔려 있고, 발치에는 개가 몸을 동그랗게 말고 잠들어 있습니다. 왼편 뒤쪽에는 새카만 벽에 짙은 녹색 천이 덮여 있습니다. 오른편 안쪽에 두 명의 여성이 보입니다. 한 명은 웅크리고 있고, 그런 그녀를 다른 한 명이 쳐다보고 있습니다. 이들 뒤편의 창문으로 하늘이 보입니다.

이 그림의 목적은 아름다운 여성의 몸을 보여주는 것이겠지, 제목이 「우르비노의 비너스」니까, 이 여성이 비너스인가― 처음 시작할 때는 이런 정도로 괜찮습니다.

그런데 그림의 제목은 그저 별명이거나 통칭인 경우가 있어서, 그대로 믿어도 좋을지 어떨지는 그림에 따라서 다릅니다. 「우르비노의

비너스」도 통칭입니다. 과연 제목처럼 비너스를 그린 것일까요?

일단 조금 전에 공부한 표면의 특징부터 살펴보겠습니다.

르네상스 전성기의 그림인 터라 레오나르도 다 빈치의 그림과 마찬가지로 이 그림에서도 윤곽선은 보이지 않습니다. 그림의 밀도는 전체적으로 꽤 촘촘합니다. 마무리가 아주 매끈하고 티치아노의 그림 치고는 필치가 드러나지 않는 편입니다. 아무래도 가까이에서 찬찬히 보기 위한 그림인 것 같습니다.

초점은 어디에?

이 그림의 초점은 어디일까요? 길게 누운 여성이 가장 크게 그려져 있으니 의심할 여지가 없습니다. 여성의 몸에서도 관람객 쪽을 바라보는 얼굴이 가장 중요한 포인트겠지요.

얼굴이 초점이라고 판단하는 근거는 명암의 대조와 리딩 라인의 집중입니다. 확인 삼아 다시 살펴보겠습니다.

일단 **명암의 대조**부터 보자면, 명암을 알아보기 쉽도록 모노톤으로 만들어보았습니다. 붉게 표시한 부분이 가장 대조가 뚜렷한데, 비너스의 얼굴과 상반신이 확실히 두드러집니다.

이것저것 담긴 것이 많은 밀도 높은 그림이지만 그러면서도 촘촘한 부분과 성긴 부분으로 나뉩니다. 예를 들면 누운 여성의 머리 뒤쪽이 성기기 때문에 대조가 되어 이 여성을 두드러지게 합니다. 오른편 아랫부분은 천의 주름이 잔뜩 잡혀 있어서 여성의 매끈한 다리(성긴 부분)와 대비됩니다.

침대에 누운 여성 다음으로 명암의 차이 때문에 눈길을 끄는 요소
는 오른편 안쪽에 있는 두 명의 여성입니다. 특히 왼편 여성은 하얀 덩
어리처럼 두드러집니다. 왜 그녀가 하이라이트를 받는 것일까요?
오른편 여성이 그녀를 바라보는 데에는 어떤 중요한 의미가 있는 것
일까요? 여기서는 그런 의문을 머릿속 구석에 담아두고 다음으로
나아갑시다.

시선 유도―시선의 흐름으로 이야기를 분명하게

이 그림에서 시선은 어떤 식으로 유도되고 있을까요? 명화에는 리
딩 라인을 쫓아가다가 화면의 다른 부분도 분명히 살펴볼 수 있도록
하는 장치가 있습니다. 화면에서 눈이 벗어나지 않도록 하는 장치도
있습니다.

그러면 순서대로 봅시다. 이 과정에서 미녀의 정체를 알려주는 힌

트가 네 가지 나오고, 왜 오른편 안쪽의 시녀가 하이라이트를 받는
지에 대한 답도 나옵니다. 하나씩 확인해보겠습니다.

• 시작

맨 먼저 여성의 얼굴을 보게 됩니다. 여성이 이쪽을 보고 있기 때문
에 더욱 그렇습니다. 여기서부터 시작합시다. 배경의 주름(천의 주름)
이 집중선을 만들고, 새하얀 베개의 선이 무심한 듯 자연스럽게 비
너스 쪽을 향합니다.

• 제1의 힌트

얼굴의 왼편을 이쪽으로 향하고 있어서 그녀의 **진주 귀고리**가 보입니
다. 그리스 신들에게는 저마다의 속성을 나타내는 부속물(이를 "지물
[attribute]"이라고 합니다)이 있는데, 진주는 바다에서 태어난 비너스의
부속물입니다. 첫 번째 힌트가 금방 나왔습니다.

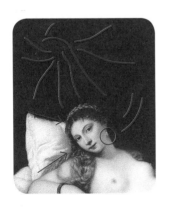

• 제2의 힌트

다음으로 시선은 그녀가 몸을 기울이
고 있는 쪽으로 향하게 됩니다. 풀어헤
친 머리카락이 오른쪽 어깨에 부드럽
게 걸쳐져서는 그런 흐름을 유도합니
다. 오른팔을 굽혀서 관람객의 시선이
화면 밖으로 나가지 않도록 하면서 시

선을 화면 한복판으로 되돌립니다. 베개와 쿠션도 그런 흐름을 돕습니다.

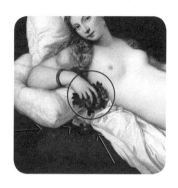

손에는 팔찌를 차고 있고, **장미꽃을** 아무렇게나 쥐고 있습니다. 장미도 비너스의 부속물입니다. 부속물에 대한 지식이 있는 관람객이라면 이 대목에서 어느 정도 알아차리게 됩니다.

심홍의 침대와 시트의 윤곽이 만드는 리딩 라인이 화살표 구실을 하며 꽃을 강조합니다. 만약 하얀 시트에 꽃만 있었다면 장미가 좀 더 눈에 띄었겠지요(침대의 빨간 부분을 손으로 가려보세요). 꽃이 침대의 빨간색에 녹아들기 때문에 얼굴보다 두드러지지는 않습니다. 침대에 드리운 그림자의 그라데이션도 시선을 장미로 돌리게 하면서 시선이 왼편 아래쪽의 모서리로 빠져나가지 않도록 합니다. 절묘한 솜씨입니다.

이제 시선은 몸의 선을 따라서 가슴 쪽으로 향합니다. 주름 잡힌 시트에 대비되는 매끄러운 피부, 누워 있는 포즈 등을 보면서 나아가면, 여성의 왼손이 하복부를 가리고 있는 것이 갑자기 눈에 들어옵니다.

• 제3의 힌트

여기에 더해서 침대에 누운 여성의 아랫배 부분에 화면 중앙을 세로로 꿰뚫는 선이 "여기에 주목!"이라고 말하는 듯, 수직으로 내려오

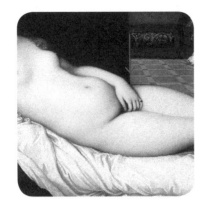

는 것을 눈치채셨습니까? 여기가 중요하다고 가리키는 사인입니다.

여성의 자세를 **푸디카**(pudica) 포즈라고 하는데, 비너스의 전형적인 포즈입니다(베누스 푸디카=정숙한 비너스). 이 포즈를 하고 있는 것만으로도 그녀가 비너스임을 알 수 있습니다.

보티첼리의 「비너스의 탄생」(129쪽)에서도 비너스는 같은 포즈를 취합니다. 메디치 가문이 소유했던 고대의 비너스 조각상(우연히도 「우르비노의 비너스」와 마찬가지로 오늘날 피렌체의 우피치 미술관에 소장되어 있습니다)을 보티첼리와 티치아노가 참고했다고 여겨집니다. 티치아노의 그림에서 여성은 가슴을 가리지 않았는데, 이는 푸디카의 변형이라고 할 수 있습니다.

이렇게 진주, 장미, 푸디카라는 세 가지 힌트는 선이 모이거나 색이 강렬하거나 주위가 억눌리는 등의 방식으로 강조됩니다.

다음으로, 하복부의 ▽형태를 따라 시선은 발끝 쪽으로 향하게 됩니다. 여기서 얄밉도록 절묘한 것이 오른편 아래쪽 가장자리 부분의 침대 시트가 만드는 **빨간 삼각형**입니다. 이 삼각형은 위를 향하는 화살표처럼 생겼습니다. 이것이 없었다면 화면의 오른편 아래쪽은 무척 단조로웠을 것입니다(손가락으로 이 삼각형을 가리고 보면 알 수 있습

「메디치의 비너스」, 기원전 1세기경
(Wal Laam Lo CC BY-SA 3.0)

니다). 시트에 잘게 주름진 부분도 마찬가지로 화면 위쪽으로 시선을
이끌고 있습니다.

• 수수께끼에 대한 대답

주름을 따라가다 보면 여성의 발치에 잠든 귀여운 강아지에 이르게
됩니다.

이 잠든 강아지의 의미를 놓고 의견이 갈립니다. 강아지를 정절의

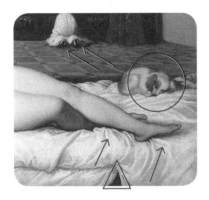

상징으로 본다면 잠들어 있으니까 부정(不貞)을 나타내게 되지만, 방문한 남성을 신뢰하고 잠들어 있는 것일지도 모릅니다(이 경우, 찾아온 사람이 남편일 수도 있습니다). 즉 확실하지 않은 것입니다. 어느 쪽이든 간에 이 강아지는 화면 오른편을 지키는 스토퍼의 역할을 하고 있습니다.

다음으로는 어디를 보아야 할까요? 바닥의 무늬, 벽, 태피스트리가 리딩 라인이 되어 시선을 뒤편 공간으로 유도합니다. 이 공간은 뻥 뚫려 있는 복도인데, 이탈리아 건축에서 로지아(loggia)라고 불리는 공간입니다.

여기에 두 명의 여성이 있습니다(오른편 위쪽의 모서리를 지키는 태피스트리의 가장자리도 이들을 도드라지게 합니다). 두 여성은 새하얀 옷과 새빨간 옷을 입고 있어서 두 사람 모두 눈에 띕니다. 서 있는 여성을 우선 살펴봅시다. 그녀의 시선과 소매를 걷고 있는 손은 왼쪽의 여성을 향하고 있네요. 쭈그리고 있는 여성은 궤처럼 보이는 상자를

(위) 카소네의 안쪽 패널. 조반니 디 세르
조반니(로 스케시아), 15세기 전반.
(왼쪽) 카소네. 1461년 이후, 메트로폴리
탄 미술관 소장.

열고, 안을 살금살금 살피고 있습니다.

이 상자는 당시에 살던 사람이라면 누구라도 알고 있었을 물건입
니다. 찬찬히 보면 같은 상자 두 개가 나란히 놓여 있는데, 이것은
한 쌍의 궤로서 카소네(Cassone)라고 불리던 혼례용품입니다. 즉 혼례
복을 보관하는 상자입니다. 그렇다면 이 하녀는 침대에 누워 있는
여성이 벗어놓은 혼례복을 집어넣는 중일지도 모릅니다.

카소네의 덮개 안쪽에 그림이 있는 것이 많았는데, 오늘날 남아
있는 카소네에는 위의 그림처럼 누드화가 그려진 것도 있습니다. 부
부의 화목과 자손의 번영, 풍요를 기원하는 그림이 들어 있었던 것
이지요. 이런 점들로 미루어 「우르비노의 비너스」는 여전히 분명하
게 해명되지 않는 부분이 있지만, 귀도발도 델라 로베레(1514-1574)
가 자신의 결혼을 축하하기 위해서 주문한 것이라고 간주됩니다.

이것이 앞에서 나온 수수께끼에 대한 답입니다. 카소네가 중요하기
때문에 하이라이트로 하녀를 강조한 것입니다.

「우르비노의 비너스」는 카소네 덮개 안쪽에 곧잘 그려졌던 그림을 발전시킨 것입니다. 덮개 그림이 캔버스에 옮겨져 그림을 보는 사람과 그림 속의 하녀에게 이중으로 비춰지는 구조로 볼 수 있습니다. 당시 사람들은 '아, 카소네가 있네, 저 카소네의 덮개 안쪽에는 이 그림이 그려져 있으려나'라고 상상하며 즐겼을지도 모릅니다. 하지만 이 그림 속 카소네의 덮개에는 그림이 없는 것 같습니다.

이 하녀는 하이라이트를 받은 것과는 별개로 화면의 구조에서도 중요한 구실을 하는데, 이 점은 조금 뒤에 이야기하겠습니다.

그런데 카소네에 머리를 들이밀고 있는 하녀의 위쪽으로 창문이 있습니다. 거기에 기둥과 화분이 실루엣처럼 떠오릅니다.

• 제4의 힌트

여기에도 힌트가 있습니다. 화분에 담긴 독특한 식물은 비너스의 부속물 가운데 하나인 은매화라는 식물이며, 결혼식에도 사용되었습니다.

이렇게 리딩 라인을 쫓아서 그림의 중요한 포인트를 파악하면서 화면 전체를 둘러볼 수 있습니다. 모서리나 가장자리 바깥으로 시선이 빠져나가지 않도록 하는 장치들도 완벽합니다. 시선은 이대로 창문 밖으로 나갈 수도 있고, 벽이 만드는 세로 선을 따라서 화면 한가운데로 돌아올 수도 있습니다. 완벽한 구도입니다.

지금까지 살펴본 흐름을 정리한 것이 다음 쪽의 위의 그림입니다.

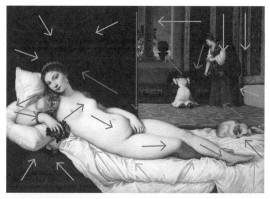

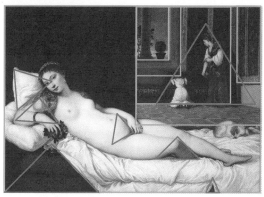

(위) 시선의 경로. 빨강은 메인의 흐름. 파랑은 가장자리와 모서리
에서 시선을 안쪽으로 돌려보낸다.
(아래) 반복된 형태.

왼쪽으로 크게 돌아가는 경로를 따라 그림의 내용이 점점 분명해지
는 구도입니다. 여성이 비너스라는 것을 알 수 있고, 혼례를 기념하
는 그림으로 보아야 한다는 것도 알 수 있습니다.

　내친 김에 **반복된 형태**도 확인해보겠습니다. 삼각형과 사각형이
크기를 바꾸면서 여러 차례 반복됩니다.

균형—그릇 같은 비너스

다음으로 이 그림의 구조선을 살펴보겠습니다.

리딩 라인의 주요한 흐름을 찾아봅시다. 가장 큰 흐름은 비너스의 몸이 만드는 그릇과도 같은 모양의 곡선입니다.

구조선은 그림의 인상을 결정하기 때문에 **콘셉트와 잘 맞아야** 합니다. 여성의 신체는 가슴과 배, 넓적다리 등이 둥그스름하기 때문에 곡선과 어울립니다. 여성의 신체를 직선 위주로 묘사하면 고갱의 아래의 그림 속 여성처럼 근육질의 느낌을 주게 됩니다.

리니어 스킴을 확인해보겠습니다.

비너스의 몸이 보여주는 그릇 모양의 곡선뿐만 아니라 화면 한복판을 세로로 꿰뚫는 선도 중요합니다. 이에 대응하는 것이 침대가 만

폴 고갱, 「귀신이 보고 있다」, 1892년

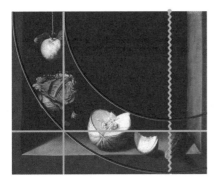

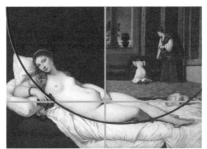

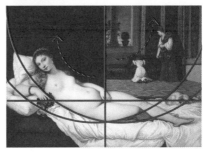

(위 오른쪽) 빨간색 원호가 중심 구조선이고, 래버트먼트 선(톱니 모양 선)의 위쪽 끄트머리가 지점이다. 회색 십자선은 보조적인 구조선.
(위 왼쪽) 빨간색 원호가 중심 구조선이고 회색 십자선이 보조적인 구조선.
(옆) 구조선의 카운터 밸런스. 기울기가 상쇄되어 균형이 잡혀 있다.

드는 지배적인 가로선입니다. 위의 오른쪽 그림에 주축이 되는 구조선을 빨간색으로, 보조적인 구조선을 회색으로 표시했습니다. 세로와 가로가 서로 확실하게 균형을 이루고 있습니다. 화면을 관통하며 요동치는 곡선을 십자선이 단단하게 받쳐주는 구조입니다. 이처럼 안정된 선의 구조 때문에, 티치아노는 역시 르네상스의 화가로구나 싶어집니다.

의외로 이 그림과 닮은 구조의 그림으로 조금 전에도 살펴본 코탄의 작품을 예로 들 수 있습니다. 주요한 원호(圓弧)를 가로세로의 보조적인 구조선이 꽉 붙잡아줍니다. 코탄은 초기 바로크 화가이지만, 이처럼 그가 그린 그림의 구조는 그보다 조금 앞선 시대의 「우르비

노의 비너스」와 닮았습니다. (게다가 코탄의 그림 속 원호는 래버트 먼트에 따른 것입니다.)

다시 「우르비노의 비너스」를 보면, 중심의 구조선(그릇 모양의 곡선)은 왼편으로 기울어져 있습니다. 하지만 "구부린 팔꿈치 — 오른쪽 다리 — 강아지의 등"으로 이어지는 곡선이 마치 진자의 운동과 같은 구실을 하면서 카운터 밸런스를 잡아서 화면에 안정감을 부여합니다.

또한 비너스의 상반신이 만드는 곡선에 오른편 안쪽의 인물들이 만드는 곡선이 대응합니다. 안쪽 하녀 두 사람이 모두 서 있었다면 어땠을까요? 하녀 한 사람이 몸을 웅크리고 있기 때문에 오른편 위쪽을 향하는 흐름이 생겨서 균형을 이룬 것입니다.

덩어리끼리의 균형은 어떻습니까? 비너스라는 주인공이 화면의 왼편에 치우쳐서 자리하고 있기 때문에 균형을 맞추기 위해서 오른편에 강아지와 하녀들을 배치했습니다. 만약 강아지가 좀더 컸거나 색이 더 강렬했다면 너무 두드러져서 균형이 무너졌을 것입니다. 하녀들은 원근법에 맞춰보면 너무 작다는 지적이 제기되기도 하지만, 화가는 균형을 위해서 이 정도의 크기가 적당하다고 판단했을 것입니다.

그리고 부차적인 것이지만, 왼편 위쪽과 오른편 아래쪽에는 천의 주름이 있고, 왼편 아래쪽과 오른편 위쪽에는 섬세한 무늬가 있어서 서로 대각선으로 대응합니다.

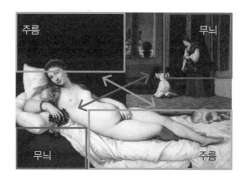

색—주인공은 비너스의 살결

• 명암의 스킴

명암의 스킴을 다시 확인합시다. 비너스 주변이 가장 밝고, 다음으로 원경 부분이 중간 톤이고, 가장 어두운 곳은 비너스의 뒤쪽 벽입니다. 옆의 그림처럼 밝은 부분에서 어두운 부분까지 정보의 중요도에 따라 서열이 매겨져 있고, 이는 시선을 유도하는 리딩 라인과 일치합니다.

• 배색

사용된 색은 많지 않습니다. "검은색(짙은 녹색)", "흰색", "빨간색"이 중요하지만, 비너스의 살결이 가장 눈에 띕니다. 다른 색들은 살결을 얼마나 아름답게 보이게 할지를 기준으로 선택된 것 같습니다. 검은색 (짙은 녹색)의 천과 빨간 침대는 오늘날 우리가 보기에는 "보색"의 법칙을 충실히 따른 것이지만, 티치아노는 빨간 침대에 대비되면서도

비너스를 두드러지도록 하려고 검은색을 골랐겠지요. 파란색을 쓰기에는 안료가 너무 비쌌고, 회색이라면 밋밋했을 테고, 갈색이라면 머리카락 색과 비슷했을 것입니다.

시트의 흰색과 침대의 빨간색은 오른편 안쪽의 하녀들이 입은 옷에 다시 등장합니다. 이것은 제4장에서 본 것처럼 세잔도 자주 사용한 수법입니다. 통일감을 주고 시선도 유도하는 일석이조의 효과를 얻을 수 있습니다.

• 안료

비너스의 피부색은 버밀리온(수은주)과 연백(鉛白), 두 가지 안료로 칠했습니다. 이 그림에 대해서는 자료가 없어서 알 수 없지만, 티치아노의 또다른 대표작인 「성스러운 사랑과 세속의 사랑」(1514년)은 버밀리온 1에 연백 13이라는 비율로 안료를 배합하여 피부를 칠했다고 합니다. 이 그림에서도 비슷한 배합으로 그렸을까요? 이 그림에서는 빨간 침대와 하얀 시트에 각각 버밀리온과 연백이 사용되었습니다. 연백은 베네치아의 특산품입니다.

배치—이제는 단골이 된 포즈

「우르비노의 비너스」의 구도는 인기가 있었는지, 아니면 화가 자신도 마음에 들어서인지 다른 버전으로 여러 점을 그렸습니다. 훗날 에두아르 마네가 그린 「올랭피아」도 「우르비노의 비너스」를 패러디한 것입니다. 어떤 의미로는 여성의 관능미를 나타내는 기호적 표

현이 된 셈인데, 그것은 이 그림이 조형적으로 탁월하다는 의미겠지요.

이 그림의 구도는 위의 그림처럼 근경이 L자로 되어 있고, 나머지 부분의 작은 직사각형이 원경에 해당됩니다. 티치아노는 초상화 등에 이 L자 구도를 곧잘 활용했는데, 이 구도는 공간에 깊이감을 주는 데에 편리합니다.

• 마스터 패턴은?

이 캔버스는 119×165센티미터로, 종횡비가 약 1 : 1.39입니다. 이 것은 **루트2 사각형**[277쪽]에 가까운 비율입니다. 이 직사각형은 A4나 B4 등의 복사 용지의 규격에도 사용되는데, 반으로 나누면 원래 직사각형과 같은 비율의 직사각형이 되는 특징이 있습니다. 이 그림에서도 그런 특징을 살렸을까요?

우선은 등분할 패턴을 확인해봅시다.

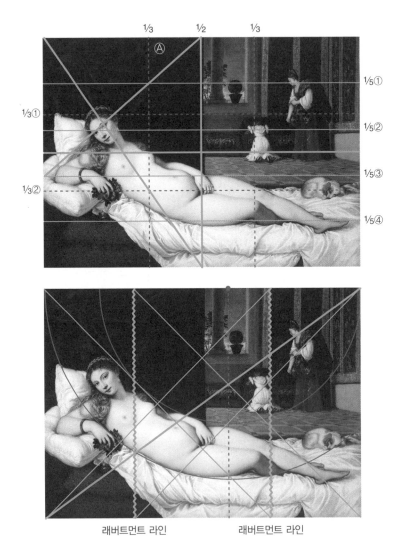

래버트먼트 라인 래버트먼트 라인

세로의 구조선은 딱 ½의 위치에 있고, 가로의 구조선인 침대의 가로선이 ⅓②에 있습니다(왼쪽의 그림 참조). 그리고 **가로세로의 구조선이 교차하는 가장 중요한 지점**에 비너스의 하복부가 놓입니다. 비너스의 상징으로서도 혼례화로서도 중요한 포인트가 구조에도 분명하게 반영되어 있습니다.

그러면 중심 곡선은 어떤 식으로 되어 있을까요? 이 부분은 금방 알아차리기는 어렵겠지요. 실은 원의 지점에는 래버트먼트 패턴이 사용되었습니다. 편안한 분위기를 연출하기 위해서도 꽉 짜인 구도에서 조금 어긋날 필요가 있었겠지요.

눈의 위치가 중요하다는 점을 기억하시겠지요?

눈의 높이를 확인하면 5분할도 중요한 부분에 사용되었다는 것을 알 수 있습니다. ⅕②의 선에 "눈―카소네―태피스트리"가 대체로 일치합니다. 양쪽 눈과 얼굴③은 **대각선 Ⓐ선**에 놓여 있습니다. ⅕③의 선에는 "배꼽―왼쪽 허벅지의 상부―강아지의 등"이 나란합니다.

그러니까 이 그림은 전체적으로는 등분할 패턴을 취하고, 곡선은 래버트먼트를 기준으로 삼았다고 생각할 수 있겠지요. 가로와 세로로는 등분할 패턴에 따른 확고한 안정감을 연출하고, 여기에 주인공의 곡선이 살짝 변화를 주면서 움직임을 만들어냅니다.

혹시 직교 패턴이 만드는 **"직사각형의 눈"**이 있는지도 확인해봅시다.

대각선과 90도로 교차하는 선을 그으면……웅크린 하녀의 머리가 "직사각형의 눈"에 닿아 있습니다(다음 쪽 그림)!

이 하녀의 동작은 중요하기 때문에 비너스에 버금가도록 두드러

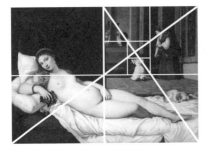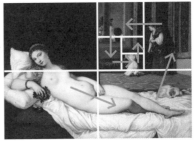

지게 그린 것입니다. 전체적인 구도도 이 하녀를 강조하도록 되어 있습니다. 비너스의 얼굴 부분에서 하녀를 향해 직교 패턴이 만드는 직사각형이 이어집니다. 이 점을 알고 나면 이 그림이 얼마나 잘 짜였는지 놀라게 됩니다.

이 「우르비노의 비너스」를 살펴보고 나서는 해부학적 **정확함**보다 **구성의 훌륭함**이 우선된다는 것이 와닿으셨을 것입니다. 사실적으로 묘사하는 기술보다 구도를 설계하는 솜씨가 훨씬 더 중요하며 화가의 역량이 드러나는 대목입니다. 대개의 관람객은 구도가 훌륭하면 다른 요소가 조금 어긋나더라도 알아차리지 못합니다.

앞에서 공부했던 내용을 복습하면서 「우르비노의 비너스」의 구도를 살펴보았습니다. 그림에 등장하는 요소들에는 중요도에 따라서 분명한 위계가 부여되었고, 시선을 유도하는 장치와 구도도 여기에 일치했습니다. 이 그림의 가장 큰 매력은 매끄러운 피부의 미녀이지만, 이뿐만 아니라 그림 내부의 견고한 구조, 주제의 매력을 도드라지게 하는 섬세한 장치들, 관람객이 빠져들어 만끽할 수 있는 이야기의 짜임새에는 티치아노의 역량이 유감없이 발휘되어 있습니다.

맨 처음 받은 인상과 이제까지 알게 된 것을 비교해보면, 그림이 입체적으로 보이기 시작하지 않습니까?

그러면 이제 마지막 작품을 살펴보겠습니다.

종합적으로 분석해봅시다
— 루벤스의 「십자가에서 내리심」

이 그림은 애니메이션 「플랜더스의 개」에서 소년 네로가 줄곧 동경하던 끝에 죽음을 앞두고 마지막으로 본 그림으로 유명합니다. 「십자가를 세움」과 짝을 이루는 루벤스의 대표작입니다.

자, 지금까지 배운 것을 총동원해봅시다. 뒤에 답을 맞춰볼 수 있도록 스스로가 알아낸 것들을 적어보세요.

첫인상은 중요합니다. 앞으로도 보겠지만 구도라는 관점에서 조형 요소를 분석해나가다 보면, 스스로가 왜 그런 인상을 받았는지를 납득하는 순간이 찾아옵니다. 수수께끼를 푸는 즐거움을 위해서는 처음 받은 생생한 인상이 중요합니다. 자유로운 감상이 모든 것의 출발점입니다. 스스로가 대단하다, 재미있다, 아름답다, 놀랍다, 이상하다라고 느낀 것이 무엇보다 소중합니다.

자신이 무심코 받은 느낌과 보는 틀을 바탕으로 주의 깊게 관찰한 결과, 이 두 가지가 합쳐져야 비로소 그림을 보는 자신만의 방식이 완성되는 것입니다.

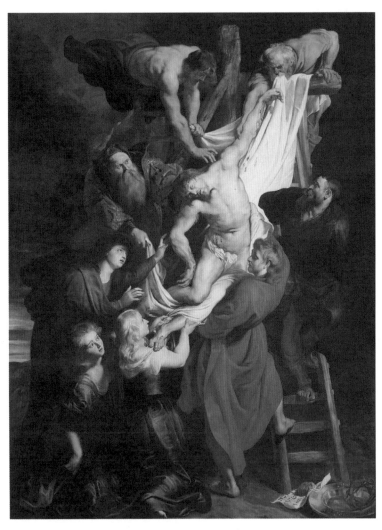

피테르 파울 루벤스, 「십자가에서 내리심」, 1612–1614년

그러면 구조를 보도록 하겠습니다. 번호는 앞에서 본 각각의 장을 가리킵니다.

• 전체의 테마

「십자가에서 내리심」은 그리스도를 십자가에서 내리려고 하는 장면이지만, 주인공은 죽어서 움직이지 않는 존재입니다. 테마에 **"정"**과 **"동"**이 모두 담겨 있다는 것이 중요합니다. 숨을 거두어 미끄러져 떨어지려는 그리스도와 주위에서 생생하게 움직이는 인물들이 대비됩니다.

1. 초점과 명암 스킴

초점은 말할 것도 없이 그리스도입니다. 하얀 시트에 대비되어 창백한 피부 위로 흐르는 피가 두드러집니다. 그리스도만 온전히 스포트라이트를 받고 있습니다. 파란 옷을 입은 성모에게도 그림자가 드리워져 있고, 금발의 마리아 막달레나는 뒷모습을 보이고 있습니다. 그리스도가 가장 두드러지는 그림입니다.

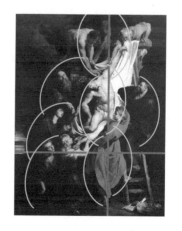

2. 시선 유도

여러 인물들이 기울어진 럭비공 모양을 이루는데, 시선은 그리스도에서 시작하여 이런 형태를 따라서, "기울어진 e"자 모양으로 회전합니

다. 주인공을 향해 되돌아가는 선이 항상 부각되어 있습니다.

3. 리니어 스킴과 균형

오른편 위쪽을 향하는 대각선이 구조선입니다.

　가무트의 활용이 두드러집니다. 주요 포인트끼리 만드는 각도가 맞춰져 있습니다. 오른편 아래쪽을 향한 대각선에 직교하는 평행선 위에 눈, 손, 머리 등의 포인트가 줄을 맞추었습니다.

　덩어리의 균형이라는 관점에서 보면, 왼편에 인물이 많기 때문에 균형을 잡기 위해서 가시관과 못(수난의 상징)이 놓인 접시, 사다리가 오른편 아래쪽에 놓여 있습니다.

4. 색

그리스도의 흰색과 피의 빨간색을 강조하는 요한의 빨간 옷 말고는 너무 선명하지도 너무 밝지도 않도록 전체적으로 색이 억제되어 있습니다.

　성모와 그리스도만 피부가 창백하고, 나머지 사람들은 피부가 분홍

색이라서 대조됩니다. 성모의 존재감은 절제되어 있으면서도 뒤편에서 석양이 그녀를 실루엣처럼 떠오르게 합니다.

5. 배치

그리스도와 성모 사이에는 일종의 긴장관계가 있었지요. 게다가 이 테마에서는 그리스도가 세상을 구원하기 위해서 희생되었는데 성모가 너무 슬퍼하면 교리와 어긋나게 됩니다.

그리스도의 구부러진 팔은 성모를 거절하는 모양새이지만, 그리스도의 손발과 성모의 손이 화면 한가운데에 작은 원을 만들어서 두 인물의 강한 유대를 나타냅니다.

이와 달리 마리아 막달레나는 양손으로 그리스도의 발을 직접 받치고 있습니다. 그리스도의 정신적인 측면은 성모로, 육체적인 측면은 마리아 막달레나로 표현되어 있는 것입니다.

세로의 구조선은 "십자가—그리스도의 배꼽—하복부—요한의 왼발"을 통과합니다. 살펴보면 ⅕③의 위치에 해당합니다. 세로는 대체로 5분할에 따른다는 것을 알 수 있습니다.

3분할 역시 중요합니다. 선Ⓐ는 "십자가를 지탱하는 기둥—성모의 얼굴—왼편 아래쪽의 여성(마리아의 언니)의 눈"을 스쳐갑니다. 평행하는 선Ⓑ는 "십자가의 오른쪽 끄트머리—성수의(Holy Shroud)—

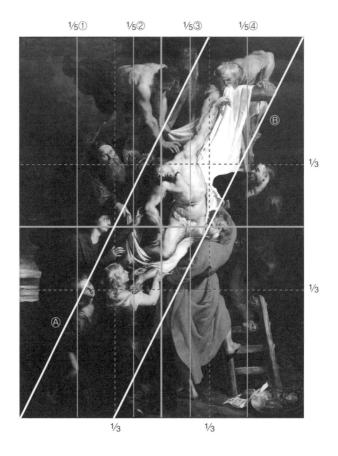

요한의 눈"을 지나갑니다. 그리고 이 두 선 사이에 그리스도가 절묘하게 자리를 잡고 있습니다.

자유로운 감상과 객관적인 분석

시대 배경에 대해서 조금 설명하자면, 루벤스가 활약했던 17세기는 종교개혁의 폭풍이 휘몰아치던 한복판이었습니다. 프로테스탄트에

대항하기 위해서 가톨릭 측에서는 반종교개혁에 주력했습니다. 가톨릭 교회에서는 드라마틱하고 화려하고 보는 사람을 압도하는 종교화를 원했습니다. 또한 가톨릭의 의식이 지닌 성격상으로도 그리스도가 육체를 가진 존재임을 강조할 필요도 있었습니다.

루벤스는 당시 스페인이 지배하던 안트베르펜의 궁정화가였고, 스스로도 경건한 가톨릭 신자였습니다. 장엄하고 역동적인 이 그림에는 가톨릭의 프로파간다로서의 성격이 어느 정도 담겨 있습니다.

솔직한 감상을 말하자면, 저는 이 그림을 좋아하느냐는 질문을 받으면 그렇게까지 좋아하지는 않는다고 대답할 것입니다. 하지만 잘 그려진 그림이라고 생각합니다. 구도와 조형적인 완성도에 대해서는 객관적인 분석이 가능하기 때문입니다. 좋다거나 싫다고 느끼는 것과 조형적인 성공을 이해하는 것은 별개의 문제입니다.

저는 어느 쪽이냐면, 코탄의 작품이 좋습니다. 웅장한 테마보다 친숙한 소재를 다룬, 지나치게 요란하지 않고 은은하게 신비로운 그림이 좋습니다. 그러다 보니 장대한 테마를 대담하게 담아낸 루벤스의 작품은 훌륭하다는 것은 알지만 조금 지루하게 느껴집니다.

그렇기 때문에 루벤스의 작품 중에서도 그가 자신의 딸을 그린 그림은 저도 무척 좋아합니다. 장대한 역사화와 제단화에 활력 넘치는 육체를 담았던 루벤스의 기량을 작고 친근한 존재를 그리는 데에 쏟은, 어떤 의미에서는 재능의 낭비라고도 할 수 있는 이런 차이가 매력적입니다. 그리고 이 그림 속 생기 넘치는 소녀가 어린 나이에 죽었다는 사실을 알면, 이 그림이 담은 한순간이 얼마나 여리고 덧없

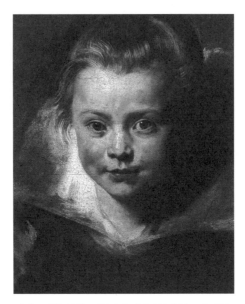

피테르 파울 루벤스, 「클라라 세레나의 초상」, 1616년

는 것이었는가를 깨닫게 됩니다.

이런 식으로 "자신의 좋고 싫음"과 "작품의 객관적인 특징"을 나눠서 감상할 수 있게 되면, 즐길 수 있는 폭이 넓어질 것입니다.

자신이 느끼는 것을 더욱 예민하게 받아들이는 감성의 영역과 분석적으로 살펴보는 이성의 영역, 양쪽 모두를 함께 놓고 생각할 수 있기 때문입니다.

그리고 더 나아가, 자신과 다른 의견이나 취향도 적절히 받아들이며 서로 주고받는 공통의 기반도 만들 수 있겠지요. 그렇게 되면 서로를 존중하며 더욱 관대해질 것이라고 생각합니다.

미술에 관한 수천 년의 역사적 사건이나 지식을 모두 머리에 집어

넣을 수는 없습니다. 그렇기 때문에 그때그때 스스로가 가진 지식의 범위에서 감각과 논리를 동원하여 이해할 수밖에 없습니다. 그럴 때에 이 책에서 소개한 그림을 보는 기술은 어떤 그림에든 적용해볼 수 있는 나침반과 같은 역할을 해줄 것입니다. 감성이나 이성 한쪽만을 내세우는 것이 아니라 양쪽 모두를 존중하면서 작품을 보는 법 말입니다.

명화는 왜 명화라고 불릴까요? 어렵다고만 생각하지 마시고 꼭 스스로의 눈으로, 납득할 수 있을 때까지 바라봐주시기를 바랍니다. 지금까지 보려고 하지 않았던 진실이 반드시 보일 것입니다.

저자 후기

회화는 말이 아니라 조형을 통한 표현입니다. 그렇기 때문에 사람이 회화로부터 받아들이는 것은 정보와 감각이 뒤섞인 것으로서, 언어의 형태를 취하지 않는 경우가 대부분입니다. 그래서 이 책의 가장 중요한 목표는 회화를 가능한 한 객관적으로 읽는 방법을 보여주는 것이었습니다. 이를 통해서 그저 그림을 읽는 데에 그치지 않고 명화가 어째서 뛰어난지를 감각적으로, 또 논리적으로 이해할 수 있기를 바랐습니다. 이는 시각정보를 언어정보로 교환하는 일종의 번역 작업입니다.

그리고 이 책에는 또 한 가지 목표가 있습니다. 그림을 통해서 확장된 자신의 감각을 이야기할 공통의 플랫폼을 만드는 것입니다. 자신이 아름답다고 느끼거나 좋다고 느끼고 생각한 것에 대해서 다른 사람과 이야기를 나누거나 공감하거나 논의하는 것은 어렵다고들 생각합니다. 전해지지 않고 통하지 않고 답답한, 조금은 고독한 세계입니다. 그럴 때면 이 책에서 살펴본 선과 균형, 배색과 명암의 스킴을 프레임으로 삼아 자신이 느낀 것을 전할 수 있을 것입니다.

어떤 그림을 좋아하든, 어떻게 보려고 하든, 어떻게 느끼려고 하

든 모두 저마다의 자유입니다. 그러나 자신이 그 그림의 어떤 점에 끌리고, 어떤 부분에서 무엇을 느끼는지를 의식한다면 그것은 자신의 가치관—미의식이라고도 할 수 있겠지요—을 파악하는 단서가 될 것이라고 생각합니다. 스스로를 분석하는 수단이기도 하고, 또한 타인을 아는 수단이기도 합니다. 그림을 보는 방법에서 인품이 나옵니다.

마지막으로 자신의 미의식을 알기 위한 간단한 방법을 소개할까 합니다. 좋아하는 그림이라면 어떤 장르라도 좋으니 세 점을 고릅니다. 그리고 이 세 점의 그림을 늘어놓고 이 책에서 살펴본 "그림의 조형을 보는 포인트"를 떠올리며 공통된 사항을 찾아봅시다. 이 공통 분모야말로 여러분이 아름답다고 생각하는 것에 나타나는 특징일 것입니다. 이를 실마리로 삼아 스스로의 미적 감각을 깨닫고 더욱 날카롭게 갈고닦을 수 있을 것입니다.

그림이 세 점인 이유는, 한 점만으로는 비교 대상이 없기 때문에 특징을 찾아내기가 어렵고, 두 점이면 대조되는 특징에 눈길이 가기 쉬워서, 세 점이 공통점을 찾기에 가장 좋기 때문입니다. 이 결과를 다른 사람들과 공유하면 스스로는 깨닫지 못했던 공통점도 찾아낼 수 있을 것입니다.

이 책을 만드는 작업은 단단한 암반에 터널을 뚫는 작업과도 같았습니다. 편집자인 오쓰키 미와 씨도 손에 곡괭이를 들고 저와 함께 터널을 뚫었습니다. 그야말로 동지였습니다. 그런 오쓰키 씨와, 강좌를 열어주신 고지마치 아카데미아의 대표 아키야마 스스무 씨, 사

무국의 야마나카 기미코 씨, 이 세 분에게 깊이 감사드립니다. DTP 의 고시노미 다쓰오 씨는 도판이 많아 복잡한 작업을 신속하게 진행해주었습니다. 북 디자이너 미토베 이사오 씨는 책의 이미지를 구현하고 역사적 명화를 모던한 레이아웃에 담은 훌륭한 디자인을 완성해주었습니다. 그리고 지금까지 저를 지지해주셨던 모든 분들, 이 책을 선택해준 독자 여러분에게 마음 깊이 감사드립니다. 앞으로도 명화를 한껏 즐겨주시기 바랍니다.

2019년 4월
아키타 마사코

나는

1

이 세 점이 좋습니다.

2　이 3장의 공통된 요소는

　　· ○○○

　　· △△△

　　· □□□

이것입니다.

3　나는 ○○, △△, □□ 등의 특징이 있는 표현이 좋습니다, 끌립니다, 확 와닿습니다 등.

자신의 미의식을 설명해봅시다!

1. 좋아하는 그림 세 점을 고릅니다. 회화뿐 아니라 만화의 속표지 그림, 영화의 포스터, CD 재킷 등, 좋아하는 "시각표현"이라면 무엇이든 괜찮습니다.

2. 제1장에서 제6장까지 배운 회화의 디자인을 보는 방법을 바탕으로 세 점의 "디자인의 공통점"을 찾아봅시다! (공통점은 저마다 제각각입니다. "파란색과 노란색의 배색"이 좋다거나 같은 모티프가 반복되는 것에서 편안함을 느낀다거나 붓질이 거친 것이 좋다거나 등등. 당신의 포인트는 어디에 있을까요?)

3. 디자인에 관한 당신의 취향을 설명할 때에 1의 그림을 보여주는 것에 더해 2의 공통점을 설명하면 다른 사람들도 이해하기 쉬울 것입니다!

참고 문헌

ジュリエット・アリスティデス『ドローイングレッスン―古典に學ぶリアリズム表現法』株式會社Bスプラウト譯, ボーンデジタル, 2006年

ジュリエット・アリスティデス『ペインティングレッスン―古典に學ぶリアリズム繪畫の構図と色』株式會社Bスプラウト譯, ボーンデジタル, 2008年

ルドルフ・アルンハイム『美術と視覺―美と創作の心理學』上下, 波多野完治, 關計夫譯, 美術出版社, 1963-1964年

ルドルフ・アルンハイム『中心の力―美術における構図の研究』關計夫譯, 紀伊國屋書店, 1983年

ルドルフ・ウィットコウワー『ヒューマニズム建築の源流』中森義宗譯, 彰國社, 1971年

エルンスト・H・ゴンブリッチ『規範と形式―ルネサンス美術研究』岡田溫司, 水野千依譯, 中央公論美術出版, 1999年

アイヤー・シャピロ『セザンヌ』黑江光彦譯, 新裝版, 美術出版社, 1994年

シャルル・ブーロー『構図方―名畫に秘められた幾何學』藤野邦夫譯, 小學館, 2000年

マリオ・リヴィオ『黃金比はすべて美しくするか?―最も謎めいた「比率」をめぐる數學物語』齋藤隆央譯, ハヤカワ文庫NF, 2012年

アンドリュー・ルーミス『ルーミスのクリエイティブイラストレーション』山部嘉彦譯, 新裝版, マール社, 2015年

Centeno, Silvia A., et al. "Van Gogh's Irises and Roses: the contribution of chemical analyses and imaging to the assessment of color changes in the red lake pigments." *Heritage Science* 5.1 (2017): 18.

Hall, Marcia. *Color and Meaning: Practice and Theory in Renaissance Painting*. Cambridge University Press. 1992.

Poore, H. R. *Pictorial Composition and the Critical Judgement of Pictures: A Handbook for Students and Lovers of Art*. 1903.

Van Gogh Museum, "REVIGO." https://www.vangoghmuseum.nl/en/knowledge-and-research/research-projects/revigo/Accessed 22 Dec 2018.

Roberts, Jennifer. "The Power of Patience." *Harvard Magazine*, 2013, http://harvardmagazine.com/2013/11/the-power-of-patience. Accessed 22 Dec 2018.

___. "Copley"s Cargo: Boy with a Squirrel and the Dilemma of Transit." *American Art*, 21.2, (2017): 20-41.

Vogt, Stine, and S. Magnussen. "Expertise in pictorial perception: eye-movement patterns and visual memory in artists and laymen" *Perception* 36.1 (2007): 91-100.

p.14, p.32 아서 코난 도일, 『보헤미아 왕국의 스캔들』의 인용은 이하에서. Toko&Ton「ボヘミアの醜聞2」『コンプリート・シャーロック・ホームズ』(閲覧日2019年4月1日) https://221b.jp/h/scan-2/html

p.211 괴테의 색상환은 괴테의 『색채론』(1810년)에서. http://www.kisc.meiji.ac.jp/-mmandel/recherche/goethe_farbenkreis.html Accessed 1 Apr. 2019.

메리메의 색상환은 Mérimée, Léonor. *De la peinture à l'huile*, 1930, p. 272. https://gallica.bnf.fr/ark:/12148/bpt6k6552 355d/f307 Accessed 1 Apr. 2019.

들라크루아의 메모는 Gagem John. *Color and Culture: Praxtice and Meaning from Antiquity to Abstraction*. Thames and Hudson, Berkley and LA, 1993, p. 173.

샤를 블랑의 별 모양 색상환 Blan, Charles, *Grammaire des arts du dessin: architecture, sculpture, peinture…*, Paris: Librairie Renouard, 1889. https://archive.org/details/grammairedesarts00blan_1/page/n573 Accessed 1 Apr. 2019.

역자 후기

프랑스의 예술평론가 로제 드 필은 유명 화가들을 점수로 매긴 것으로 유명하다. 1708년에 출간한 『회화의 원칙(*Cours de Peinture par Principes*)』이라는 책에서 드 필은 화가의 역량을 '구성', '선', '색채', '표현'이라는 항목으로 나누어 평가했다. 각 항목당 점수는 20점이고 합산하여 만점은 80점이다. 물론 그의 책에서 80점 만점을 받은 화가는 없다. 레오나르도 다 빈치는 구성 15점, 선 16점이었는데, 색채는 겨우 4점이었고, 표현에서 14점을 받았다. 미켈란젤로는 구성 8점, 선 17점, 색채는 레오나르도와 마찬가지로 4점, 표현은 8점이었다. 드 필이 생각하는 최고의 화가는 라파엘로였다. 라파엘로는 네 항목에서 각각 17점, 18점, 12점, 18점을 받았다.

드 필의 작업은 오늘날의 관점으로는 구태의연하고 무지막지해 보인다. 하지만 오늘날에도 여전히 예술학교의 입학시험을 비롯하여 예술 관련 심사와 평가에서는 항목을 나누고 점수를 매기고 합산하여 당락을 결정한다.

아름다움은 숫자 속에 있는 것일까? 아니면 아름다움의 법칙을 찾기 위해서 숫자라는 수단을 이용하는 것일까? 아름다움을 숫자와

결부시키는 생각에 대해서는 황금비라든가 팔등신처럼 오랜 예를 들수 있다. 사실 황금비와 팔등신에서 핵심은 고정된 숫자가 아니라 비율이다. 예술 작품에서 아름다움을 만들어내는 것은 작품 속의 여러 요소들이 서로 이루는 비율과 관계이다.

아름다움을 계측하려는 시도는 예술에 대한 역사만큼이나 오래되었다. 아키타 마사코 또한 이런 시도의 연장선에서 회화 작품들을 계측한다. 아키타의 말대로 회화는 정보와 감각의 결집체이다. 회화를 보는 사람은 언어로 명료하게 정리하기는 어렵지만 회화에서 좋고 싫은 느낌을 받는다. 그렇다면 여기에는 법칙이 있을 것이다. 이 책은 이런 간단한 생각에서 출발하여 복잡하고 입체적인 여러 측면들을 탐구한다.

그러나 공들여 해명한 법칙이 와닿지 않는 경우도 있다. 아름다움에 대한 판단은 사람마다 다르기 때문이다. 여기서 한 가지 짚고 넘어가야 하는데, 아름다움의 법칙에 대한 탐구는 인간이 아름다움을 저마다 개별적으로 느끼면서도 또한 공통적으로 느낀다는 것을 전제한다는 점이다. 개별적인 인간들이 감각을 서로 얼마나 공유할 수 있는지 또한 아름다움을 탐구하는 과정에서 논의의 대상이 된다.

아름다움의 기준을 둘러싼 논의와 탐구를 대하다 보면 이런 의문이 들 수도 있다. 그런 기준에 대해 생각하는 것이 아름다움을 만끽하는 데에 도움이 되나? 간단히 대답하자면 도움이 된다. 스스로가 어떤 방식으로 아름다움을 느끼는지에 대해서 아는 것은 스스로에 대해 더 잘 알게 해준다. 아름다움에 대한 탐구는 아름다움이 주는

기쁨을 굴리고 불려서 키우면서 또한 세상과 자신을 입체적으로 파악할 수 있게 한다. 저자가 말하는 '감각에 대한 논리적 접근'은 우리 삶을 의외로 꽤 풍요롭게 해줄 것이다.

2020년 7월
이연식

인명 색인